U0030559

文藝復興

大師帶路

MICHELANGELO

達文西、拉斐爾、米開朗基羅在想什麼？
畫裡玄機全公開。

DA VINCI

沈易澄——著

RAFFAELLO

目次

緣起

把手中的資料彙集成一本書，全要感謝幕後的推手姚淑華（Peggy Yao），在疫情嚴峻的時期，工作停擺，賦閒在家，除了閱讀還是閱讀。索性將過去所閱讀的幾位崇拜的學者的著作與論文集所摘示的筆記，整理彙集成一本探究三位文藝復興藝術家內心世界的書。

書中藉由這三位家戶皆曉的藝術家的作品，引導讀者進入文藝復興時期的義大利，去窺探當時的一些風俗與民情，並將一些我覺得非常有趣的紀事與史料轉述給讀者，希望讀者可藉由此書，更了解真正的文藝復興時期的義大利，在我們歌頌它的美好的同時，也能發覺它不為人知的一面。

達文西

一　故鄉芬奇村與佛羅倫斯啟蒙（一四五二年—一四八二年）

如同運動員般高大的身材，比例如同希臘雕像、俊美的臉龐、大眼睛、挺直的鼻子、他就是達文西。一四五二年四月十五日誕生於芬奇村（Vinci），爺爺安東尼奧・迪・瑟・皮耶羅・達文西（Antonio di Ser Piero da Vinci）是一名公證人，從一三三三年他們就一直是公證人世家。

所謂的公證人有點類似代書，但在義大利其身分地位非常高，不管是過去或是現在都是非常受到人們尊敬的職業。

◉ 私生子的野放生活，造就日後的天才

那年達文西的父親瑟・皮耶羅・達文西（Ser Piero da Vinci）正準備與阿爾比耶菈・迪・玖萬尼・阿瑪竇利（Albiera di Giovanni Amadori）結婚前夕，與一位在家中當女僕的貧窮農家少女凱薩琳（Caterina di Meo Lippi）發生關係（這種事情在那個時期並非罕見）而生下了達文西。在沒有婚姻約束下出生的小孩便是個私生子，不能擁有家族頭銜、財產等的繼承權，有時甚至不能冠上父姓。他母親凱薩琳哺乳他兩年後，就被安排嫁給一名非常低俗的人，而遠離達文西。

十五世紀時，一般佛羅倫斯家庭的男孩為了日後出世，在七歲左右便開始接受教育，學習義

大利文、算數、文法、知識與拉丁文。然而因為達文西是個私生子，不能接受正規教育，但沒有了這些卻讓達文西在年幼時更幸福且更自由。他的生活有點像野放，由爺爺與年輕的叔叔照顧，這種生活刺激了達文西異常的創造力與對自然界的好奇心一直到生命最後。

他的教育是來自宗教（也就是教會）與家庭的教育。沒人管教的結果，他用左手由右向左寫字，在過去只有猶太人採用這種寫法，沒人去糾正他。因為是私生子，所以沒人認為會有未來，沒人認為這些日後會使用在他的生命裡。他父親的第一任老婆阿爾比耶菈沒有子女，在一四六五年去世，當時婚姻無子就是一段無用的婚姻，而錯全在女方，而達文西的存在對他們是個諷刺，因此那個家庭並沒有幸福可言。

在芬奇村的達文西因為是公證人之後，他爺爺沒有讓他去田裡工作。在過去紙張是非常難入手的，但因為他們是公證人世家，達文西從沒有缺過紙。所有的幸運組合：大自然資源的教育與充足的用紙等造就了日後的天才。

圖 1 第一幅來到佛羅倫斯的北歐畫作——《波提納里三聯畫》（Trittico Portinari）

◉ 充滿父愛的啟蒙老師

一四六五年雨果‧凡‧德‧古斯（Hugo van der Goes）、羅希爾‧范德魏登（Rogier van der Weyden）與揚‧范艾克（Jan van Eyck）的作品來到佛羅倫斯，這也是第一幅北歐畫作（圖1）來到佛羅倫斯。畫家們發現若要讓畫作有光澤就在顏料裡加上亞麻油，從此油畫在佛羅倫斯萌芽了。

一直以來佛羅倫斯畫家使用的蛋彩繪是使用蛋黃，若要稀釋顏料則加入無花果奶（Latte di Fico），因為加了蛋黃的顏料非常濃稠，很難與其他不同顏料融合乳化，因此需要先在上方刷上薄薄一層無花果奶，如此便可使顏色非常均勻。當時的繪畫規則主導了色彩順序，在繪畫的執行過程中約束了所有畫家。

同年一四六五年達文西爺爺去世後，他來到佛羅倫斯，那時他父親是美第奇家族的公證人之一，也是一些教堂的公證人，在佛羅倫斯已是非常有名望與地位。他父親向羊毛同業工會（Arte della Lana）租了一間房子給達文西住，位置差不多在現在貢迪宮（Palazzo Gondi）附近，並且把他託付給當時最有名的藝術家學習一技之長。他就是安得略‧德拉‧維若喬（Andrea del Verroc-chio），既是創作藝人也是義大利最高級的科學研究者，那時他在佛羅倫斯的上流社會裡非常有名。維若喬一四三五年出生於鑄造家族，有非常好的個性，教育出很多藝術家，且為了照顧妹妹的孤兒而終身未婚，選擇了與年輕學徒一起生活。很難想像當時達文西若沒有遇到維若喬，會是

怎樣的未來，維若喬除了技術上的教育之外，也給了達文西他父親未給他的溫暖與填補了他精神上的空虛。

一四七〇年之後，維若喬陸續完成了布魯內雷斯基（Filippo Brunelleschi）的聖母百花大教堂（Cattedrale di Santa Maria del Fiore）圓頂燈塔上的圓球（palla），以及聖老楞佐聖殿（Basilica di San Lorenzo）的老柯西莫（Cosimo de' Medici）墓裡那些鑲嵌在地面的銅條等作品。對剛從鄉下來的達文西來說，這些在維若喬的工房裡所見到的一切，藝術、科學、哲學等都令他感到震撼。

維若喬的工坊離聖母百花大教堂很近，之前是文藝復興雕刻之父多納太羅（Donatello，米開朗基羅最崇拜的雕刻家）的工坊，裡面還有鑄銅設備。在十五世紀的藝術家的工坊是集繪畫、鑄造與建築於一身。維若喬有些作品是很逼真的人體造型，他有可能是第一位去醫院研究人體結構的藝術家。

維若喬的造型設計在十五世紀是被認為最美的，有很長的一段時間達文西的作品非常類似老師的風格，且很難分辨出是誰的作品，例如大英博物館收藏的《女性圖》（圖2）的素描是維若喬的作品，這件作品表現了光

圖3 鄉村風景（Paesaggio）

圖2 女性圖（Testa femminile）

影與姿勢。而達文西的第一件素描應該是在佛羅倫斯的《鄉村風景》（圖3），當年一四七三年他已二十歲了。達文西在第一件素描作品之後，一直到一四七六年完全無繪畫的紀錄。

在維若喬的工坊裡，要求學徒密集精確地設計作品的精密度，還有轉移至畫板的細緻度、色彩及陰影的完整度等的結果下，很難識別有哪些不同人之手參與過。

許多學者認為維若喬找了年輕的達文西當模特兒是因為他的俊美，因為當時人們稱他為「愛馬仕」，而維若喬為美第奇家族鑄造的青銅《大衛像》（圖4）模特兒應該就是達文西。

以現在新的診斷儀器可以看到畫作的層次、執行的流程與分析原料和哪些顏料混合，以及加厚顏色所使用的媒介。用這種儀器可判斷出：當時在工坊作畫，學徒首先協助在畫板上塗上一層石灰或膠，讓表面光滑，再打磨直到非常光滑適合繪畫，接著在表面塗上含有鉛粉與亞麻油的透明防水底色。但維若喬（日後的達文西也是）為了確定構圖，直接在塗石灰與膠的表層打草稿，而非在底色上打草稿，如此塗上透明底色後就能看清草圖便於上色。

圖6 柏林的聖母子
（Madonna con bambino）

圖5 拓比亞與天使
（Tobia e l'angelo）

圖4 青銅大衛像（Davide）

這些在工坊學到的特別技巧，在日後達文西繪畫技術上的發展占有著非常重要的影響。而維若喬的設計圖形被重複運用在其他作品上，如《拓比亞與天使》（圖5）與《柏林的聖母子》（圖6）的手指造型，《捧花的女士》（圖7）的手與《聖母子與兩天使》左側天使的手（圖8）等。從這些造型可以協助識別是出自維若喬工坊的作品，這同樣也適於判別其他藝術家的作品。

◉ 偉大畫家的誕生與處女作

達文西的第一件作品應該是一四七○年的《耶穌受洗》（圖9），根據學者的研究，這幅作品應該是由四名畫家之手完成，其中包括達文西與維若喬，還有波提且利（Sandro Botticelli）。達文西畫的是左側天使，而右側的應該是波提且利所繪製，二者有物理學上的性格不同，造型也全然不同。

波提且利的部分底稿線條非常明顯，而達文西的幾乎沒有線條，線條也比較柔軟，對比色調很微小，光影明暗的對比幾乎不存在，而臉好似包裹在大氣雲層裡，一種渲染朦朧的感覺，呈現出一種非常強烈的甜美印

圖9 耶穌受洗
（Battesimo di Cristo）

圖8 聖母子與兩天使
（La Madonna col Bambino e due angeli）

圖7 捧花的女士
（Dama col mazzolino）

象。而旁邊波提且利生動地描繪天使的頭髮，筆觸好像是用尖頭刀刻的；而達文西的天使，好像雲一般的表面反射金黃色的光，一種棕色質感，天使的瞳孔顏色比較淺，而那目光有種難以捉摸的效果。最特別的是頭髮不同色彩的豐富性，證明了兩個天使由兩個不同人所繪製，如臉、鼻子的曲線、眼瞼間光影的運用，嘴巴、下巴的線條等。

而維若喬畫的則是施洗約翰與棕櫚樹，用的則是蛋彩。蛋彩畫不同於油畫，是一種很快乾燥的顏料，無法達到油畫般柔軟效果，這幅作品讓老師維若喬從此封筆，從此不再碰顏料！對於一個孩子比自己知道得更多，讓他感到不快活。在這幅作品中只有達文西使用了油畫，其他人都使用蛋彩畫。

蛋彩畫就是顏料加蛋與動物膠，油畫則是顏料加亞麻油。油畫可以表現一種蛋彩畫無法達到的結果，比較明亮有光澤而且較易混合在畫板上。蛋彩畫的製作過程非常堅硬，同時影響多種色彩的最終效果，然而油畫卻有不可思議的廣闊，有非常新穎的顏色深度，紅色更紅，綠色更綠，而白色則可達到一種強度是蛋彩畫無法達到的白。

達文西把老師維若喬在草稿上用鉛筆用手所繪出的渲染朦朧效果表現在油畫中，他非常激賞老師維若喬的細膩朦朧效果，因此在他的最初的作品幾乎分辨不出師徒的差別，因為模仿得幾乎無從比對。到目前為止仍有很多爭議關於倫敦那幅《女性圖》是誰畫的，那幅作品是由炭筆與水彩，用羽毛、用畫筆甚至用指頭製造出朦朧感。《拓比亞與天使》（圖5）的相關作品在那時期很受

佛羅倫斯人喜愛，因為拓比亞的故事，他為了父親的事業得到處旅行，足跡遍布整個歐洲，因此成為對年輕遊子的一種祝福。維若喬的這幅作品中的兩人，感覺像是滑行而不是走路，這是在那個時期佛羅倫斯藝術的困難點，在表現人物活動時的姿勢尚未成熟。

《天使報喜》（圖10）是達文西第一幅自己完成的作品，此時他仍在維若喬的工坊，因為無任何史料保存，因此在一九〇五年以前，一直被認為是米開朗基羅的老師多明尼哥・基蘭達奧（Domenico Ghirlandaio）所繪，之後有烏菲茲美術館的前館長安東尼奧・那塔利（Antonio Natali）的研究論文，從作品的朦朧風格、柔軟的線條與天使的翅膀與人物造型等判斷是達文西風格。在這裡仍有維若喬的風格，如樹木的造型，柏樹櫟樹分枝均勻，這種風格從貝諾佐・哥佐利（Benozzo Gozzoli）到之後的《天使報喜》，在那個時期的佛羅倫斯是一種流行。

右側遠方的山城堡壘、塔與燈塔，左側則是森林有河川流過通往天際。這些風景可能是達文西最用心的部分，這場景感覺是黃昏時期，光影沒有構成對比。就如同他晚期在他的著作《繪畫之書》（Libro della pittura）中指出，天使沒有影子，是因為光線從左上方照到他的臉。

這種柔軟的光線是一種創新，然而光線射入房間是要強調紅色絲絨，其中牆角的灰石是佛倫斯的建築風格。然而此作品的透視效果沒有很正確，感覺像是往兩側拉長了，透視法會是達文西自學的嗎？經過日後烏菲茲美術館的前館長安東尼奧・那塔利的實地研究發表的論文得知，此作品並非從正面欣賞，而是要從右斜側欣賞，如此就有正確的透視效果了。

在維若喬工坊非常重視手指頭的研究，手指與手指分開在當時的雕像或是畫作上都能見到，這種風格影響達文西甚多。達文西二十歲以後與羅倫佐‧迪‧克瑞第（Lorenzo di Credi）住在維若喬家中，他的兩幅聖母像可探索出他打開了那個時期的風格。

◉ 異樣人生與混亂的局勢

在那個時期，佛羅倫斯是美第奇的偉大的羅倫佐（Lorenzo di Piero de' Medici）當家，他所有的事業總是以祖父之名，是暗喻所有的慶典都是以佛羅倫斯為主，而不是以家族為主，也因如此低調才深受人民愛戴。在那個時期的佛羅倫斯，還有一個古老家族帕齊家族（Pazzi）與美第奇家族相抗衡。

每年復活節的慶典爆竹轎（Scoppio del Carro）的聖火，源自於帕齊祖先從耶路撒冷聖墓帶回的兩塊石頭，帕齊先祖曾是十字軍成員，從耶路撒冷的聖墓帶回了兩塊石頭，一直保存在佛羅倫斯帕齊家中（目前珍藏在十二宗徒聖殿 Santi Apostoli），在復活節前晚用這兩塊石頭點火，點燃的火跟著轎子遊行來到聖母百花大教堂，然後用來點燃聖母百花大教堂的蠟

圖 10 天使報喜（Annunciazione）

燭，暗喻聖火來自耶路撒冷。

一四七六年，二十四歲的達文西上了同性戀法庭，因為他與一群貴族子弟性侵一名十七歲的金匠學徒，這名學徒在法庭的證詞中出現了黑色衣服的人。黑色衣服從中世紀時期開始與紅色一樣代表高雅，文藝復興時期的義大利也是，因為黑色染料非常昂貴的緣故，因此法律附屬的法則中，除了較高階層的人外，禁止其他階層的人使用黑色的布。在控訴中，被害者訴說被穿黑衣服者性侵，其實大半帶有炫耀的目的，因為高貴如托那波尼家族（Tornabuoni）子弟也是加害者。（在文藝復興時期佛羅倫斯的四個區：聖約翰區、聖十字區、聖靈區、新聖母區，每個區都有紅燈區，男妓、女妓都有，在那個時期強暴女性，男性之間的同性關係，甚至性侵小孩都不是罕見的事。）

後來的心理學之父西格蒙德‧佛洛伊德（Sigmund Freud）在達文西的同性戀的研究中，他認為在達文西的《大西洋古抄本》（Codice Atlantico）裡提到的「鷹」，應該是對母愛的一種渴望傾向。但後來在一本《道德之花》（Fiore di Virtù）的書中，達文西註解「鷹」就是象徵著父親的自私，因為不能忍受兒子的幸福，總是用嘴殘酷地傷害兒子讓他衰弱，當鷹看到在巢中的小孩太肥胖就用嘴巴去啄他們的肋骨，讓他們沒東西吃。

關於這點，心理學之父直覺：他這種同性戀幻想，應該是源自於他與父親之間的關係非常的糟，如同在留下的文件中幾乎沒有任何有關他與父

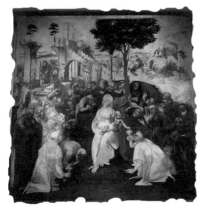

圖 11 東方三博士朝聖
（L'Adorazione dei Magi）

親之間的紀錄。除了兩幅作品《耶穌受洗》（圖9）與《東方三博士朝聖》（圖11），可能是因為父親的關係而得到作畫的機會。因此缺少了父親的注意，一種前所未有的愛與受關注的欲望，可能是同性戀取向的起源，也可能是奶奶對他的愛太多了，而對冷漠與敵對的父親的一種報復。

佛洛伊德指出「鷹」與男性之間的聯繫，老鷹用嘴巴去啄肋骨這點，象徵同性戀者傾向。他也指出達文西與他研究的同性戀患者之間有完美的對應關係，這些同性戀者會在強大的影響或是母性紐帶下度過童年，父親很少在場或是完全不在，這點與達文西的幼年相對應，因為他完全依賴母親與奶奶。

達文西對於自己是同性戀的事從來不掩飾，他研究人類科學附帶圖形，且手抄紀錄用非常諷刺且很世俗的語言，沒有太多偽節操。在那個時候的佛羅倫斯是個金權世界，然而達文西卻注重自然，非常喜愛動物，用極大的愛與耐心享受這些。儘管他沒什麼經濟能力，但他會在市場買下被關在籠子的鳥，只為了放它自由飛翔，讓它們找回失去的自由，看著它展翅高飛享受它們的幸福，因為他是如此渴望大自然的寵愛。不吃肉也是因為對動物充滿愛。

達文西的生活方式與他的性愛習慣，在那個時候被認為是異端，但卻沒有減少人們對他的欽佩。他與米開朗基羅不同，他非常喜歡與人聊天，喜歡人群，喜歡將他人的靈魂都吸收到自己身上。他喜歡享受人生，工作很少，也不懂得量入為出，卻不斷地養著僕人和馬匹。

在一四七八年左右，當時的領主便有意指定他替舊宮的禮拜堂作畫，在那個時期，很多其他

有名的畫家如波提且利、多明尼哥・基蘭達奧、維若喬等，但卻選中達文西，可知他的人氣了。

但遺憾的是這件作品並未完工。

一四七八年佛羅倫斯最古老也最富有的家族首長法蘭雀斯寇・得宜・帕齊（Francesco de' Pazzi）無法忍受美第奇家族勢力的崛起，儘管偉大的羅倫佐的妹妹比安卡（Bianca de' Medici）與帕齊家族的谷耶爾莫・帕齊（Guglielmo Pazzi）結婚，儘管他們有姻親關係，帕齊家族得到教宗西斯篤四世（Sisto IV）的許可，策畫了一樁暗殺美第奇事件（帕齊陰謀 Congiura dei Pazzi）。四月二十五日計畫在聖母百花大教堂作彌撒時，由一名神父發出信號，用短刀謀殺兩兄弟──偉大的羅倫佐與玖利阿諾（Giuliano de' Medici）。

玖利阿諾是位俊美的騎士、有冒險心，非常酷愛馬上競賽，當天因為腳受傷所以未穿金屬防護衣，也未帶那支從未離身的短劍，因而當場死亡。暗殺主謀認為應該可以成功且全城應該會聯合對抗美第奇，但人民其實是熱愛美第奇家族，反而反抗帕齊家族。整個城市只聽到呼喊讚美第奇「帕雷」（球 Palle）。「帕雷」暗喻美第奇的家徽，另一組反亂者衝向舊宮，從百花教堂到舊宮只有兩百公尺，但美第奇的支持者關緊防禦門，從窗戶丟下一大堆石頭，整個局勢馬上有利於美第奇，在短短時間所有謀反者全部被捕殺，偉大的羅倫佐無視於姻親關係消滅了所有的謀反者。

過去佛羅倫斯對所有謀反者會將他吊死在城門外，但此次將其吊死在舊宮窗外，更明白顯示一些訊息，其中包含了樞機主教在內應該有五十人以上，而這起謀殺事件，從此奠定了美第奇家族

的政治地位，用親弟弟犧牲的性命換來了家族的權力。

事實上在這個事件之前，美第奇家族已經有經濟危機，因為偉大的羅倫佐並不善於經營事業

且漸漸失去對城市的影響力，但卻因為這件事翻轉局勢，而當時的達文西也與美第奇家族有著親

密關係。

當時殺害玖利阿諾的是貝爾納多（Bernardo Bandini Baroncelli），他陪伴法蘭雀斯寇・得宜・

帕齊前往玖利阿諾家。玖利阿諾因為身體不適原本不出席彌撒，貝爾納多說服了玖利阿諾前往，

在途中他不斷用手用身體去觸摸玖利阿諾的身體，不是出於愛而是要確認有沒有防護衣，也正是

他了殺玖利阿諾十七刀至死，之後他逃出佛羅倫斯前往伊斯坦堡，一年後美第奇家族發現捕捉

回佛羅倫斯，於一四七九年十二月二十九日吊死在巴傑羅（Bargello），那時達文西冷漠地將其素

描下來（圖12），那事件之後讓他的心遠離了繪畫，而開始旅行，也因此放棄舊宮禮拜堂的作品。

◉ 著手收集手稿，滿足求知的欲望

從那時期起，他開始收集所謂的《大西洋古抄本》，裡面記述了很多人名，名單不是畫家與

委託者而是一些偉大的學者，如演算法、物理學教授、甚至還有亞里斯多德研究專家，從土耳其

逃到佛羅倫斯，曾是老柯西莫的客人的希臘學者約翰內斯・阿爾吉羅波洛斯（Giovanni Argiropu-

lo）。

這個時期對達文西來說是個非常重要的時期，他發現維若喬工坊已經無法再滿足他，他必須更上層樓，為了大學與教授的知識，因此他開始自學，而那些名單象徵著技能學問基礎的定義，滿足達文西求知的欲望，那年首先開始學習拉丁文而收集大學學者的作品，為了更深入許多科學主題的研究，結果失去了舊宮禮拜堂作品的機會。

一四七五年的作品《聖葉理諾在野外》（圖13）是未完成品，達文西在這作品裡明暗的技巧上表現得非常先進，直接在草稿時著手，如同在維若喬工坊時學到的，這件作品人物的身體結構非常細膩地描繪出來，因為那個時期達文西已經在停屍間解剖屍體了。

《吉內薇菈‧貝恩奇肖像》（圖14），吉內薇菈是富有的銀行家阿美利勾‧貝恩奇（Amerigo Benci）之女，在當時被譽為最有修養的女性。貝恩奇家族就是當年存放達文西前往米蘭前繪製的那幅未完成作品《東方三博士朝聖》（圖11）的家族。而這幅肖像委託者可能是威尼斯的政治家貝爾納爾多‧貝恩博（Bernardo Bembo）。吉內薇菈在一四七四年嫁給了路易吉‧尼寇利尼（Luigi Niccolini），與貝爾納爾多‧貝恩博的友誼是柏拉圖式愛情。

圖 14 吉內薇菈‧貝恩奇肖像
（Ritratto di Ginevra de' Benci）

圖 13 聖葉理諾在野外
（San Girolamo nel deserto）

圖 12 貝爾納多被吊死，達文西冷漠地將其素描下來。

這肖像背景充滿了柏樹（ginepro），是取其諧音在暗喻吉內薇菈（Ginevra）。而作品背面灌木叢中月桂樹與交集對抗的斑岩是貝恩博的座右銘「美德與榮譽」，也是在暗喻吉內薇菈她的美德，暗喻外表的美貌是在第二位，最重要的是智慧之美。

這幅作品前後使用油畫與蛋彩兩種不同技巧，這是達文西第一個世俗作品。臉部的線條是先在草稿上準備好，再複製到畫板上的，因為在右側眼部瞳孔外框發現粉末的痕跡。在佛羅倫斯一般肖像畫是側面畫，源自於古羅馬錢幣上的人像，因而成為一種習慣也是一種趨勢。在佛羅倫斯一般肖像畫是側面畫，源自於古羅馬錢幣上的人像，因而成為一種習慣也是一種趨勢。在佛羅倫斯一般肖像畫是側面畫，源自於古羅馬錢幣上的人像，因而成為一種習慣也是一種趨勢。在佛羅倫斯一的面貌；而北歐的畫家則喜歡畫四十五度角的肖像，可以表現眼神，產生一種動感。在這肖像中，達文西引用了北歐風格。

這件作品下半部被切掉了，根據一些學者研究應該是雙手交叉，類似維若喬的《捧花的女士》雕像，整個風格還是回歸於十五世紀末的佛羅倫斯風格。

一四八〇年達文西為道明會在佛羅倫斯城外的一座現已不存在的修道院（San Donato Ascopeto）繪製了一幅為主祭壇用的畫作《東方三博士朝聖》（圖11）但未完成。儘管需要的顏料都已購買，甚至修道院為了協助完成作品還先預付了錢，修道院的修道士們非常期待作品的完成，安撫已結任性的達文西甚至送好酒，但一年後達文西就前往米蘭效忠盧多維寇·斯佛爾扎（Ludovico Sforza），而留下未完成品。沒有任何一位修道士有勇氣接手完成它，也沒有任何一名畫家有能力去完成，於是就把未完成品當作完成品，安置在他們的修道院內，直到一五二七年共和國反亂

時，為了城市安全將此修道院移為平地。

而修道院的所有作品包括此畫作，全部在米開朗基羅還有其他人的協助下安全帶進城，其中此畫存放在貝恩奇家中。這件作品表面覆蓋的石灰與膠比其他的作品更薄，因而達到了一個表面非常光滑的狀態。其準備工作同樣也是首先塗上一層油，如此可以減少顏料的吸收。

在前景左側有位強壯的男性，比三博士年輕也比其他圍觀者年輕，雖然已開始有些禿頭但身體還是很強壯，他的存在可以定義為聖約瑟夫，一名一直都會出現在朝聖圖中的人。但在這裡卻被表現在獨立的空間，應該可以解釋為，這個人是在表現達文西他那個嚴格權威、冷酷無情且距離遙遠的父親，也是在表達他與他父親間的關係。

在作品中，聖母背後的建築物，一直以來都被解讀是因耶穌的降臨而被破壞的異教神殿，但經日後烏菲茲美術館的前館長安東尼奧‧那塔利的研究，應是一座因耶穌的降臨而開始建造的耶路撒冷的基督神殿。而另一位學者安東尼奧‧佛雀利諾（Antonio Forcellino）則解讀為這建築是耶穌的祖先大衛所有物，本已淪為廢墟，因為耶穌的到來又再次重建，使得大衛王朝再現。其實它應該就是以佛羅倫斯的聖米尼亞托教堂（San Miniato al Monte）為範本繪製的。

聖母背後有兩棵超現實的樹，月桂樹是告知耶穌時代的來臨，而棕櫚樹則是暗喻耶穌的殉難。

耶穌肩後岩石上的樹木的樹根好像深入了耶穌聖光，而右上角的戰鬥暗喻耶穌誕生前異教徒的苦戰，在耶穌誕生後世界就平靜了。異國動物造型在達文西描繪東方風情時均會出現在作品裡，在

這裡右側有頭模糊的象，一隻亞洲駱駝坐著的草稿素描，但最後以馬匹填滿空間，在右側邊還有牛、驢。

在這作品裡有由炭筆改為鉛筆的痕跡，輕輕修飾了衣服的皺摺，人物的外型用水彩來完成明暗的部分，這些過程應該是達文西在維若喬工坊時學到的技巧。藝術家在畫板作畫時，首先畫出設計圖形然後用非常細的線條描繪，這件作品應該是用櫸木炭筆（帶油脂咖啡色炭筆）或是鉛筆描出痕跡。作品中的馬匹可以看出達文西的作畫習慣，草稿改了又改，圖中的馬看出像雙頭馬，草稿更改的痕跡清楚顯現。

當構圖完成後，再來達文西會專注於明暗光線與朦朧效果，維若喬明暗的設計是用黏土製作模型再蓋上布匹，用燭光或是天然光照亮，達文西也採取了相同的操作方法。而其他藝術家則是依照當時工作地方的光線來源，並未特別製作光線的形成，在這畫中聖母的部分凝聚了光線而周邊則較暗。這件作品在一四八二年達文西離開佛羅倫斯，前往米蘭之後就沒再完成了。

二 米蘭輝煌時期（一四八二年—一四九九年）

◉ 米蘭斯佛爾扎宮廷最珍貴的果實

在十五世紀整個義大利有五個相抗衡的國家：威尼斯、米蘭、佛羅倫斯、拿坡里王國與教皇國。米蘭是最富有但最不精緻的國家，由法蘭雀斯寇‧斯佛爾扎（Francesco I Sforza）建立主權，直到一四七六年長子加萊亞佐（Galeazzo Maria Sforza）被暗殺為止。之後姜‧加萊亞佐（Gian Galeazzo Sforza）繼位，由母親波娜‧迪‧薩博雅（Bona di Savoia）協助，但最後加萊亞佐的三弟盧多維寇‧斯佛爾扎架空長嫂的權力成為攝政者，期間清算了所有敵人，鞏固了自身的權力。

一四九四年侄兒姜‧加萊亞佐不明原因死亡後，盧多維寇繼位。那是米蘭最輝煌的時期。米蘭本身就是非常富有的工業區，有蠶絲，有肥沃土地，有生產金屬器具，所有的一切都在盧多維寇與他父親時代振興的。一四八〇年代米蘭成為一個外來客很多的地方，為了彌補落後的文化水準，盧多維寇邀請了許多文藝復興藝術家與文學家前來米蘭，而達文西就是其中之一。

法蘭雀斯寇‧斯佛爾扎是真正創建米蘭公國的政治家，深受屬下愛戴，咖‧葛朗大醫院（Ca' Granda）是當時歐洲最大的建築，是由他下令建造的。而盧多維寇要求達文西鑄造一座父親的騎馬青銅雕像，就是暗喻自己的正統性。

其實在那個時期最有名的青銅鑄造師是維若喬，但他已前往威尼斯鑄造巴托洛梅奧·科萊奧尼（Bartolomeo Colleoni）騎馬像，而達文西則是偉大的羅倫佐所介紹。然而達文西在前往米蘭之前沒有完成任何作品，在那個時期佛羅倫斯有太多競爭對手，他幾乎無法生存。同時他也沒完成兩件大作，一件是舊宮禮拜堂的作品，另一件是朝聖圖。但鑄造青銅作品的技術他在維若喬工坊應該已經參與過《聖托瑪斯的雕像》（圖15）的鑄造，同時也學習到製造砲彈。

一四八三年初達文西前往米蘭企畫騎馬青銅像，但一切並未如此順利，直到一四八九年一系列的失敗關係著達文西的未來。盧多維寇開始懷疑達文西的能力，要求皮耶特羅·阿拉瑪妮（Pietro Alamanni）寫信給偉大的羅倫佐請他介紹其他藝術家。在米蘭大家都見識到達文西的才能，但也見識到達文西有頭無尾的性格，因此大家都懷疑達文西是否有能力完成那項騎馬青銅雕事業。

有了危機感的達文西開始製造黏土模型，一四八九年總算完成雕像的黏土模型，也就是四年後呈現在斯佛爾扎城堡（Castello Sforzesco）的宮廷裡，頓時成為米蘭最優美的藝術品。馬披著格子的網（圖16），這種造型需要有足夠的金屬。這個造型美確實是來自於達文西的風格，全來自於他的發明。當時這個模型獲得極大的好評，整個義大利都讚賞他，詩人、文學家都非常相信達文西的能力，甚至喻為世上七大完美物之一。

達文西知道這座騎馬銅像將會是他的紀念代表作。這個模型一直安置在宮廷中，但當時幾乎所有人都預計不會完成，就像過去很多經驗一樣，也許是事實也許是嫉妒，不過這座模型實在太

大了！事實上可以相信達文西有非常偉大和最優秀的頭腦，但因為過於自信而受到阻礙，他常常為了追求比優秀更優秀、比完美更完美的狀態，因此工作被欲望耽誤了。

這座模型在一四九五年法軍攻打米蘭被摧毀的同時，所準備的金屬也被埃爾科萊·德斯特（Ercole d'Este）拿去鑄造大砲，這種事也於十年後發生在米開朗基羅身上，儒略二世（Iulius PP. II）的青銅雕像，也因戰爭而被拿去鑄造大砲。

這個作品源自於古文學與古羅馬錢幣，一匹巨大的馬，騎士騎著大馬上仰，一件非常動態的作品，但戰爭奪走了紀念雕像。如果說戰車的發明是富有想像力的承諾，那畫作與設計則是達文西到米蘭宮廷最珍貴的果實。

◉ 運用光影創造出如天使般的《岩間聖母》

一四八三年剛到米蘭的達文西便與大聖方濟各教堂（San Francesco Grande）簽下一件作品，為聖母無原罪禮拜堂祭壇的畫作。達文西對於這件作品的責任，不僅是祭壇正中央的畫作，還包含鍍金與雕刻部分的繪畫。契約裡要求非常多的細節，特別是使用的顏料，都是一些珍貴的顏料，可以感受這將會是最值得歌頌的作品。關於主題與傳說與風格等可能事先便與委託者商討過。

修道士們應該是對達文西的創作緩慢的一些傳說有所聽聞，因此在契約上規定了另外兩名藝術家參與：盎博羅削（Ambrogio Lorenzetti）與耶瓦爵利斯塔·德·培瑞迪斯（Evangelista de Pre-

dis）。當作品如期完成時因為實在太美了，有人說價錢太便宜了，也有人願意出高價購買，於是達文西開始與教會打官司。那時的達文西背後有盧多維寇・斯佛爾扎撐腰，而盧多維寇也想要買下它贈給姪女婿馬克西米蘭安（Massimiliano）或是法王，關於這件事在一四八五年姜・加萊亞佐給駐匈牙利大使馬菲歐・布有歐（Maffeo Buglio）信中提到。

結果達文西賣掉原作而再繪製另一幅，於一五〇八年安置在禮拜堂，如此便有了兩幅《岩間聖母》（圖17、18）。繪製第一幅時達文西用了許多精力完成，作品製造出畫中與畫外的一種寧靜，畫中的聖母，外觀造型讓我們想起《舊約》的〈雅歌〉（舊約聖經詩歌智慧書的第五卷），而構圖則是引用《雅各福音》中提到在逃往埃及時，聖母與耶穌遇見了受到總領天使守護的小施洗約翰。

而在原野中的岩石則暗喻聖母逃亡時的躲藏之地，與小施洗約翰日後孤獨生活的地方。前景的部分有水，小耶穌似乎要落水的感覺，但背後有總領天使撐著。這是在暗喻日後的洗禮。這個小施洗約翰是達文西第一次繪製，其實這個小施洗約翰還有另一層意思，暗喻著聖方濟各，因為聖方濟各嬰兒時期受洗時的教名就是約翰。而背景的岩石則是暗喻聖方濟各接

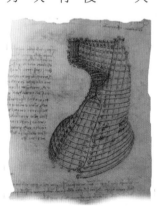

圖16「馬披著格子的網」，騎馬青銅像草稿

圖15 聖托瑪斯的雕像（San Tommaso）

受耶穌的感應的地方——維爾納（Verna）（今阿西西 Assisi 附近）。

整幅畫的內容不是抽象的表現，而是達文西想講述的故事，如同總領天使手指著小施洗約翰望著我們觀眾，在暗喻著聖方濟各。中央的部分聖母背後有水流，在最早的註釋中聖母瑪麗亞（Maria）的名字源自於「Mare」（義大利語海洋之意），如此所有的河川都流向海，所有的恩典匯合於瑪麗亞，如此喚起了美麗絕倫的水的氣質。

而在聖母右側的棕櫚樹暗喻著埃及的風景，也象徵著聖母的光輝與耶穌的犧牲。小施洗約翰腳前的鳶尾花槍型葉子，暗喻著一把劍，當聖母看到耶穌被架在十字架時，如同一把劍插入心中。

這幅《岩間聖母》是在表現聖母的痛苦，達文西想表現的是讓委託者或是觀看的人都能簡單明瞭地理解慈愛聖母的傳說。其實這幅作品也同樣在表現達文西學說，比如河川就是血脈，岩石就是骨頭。達文西的畫作都有其科學含義，畫中出現的植物也都有其象徵性意義，同時也考慮到季節。為了表現，為了象徵耶穌與聖母的純潔，同時考慮到季節在三、四月，將玫瑰換成報春花（櫻草 Primule），一旁的銀蓮花（秋牡丹）根據傳說是耶穌在各各地（Calvario）被釘在十字架的岩石上開出的花，耶穌流出

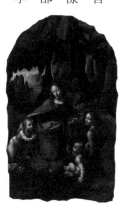

圖 18 岩間聖母（Vergine delle Rocce），藏於倫敦國家美術館

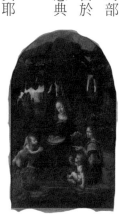

圖 17 岩間聖母（Vergine delle Rocce），藏於巴黎羅浮宮

的血滋養的花。還有象徵千禧年復活的莨苕（Acanto），在小施洗約翰的腳邊。最後要強調暗喻

聖母的形象如同鴿子在岩石中，在聖母肩上有一簇耬斗菜（aquilegia），俗名Colombina，取其諧

音暗喻鴿子（Colomba，象徵聖靈），再次讓我們想起在〈雅歌〉中提到的。而所有一切最有價

值的，卻是聖母的造型，在這之前整個義大利，甚至其他地方都未曾見過，聖母幾乎像是個「天

使」。

達文西認為顏色不會自己存在，只能靠與光線的關係才會存在，當一部分充滿光線，其顏色

就會有最大的色調飽和，相反的則是消失在陰影中，陰影越強顏色越少。在他的《大西洋古抄本》

中提到，色彩的品質是透過光的品質來確定，在哪裡較有光，那裡就能看到真正的顏色品質。其

實達文西的真正繪畫技巧，在於他的單色設計圖的精密度，這是他在老師維若喬工坊所學且善加

利用，而與其他人不同的是達文西用光影作畫而其他人則是用顏色。

◎ 公爵摯愛的女子

切奇莉亞·佳萊菈妮（Cecilia Gallerani）是盧多維寇·斯佛爾扎的情婦，美麗聰明又高貴，

盧多維寇無法放棄她而與貝亞特利雀·德斯特（Beatrice d'Este）結婚。切奇莉亞是西耶納（Siena）

出身的流亡貴族，她會拉丁語，在那個年代是非常罕見的。

在那個年代女性只被教育成最基本會寫會讀的能力，只要能與家中成員通訊便可。而切奇莉

亞可能也精通文學與詩篇，但詩集未曾公開發表，但在十五世紀末在米蘭她是非常有名的，應該是當時女性文學家的誕生還不是時機。但她替後世的維多利亞·寇隆納（Vittoria Colonna）、維諾妮卡·岡巴拉（Veronica Gambara）等人漸漸地打開了那條路。她一直都是盧多維寇的最愛，直到一四九二年嫁給了盧多維寇·卡米納提·迪·布拉姆魯魯拉（Ludovico Carminati di Bramlulla），在之前與盧多維寇·斯佛爾扎有一個兒子，且於一四九一年盧多維寇贈薩龍諾（Saronno）的土地給她。

在文藝復興時期的社會，非常審慎與寬容地去區分與接受愛情關係與婚姻關係。婚姻幾乎都是政治聯姻，在一四九一年盧多維寇與貝亞特利雀·德斯特結婚之後曾送了相同的衣服給兩位女性，而切奇莉亞穿上它在大眾面前展示盧多維寇的愛，刺激了原配貝亞特利雀，她於一四九二年寫信給切奇莉亞，要求她不要再穿那件衣服，不然就讓她無法再穿那件衣服。儘管這方面貝亞特利雀勝利了，但她卻無法摧毀達文西為盧多維寇所繪製，同時也給世界永恆讚美的畫像——《抱銀貂的女子》（圖19）。

關於這幅肖像文藝復興詩人貝爾納爾多·貝林酋尼（Bernardo Bellincioni）對其評語是：「大自然的嫉妒」。切奇莉亞當時才十七歲，一個幼稚的美貌中帶有不可抗拒的聰明才智。整體構圖對於女性肖像來說是全新的風格，在那之前女性肖像總是側面，而四十五度角風格則源自於法蘭德斯畫派（fiamminga）。當時米蘭最受歡迎的畫家，是西西里人安托內羅·達·梅西那（Antonello

da Messina），他在油畫的技巧上有非常出色的表現，在渲染朦朧風格與色彩顏色的交接非常的自然。他的作品看不到色與色的交接部分與不同程度的陰影，幾乎是寫實且非常自然。

在這幅《抱銀貂的女子》畫中，切奇莉亞頭側一邊，沒有看著觀眾，而似乎是在看著什麼東西要來到她的肩膀。或者這只是一種沉思或是回憶，因為她的眼神迷失在空虛中。

她手中抱著一隻貂（ermellino），象徵這幅畫的主題「原始純潔」。在中世紀的傳說：貂它寧可死也不弄髒自己的白毛。貂同時也是盧多維寇榮譽的象徵。切奇莉亞的姓佳萊菈妮（Gallerani）暗喻著希臘語 Gale’，意喻皮草用小動物。抱在手中的貂如同神話中的獨角獸接受聖女的愛撫。

而切奇莉亞的衣服與髮型都是當時受到西班牙影響的米蘭時尚，如絲綢的披風披在右肩繫在腰上。

根據記載她的嫁妝至少十一箱，比盧多維寇的元配貝亞特利雀多很多。

在此作品中，勻稱地提升了臉型的精確性，這裡反自然主義的提高，更突顯了達文西與安托內羅‧達‧梅西那的法蘭德斯風格的不同。在切奇莉亞的臉上所出現的沉思，來自於一種平靜的沉思與放棄的寧靜，不是真正且屬於自己的幸福，以簡單的方式表達其高貴。達文西有能力集合人物自身的特質且見證比自己的肉體更好的表現。這個超越自然的過程，從安托內羅到達文西的切奇莉亞肖像達到新高點，之後才出現了拉斐爾。這個肖像遠遠超越其自然存在，把它當作地球

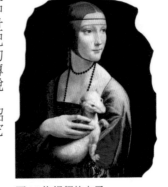

圖 19 抱銀貂的女子
（Dama con l'ermellino）

上最迷人的女人之一，在往後的幾個世紀裡，她被譽為絕美的女人。

此外，還有另外兩幅肖像《音樂家肖像》（圖20）與《無名女士的肖像》（圖21），後者又名為《美麗的費隆妮葉夫人》。

《音樂家肖像》應該是達文西與安東尼奧‧伯爾特拉菲寇（Antonio Boltraffico）聯合製成，比《抱銀貂的女子》早四年。達文西的友人阿塔藍特‧米鈕羅特（Atalante Miglioritti，音樂家兼演員，即畫中人物）與他一起離開佛羅倫斯，沒有任何資料記載是由達文西所繪製，但在加萊亞佐‧阿爾寇納提（Galeazzo Arconati）收藏的達文西作品目錄裡記載著此作品。儘管如此，很多現代學者表示，很難將它跟達文西聯想在一起。與達文西的《吉內薇菈‧貝恩奇肖像》的柔軟風格相比，《音樂家肖像》顏色的對比與臉部明暗對比非常不協調，不同於其他作品。

《美麗的費隆妮葉夫人》與《抱銀貂的女子》作品差不多時間，也沒有任何史料證明是達文西作品，但被認為是達文西的匿名作。此幅作品原本與《岩間聖母》與《小施洗約翰》一起被收藏在凡爾賽斯寇一世（Francesco I de' Medici）的寓所。十七世紀末收藏在凡爾賽宮，於十八世紀末移到羅浮宮。她的姿勢與切奇莉亞的動感風格相較之下比較抽象僵

圖 21 無名女士的肖像
（ Ritratto di Donna ）

圖 20 音樂家肖像
（Ritratto di Musico）

硬，視線也跟切奇莉亞難以捉摸的視線不同，是凝視觀眾，而光線是反射效果。達文西對光學這方面的研究非常先進，研究光線反射到實體的結果。但從繪畫角度來判斷這幅作品比較成熟，勝於《抱銀貂的女子》，因為色調的和諧更靈活。

⊙ 虛榮智力發展的背後原因與惡魔薩萊伊的出現

達文西的繪畫非常重要，因為那是見證達文西一四九○年之後，深入研究科學的水準的證據，同時也助於了解之後他的風格在他的代表作《最後的晚餐》（圖23）的表現。一四八八年伊莎貝拉·達阿拉勾納（Isabella d'Aragona）與姜·加萊亞佐結婚，她是拿坡里王阿爾馮松二世（Alfonso II）的第二個子女，是盧多維寇的外甥女，達文西為了他們的婚禮製造了劇場機器（macchina scenica teatrale），其實這種在中世紀的神聖祭典時便使用了，在那時義大利是非常普遍的。

法蘭雀斯寇·迪·玖玖·馬爾提尼（Francesco di Giorgio Martini）是文藝復興前期的建築師，西耶納人，他的興趣與達文西非常相似。他所遺留下來的手稿集是當時他在米蘭時創作的，與達文西的非常相似，為了方便工作發明各種機器。有可能他刺激了達文西去深入研究自己的興趣，因為在這之前，達文西的手稿沒有任何紀錄顯示他的這項意圖。然而法蘭雀斯寇·迪·玖玖·馬爾提尼是一個非常實際的人，知道去集中精力在一個較窄的領域發揮，然而達文西則是分散的，一個模糊不清的研究沒有邊界沒有底。

而這種虛榮的智力發展也是與他的復仇連結，為了報復他的出身私生子的身分與父親的絕情。

在米蘭他表現得非常的活躍，許多智慧的表現讓人們感覺，達文西是在反抗他曾經是個沒有讀過書的人，他想證明自己是個有文化的人。「沒讀過書」這個遺憾一直跟隨著他無法取代、無法抹滅，在他的畫中有著想透過繪畫去掩蓋他私生子身分的潛在需求。

前面已提過，其他出身較好的人六、七歲便開始學習拉丁文，而達文西被拒絕了，直到去了米蘭才開始自學拉丁文，當時他已經三、四十歲了。征服了拉丁文便能與古文明接觸，因在那個時期很少有白話翻譯留下來。而其中由法蘭雀斯寇‧迪‧玖玖‧馬爾提尼翻譯的維特魯威（Marcus Vitruvius Pollio）譯稿，應該也對達文西有非常多的影響。

維特魯威是羅馬建築師，他的《建築十書》（De architectura）中提到建築的觀點：持久、有用、美觀。達文西的《維特魯威人》（圖22）就是根據描述繪製的，在他的手抄本中指出人是由土、水、空氣、火所構成，很像大地，他表現的是一切都以自然為基礎，但還是侷限在宗教思維，他認為大地是有生命的，它的肉就是泥土，它的骨頭就是山，它的血液就是水脈集中到心臟就是海洋。這種思維與其說是藝術家靈魂更像是科學家思維。

一四九〇年達文西繪製了《維特魯威人》，這個設計靈感取自於法蘭雀斯寇‧迪‧玖玖‧馬爾提尼的研究主題：想像人體可以如同幾何定理。達文西繪出完美比例的人體，人伸開的手臂的寬度等於它的身高，另一個疊交在他身後的姿勢是將雙腿跨開，胳臂舉高了一些，兩雙腿張開

使身高減少。此作品是達文西融合了藝術與科學的作品，極端的強調人體比例，也是達文西嘗試將人與自然融合的作品。達文西認為人體的機能與宇宙的轉動有關聯，畫中的正方形象徵物質的存在，而圓形則是象徵精神存在，這作品是達文西獨自對人體的觀察升華而成的作品，是他給藝術帶來的眾多創新元素之一。

達文西從維若喬身上學到的，不僅是藝術上的表現，還有對人與對人體的知識。他學到也注意到了人物生理學的設計，如在路上遇到某些奇怪的頭、奇怪的人時，他會跟隨好幾個小時甚至一整天，留意一切，然後回家後素描他每個姿勢動作與臉部表情。達文西親筆畫了許多這種無論是男是女的頭顱，而且在畫作中引用許多次，如亞美利哥‧維斯普奇（Amerigo Vespucci）的頭像，如《東方三博士朝聖》裡有許多的頭像都是。其實達文西追求的真正科學，是他創造的真正科學表達，表現在他的畫作裡的科學。

達文西深信，沒有研究數學、光學、靜態機械，就不會有好的藝術，更別提沒有天然材料所有特性的知識，這些都是與法蘭雀斯寇‧迪‧玖玖‧馬爾提尼接觸後產生的思想改變。解剖屍體是為了發現人類的動力原理，在表現他充滿了全能的渴望，與被所有知識的求知熱所吞噬。在法蘭雀斯寇‧迪‧玖玖‧馬爾提尼的建議下他認識了最優秀的鋼鐵冶金師保羅‧比林谷秋（Paolo Biringuccio）。同時一四九二至一四九三年間，有許多人入住達文西家中，像是玖利歐‧特得斯

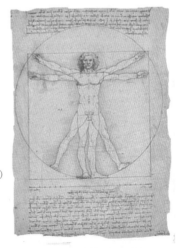

圖 22 維特魯威人
（Uomo vitruviano）

40

寇（Giulio Tedesco）與拓馬佐（Tommaso）兩位大師，而照顧他們的卻只有一名女僕凱薩琳。另有一說是他的母親，達文西希望他的母親能來一起老去死去，但這些都只是傳說沒有任何證據。

一四九〇年六月二十二日來了一位十歲美少年也是暴徒的賈寇莫・卡培若提（Giacomo Caprotti），他的角色如同米開朗基羅的烏爾比諾，但達文西接納他是為了自己的創作。他有著很模糊的優雅和美麗，一頭漂亮的捲髮，達文西非常喜歡他，並教會他許多藝術知識。後世稱他為薩萊伊（Salai）或薩拉伊諾（Salaino），因為他真的是個惡魔，就像在路易吉・普爾曲（Luigi Pulci）詩篇《摩根特》（Morgante）裡的惡魔一樣。達文西為了他花很多錢在服飾、裝飾配件等，但他卻是個張狂自滿、撒謊、魯莽虛榮的小偷，然而達文西對他的容忍與祖護是無止境。關於他們倆的事，詩人古竇透・普雷斯提那利（Giudotto Prestinari）曾在他的十四行詩中提到達文西的同性戀喜好。日後的心理學家指出，同性戀的起源是自戀，從愛母親到愛自己和那些與自己相似的人。而薩萊伊在達文西去世後，在一五二五那年在米蘭街頭一場爭吵中死亡。

◉ 最後的晚餐登場

一四九四年姜・加萊亞佐意外去世後，盧多維寇名正言順繼承爵位。而一四九五年騎馬像的黏土模型還在宮廷的中庭，但持續不久，當法王查理八世（Charles VIII l'Affable）去世後，路易十二世（Louis XII le Père du Peuple）繼位渴望成為米蘭公爵，盧多維寇絕望了，米蘭於一四九九

年被占領了。

而在一四九七年，達文西給盧多維寇的信中指出，被迫繪畫是為了賺錢生活。可知繪畫的工作對達文西來說是一種強迫勞動。

在米蘭恩寵聖母教堂食堂的《最後的晚餐》（圖23），是非常美麗且奇妙的作品。是誰委託的？史料上沒有清楚記載，但應該是斯佛爾扎宮廷一員，但不確定是盧多維寇或是姜・加萊亞佐，也不清楚何時委託，但一四九七年確定已經開始工作了，因為那時盧多維寇給公爵秘書馬克西諾・斯堂嘎（Marchesino Stanga）的書信中曾經提到。許多學者認為，達文西應該一四九二至一四九三年間就開始研究如何繪製了，但這個學說並不太合理，因為那個時期達文西正忙於青銅像的鑄造，直到一四九五年青銅材料被用於鑄造大砲。因此這件《最後的晚餐》作品應該在那之後才開始繪製。而且達文西的《佛爾斯特手抄稿》（Codice Forster）也在一四九五至一四九六年時才首次找到企畫的片斷訊息。

達文西當他想畫一個人物，他首先考慮此人物的特質。即是他的高貴與否，是快樂還是憂愁，是煩惱還是嚴厲，是老是少，是憤怒還是冷靜，是善是惡，然後了解他的存在的地方與同類人會聚集的地方。並認真觀察他們的臉部、舉止、衣著和肢體動作，把他們素描下來，收集足夠多的數量來繪製他想要繪製的圖像。達文西想在《最後的晚餐》這個主題上運用心理學技巧，在一個歡樂的場景中耶穌宣布了聾人聽聞的消息使其受邀者驚訝，也許他在過去的宮廷宴會中曾研究過

客人的舉止手勢表情，一個真正的描述故事的場景。

達文西追求的與其他藝術家不同，不同於多明尼哥・基蘭達奧（Domenico Ghirlandaio）不同於維若喬。他追求的自然，不是物理方面的一致而是心理方面的一致。如在《東方三博士朝聖》中表現的美妙歡樂與人群的驚奇，各種階層的人群在面對神聖的啟示時的驚奇，聖母的柔情，三博士的高貴沉著；而在《最後的晚餐》他想用形象來向我們描述，用臉部表情與堅持的手勢來表現他們的心情。有個古老傳說認為在耶穌右側的應該是個女的，應該是抹大拉的瑪麗亞（Maria Maddalena）。

在達文西著作《繪畫之書》裡一直強調只有「自然」才是藝術之師的這項見解，他寫道：「畫家若拿別人的畫作模仿，那畫家會有很少優秀作品，但若向大自然學習將會結好果實。」

耶穌的造型是十五世紀古老的理想造型，《最後的晚餐》是十五世紀藝術的頂峰。達文西他認為為了達到完美藝術表現，在自然界中沒有存在唯一的方法，而是一個更複雜的演變過程。達文西的作畫所有問題在於上色前先完成明暗表現，且速度非常的慢，在《東方三博士朝聖》就能判斷出技術程序。而在《最後的晚餐》裡光線的變化、陰影的改變，因時間不同而改變臉部的表情與風景，這些對他來說需要很多時間，一般的藝術家若需要二個月，他則需要二年。

而他所追求的朦朧風格的畫風需要重疊透明面紗，但這在濕壁畫上不被允許，透明的效果在濕壁畫上需要用非常稀釋的顏料，但不能重疊顏色，然而達文西則是將顏料溶於油中。達文西作

畫緩慢技術的事實，也曾在文藝復興作家、米蘭出身的修道士馬特歐‧班德羅（Matteo Bandello）的記述中提及。緩慢技術的背後隱藏著完美的自然模仿的研究。達文西的創作過程全根基於自身的心理處理。

在《最後的晚餐》這件作品中，他運用了新的技巧，將顏料溶於油裡，一種神祕蠟狀的顏料，在牆上先塗上一層白色顏料，使牆面呈現平滑，但不是濕壁畫，因此顏料並未吸入牆內，因此可以說是乾壁畫上再加入新技巧，為了迎合他的慢工用油畫技巧完成了《最後的晚餐》。其實使用新技巧除了為迎合他的慢工之外，還有就是表現真實感，能讓修道士在食堂裡感覺自己是耶穌的食客，與耶穌在同一個房間用餐，使其產生冥想的基本價值而不是回憶。是讓修道士回到最後的晚餐的時代，讓他們永遠平行地活在那個時代，而這些是普通濕壁畫是無法達成的效果。而新技巧效果之巨大，當法王路易十二世攻陷米蘭時曾經試圖想帶回法國，但用任何方法都無法成功。

但很遺憾《最後的晚餐》很快地在一五一五年也就是二十年後便開始脫落掉色了。最近一九九〇至二〇〇五年間的修復中發現了整體構圖，其門徒分為三組，打破過去慣有的風格，坐一直線彼此交談，耶穌的話觸發

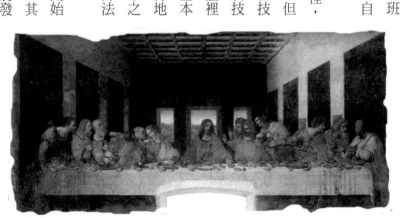

圖 23 最後的晚餐（Cenacolo）

44

了每個門徒的不同反應。其中最特別的是聖彼得朝向聖約翰，整個氣氛非常美且折磨，幾乎是想透過他確認那句話且跟他耳語，一手緊握著刀準備對付背叛者，如此將猶大擠向前方。猶大在桌邊一手握著錢袋，只能一瞥他的側臉。達文西認為，如此無法表現背叛耶穌的人的心情，因此選擇了模糊的表現，雖然臉部模糊，但身體軀幹卻非常細膩的描繪出來，特別是脖子的肌肉，因而耶穌的姿勢兩臂張開，表現順從的姿勢，看著桌面為了不給背叛者壓力，因為他知道這是他的命運且必須自身完成的使命，因而不想去阻止。

耶穌克制的臉部表情，應該是達文西的生理科學研究中最成功的果實，因為包含平靜的表達一個男性宣布自己將被捕，然後被釘在十字架上，而沒有表現憤怒與戲劇性，強調耶穌沉著的表情，顯示出他與生俱來的神聖，對比的是他那些門徒的激烈反應如同海浪洶湧。達文西他設身處地的想像著自己能夠表達使徒們內心的懷疑，想知道誰背叛了他們的老師，為什在所有人的臉上看到了愛，但無法理解耶穌靈魂的恐懼和憤怒，或是真正的痛苦。而背景有三個窗戶暗喻三位一體，同時也表明耶穌即將回到大窗戶之外，遠方的天父身邊。

在這裡畫中要擠進十三個人這個桌子太小了，於是達文西選擇了重疊在一起，這種構圖的空間表現是繪畫技巧上的出色表現，達文西又再次驗證了：藝術不能限制在自然的模仿裡，而是應吸取更複雜的心理學動力，迫使自然主義與現實主義結合的表現。

據說這個教堂的主事一直非常困惑達文西的工作態度，因為有時達文西一天只抽出半天工作，

對主事來說很奇怪，他希望達文西能像園丁一樣，不要停止畫筆，因此拜託公爵開導達文西。為此達文西對公爵說為了能夠發揮最崇高的創造力，有時甚至不工作，但卻是使用更多他的頭腦去尋找發現然後形成那些完美的想法，然後再用畫筆表現那些在腦海中孕育出來的想法。

他還補充說他還缺少兩張臉，耶穌的臉不想在地上找，也想不到，在他的想像中似乎能夠想出那美麗和神聖的恩典，一定是神性的體現。然後他還缺猶大的臉，他還在思考，但不相信他能想像出來如何表達他的臉，一個得到如此多的好處且足以引以為傲的精神，卻決心背叛他的主，世界的創造者。如果沒有找到更好的，就會考慮用主事的臉，一個如此煩人且輕率的人。如此公爵笑了說達文西有上千萬理由，也因此可憐的教堂主事只好耐心等待達文西完成。

一四九九年盧多維寇倒台之後達文西並未留戀，他不喜歡政治只喜歡研究自己有興趣的事，把在米蘭賺的錢帶回佛羅倫斯存在新聖母醫院，大約六百佛羅倫斯金幣，實在太少了，這只是米開朗基羅在羅馬的一個雕像價，有可能盧多維寇付得不多或是他花費太多。應該兩者都有，因此他才未留戀且急急地離開，他需要賺更多的錢去做研究與供給薩拉伊的奢華服飾與自己的生活。

三 居無定所的人生遇人不淑（一五〇〇年─一五〇三年）

⊙ 佛羅倫斯居不易

一五〇〇年達文西前往曼托瓦（Mantova），替伊莎貝拉・德斯特（Isabella d'Este）畫了素描（圖46）。但那裡的環境滿足不了達文西，繪畫對他來說是項惱人的工作，他離開曼托瓦前往威尼斯，在那裡有他的知音方濟各會修道士兼數學家魯卡・帕丘利（Luca Pacioli）迎接他的來到，他是少數認為達文西有科學天分的人之一。在威尼斯，達文西曾義務替威尼斯做了防禦工程的建議，也結識了人文主義學者也是印刷商的阿爾都・馬奴裘（Aldo Manunzio），威尼斯的環境非常不同於米蘭，有非常高水準的藝術且充滿菁英。在那時雖然從米蘭有要求達文西回去的消息，但最後達文西決定回到佛羅倫斯。

一五〇一年回到佛羅倫斯，一切都晚了，一切都改變了，唯一沒變的是他父親對他的敵意，而他父親的第三個妻子總算生出嫡子但也都是平庸之輩。

在這個時候的佛羅倫斯已改變了，玖利阿諾・達・桑嘎羅（Giuliano da Sangallo）的建築知識已是達文西所不及的，同時也出現了米開朗基羅正準備《大衛》（David）作品。達文西與米開朗基羅二人都做過人體解剖，前者在新聖母教堂附屬醫院，後者在聖靈教堂附屬醫院。達文西的

人體解剖研究最後似乎迷失了方向，偏執於物理學研究；而米開朗基羅的解剖目的是為了研究人體骨骼的轉動好用在雕刻上。米開朗基羅將屍體剝皮分出肌肉與骨骼，記錄與描繪人體圖形的型態完全不遜於達文西所製作的解剖圖。

兩人互相仇視的情況在達文西的《繪畫之書》中曾描述：「繪畫比雕刻高級。」其實就是在諷刺米開朗基羅，他書上寫道：「雕刻就是粗野的、雜亂與汗水，全身像麵包師一樣布滿大理石灰，房子被弄髒，到處是灰塵碎片；而畫家總是穿著得體，經常伴隨著音樂，優雅地坐在他的畫作前工作，沒有錘子的叮噹聲。」這對米開朗基羅來說是無比的侮辱，因為他是一個沒落貴族後裔，他想從中贖回自己，卻被達文西狠狠地丟到無底深淵。

其實在之前米開朗基羅曾嘲笑達文西未完成青銅騎馬像。而他們兩人的心結是一五〇四年在但丁詩句的討論會中，達文西與米開朗基羅開始爭吵，因而變成敵對關係。總之再次回到佛羅倫斯的達文西應感受到生活的不便，但他努力嘗試重建成為佛羅倫斯第一的畫家。

那時在佛羅倫斯的達文西發現，聖母領報教堂的主祭壇有菲利皮諾·利皮（Felippino Lippi）的作品，達文西說自己很願意繪製類似的作品，善良的菲利皮諾明白了，他拿掉了自己的作品，讓位給達文西，修道士替達文西與全家人購物，但很長的時間達文西都未開始任何事情，最後他繪製了一個聖母和聖安娜與一個小耶穌，這樣《聖母子與聖安娜》（圖24）誕生了，這讓所有工匠驚訝，那幾天有無數男女老少去參觀，如同要去參加莊嚴的宴會一樣去看達文西的奇蹟。這幅畫讓

所有人都感到驚訝，是因為從聖母臉上可以看到一切簡單而美麗的事物，能以簡單且美麗的方式給耶穌的母親帶來恩典，想要表現出那種處女非常快樂且喜悅地看著在自己懷中孕育出的兒子的美。而她以非常謙遜的目光朝下，耶穌正在玩弄一隻羔羊，而聖安娜充滿喜悅，看到她在凡間的後代已經變成了天堂，一幅真正來自達文西的才智與天分的作品。

《聖安娜》的主題對佛羅倫斯人民來說是非常親切的，源自於一三四三年七月二十六日趕走阿特涅公爵（Duca d'Atene）。在一五〇一年那個時期米開朗基羅也描繪了類似的主題《聖母與聖安娜》（圖25）但明確日期不明，但學者認為應是在達文西之後，甚至認為達文西影響了米開朗基羅。

達文西的《聖母子與聖安娜》，用陰影去掩飾聖母與聖安娜之間姿勢的不協調；然而米開朗基羅的不一致則無法掩飾，聖母不可能用那種方法坐在聖安娜的膝蓋，因為沒有足夠空間。在十六世紀初同時間達文西與米開朗基羅繪製了相同主題，達文西知道自己的緩慢，有困難快速完成作品，因此需要非常細膩的完成草稿之後再如圖複製。

在達文西的《聖母子與聖安妮、施洗者聖約翰》（圖26）中，耶穌左手

圖 25 聖母與聖安娜
（la Vergine con il bambino e Sant'Anna）

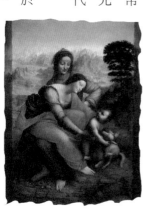

圖 24 聖母子與聖安娜
（Vergine con il bambino e Sant'Anna）

撫摸表哥施洗約翰的臉，另一手做祈禱手勢是一種動態的自然深情手勢的發明，聖安娜微笑面對著聖母手指天空明示他們的宿命，整體構圖非常細密，這個作品比《最後的晚餐》更加成熟。在這個作品中出現了一個非常重要的創新，就是面相的理想化，象徵達文西藝術的轉捩點。這個前奏不是偶然，其實已出現在佛羅倫斯，在米開朗基羅的《聖家族》（圖27）作品上，向人類性格邁出決定性的一步，朝著迎合作品的靈性與普遍性的理想邁出。

達文西在回佛羅倫斯之前曾經前往蒂沃利（Tivoli）與傳統雕刻大學作比較，使他採取了一個新的風格，遠離了自然主義，讓觀眾更能快速理解的表現手法。然而對米開朗基羅來說這個里程碑在更早《酒神》（圖28）與《聖殤》（圖29）時期就達到了。一五〇五年左右的達文西過度地對身體特徵的審查，而超越了達文西，甚至可以吹噓自己對人體結構的完美理解，可以肯定的是，他一切米開朗基羅已超越了達文西，而超越了自然界而朝向人類情感的表現；相對於達文西的科學研究與人體研究，這的表現已無人可及，甚至達文西。其實在十六世紀初，米開朗基羅在藝術方面的造詣已超越達文西了。

達文西繪畫裡物理學外觀的徹底改變是在佛羅倫斯時期，在繪製《聖母子與聖安娜》時，可以假設是達文西受到米開朗基羅作品的刺激。在米蘭時期繪製《最後的晚餐》時使用的油質鉛筆，可表現出柔軟的朦朧風格與表現難以捉摸的效果，達到令人眼花繚亂的高潮。然而在《聖母子與聖安娜》時用新的手法：使用鉛筆完全地朦朧表現，色調極深，看不到邊緣界線，很適合偽裝掩

飾怪異姿勢的缺陷與不一致性，或是構圖有問題的部分。比如聖母左側靠在她母親的腿上，在那部分用極深的陰影掩飾了異常的細節，同時也製造出夢幻般柔軟的風格。聖母與她的母親安娜的臉，多虧了鉛筆的朦朧效果，其實兩個人的臉是相同的，只是聖母的臉部比較明亮，製造出較年輕、較生動的輪廓，而耶穌的優雅姿勢拉長身體靠在聖母腿上，這些不協調用陰影全部掩飾得很好。

《聖母像》（又名《紡車邊的聖母》）（圖30）其實同一個主題共有兩幅，一幅紐約私人收藏，另一幅在蘇格蘭巴克魯，聖母抱住耶穌，耶穌伸長身子想抓住十字架，象徵他的殉教。第一幅出現了高水準的背景與聖母的臉部明暗分明；第二幅背景非常簡單、非常平板，光影的細節也很簡單，不像是達文西的水準，有可能是委託學徒繪製，而達文西並未善後處理。那幾年的達文西繪製的聖母像外觀上已經非常受到好評，如同倫敦的草稿，高顴骨，眼皮上揚，小且細的直鼻子長到嘴巴，眼皮下垂時呈現一種難以捉摸與謙虛的甜美眼神，是一種完美典型的女性。這種風格在他的作品中不斷複製，甚至也使用在十年後的男性作品中如《施洗約翰》（圖31）。在《聖母子像》（Vergine con il bambino）中有位人物缺少了，刻意性地省略，也就是聖約瑟夫，一個父親，達文西一直記住但卻離很遠的父親，甚至在畫中也是拒絕的。

圖 27 聖家族（Tondo Doni）

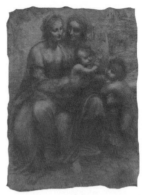

圖 26 聖母子與聖安妮、施洗者聖約翰
（Cartone di sant'Anna）

圖 29 聖殤（Pietà）

圖 28 酒神（Bacco）

圖 31 施洗約翰
（San Giovanni Battista）

圖 30 聖母像
（Madonna dei Fusi）

⊙ 誤入歧途，遇人不淑

達文西不想讓自己再次進入那充滿藝術家的世界，於是做出了不明智地抉擇，在一五〇二年毛遂自薦自己的軍事與科學方面的能力給雀沙略‧博爾賈（Cesare Borgia）。雀沙略‧博爾賈是教宗亞歷山大六世（Alexander PP. VI）的兒子，又稱為瓦倫鐵諾（Valentino）。父子倆曾讓整個義大利顫抖的人，不管是野心或是手腕，教宗亞歷山大六世與其子的野心，不是建立一個小的義大利王朝而是一個家族性的歐洲王朝，讓其子去征服義大利中部，甚至認為可以利用兼併米蘭或佛羅倫斯擴大王朝。雀沙略‧博爾賈作戰方式非常快速且殘忍，絕不讓受害者有時間重整，但玩世不恭與對政治憤世嫉俗的個性使他的政治生涯持續不久。但世界上再也沒有任何父子如同他們如此思想一致了。

一五〇二年雀沙略‧博爾賈在塞尼加利亞（Senigallia）殺了一些重要的政治家，而在羅馬，教宗抓了歐希尼（Orsini）的兄弟，只為了消滅整個家族。一五〇一年雀沙略‧博爾賈在法王路易十二的威脅下遠離佛羅倫斯，一五〇二年他的軍隊征服了烏爾比諾（Urbino）之後，整個義大利非常驚恐，特別是佛羅倫斯，雖然有法王口頭上的保證支持佛羅倫斯但沒有實際軍隊，阿雷佐（Arezzo）與比薩則趁著雀沙略‧博爾賈帶來的混亂而反叛。

整個事件都讓佛羅倫斯充滿恐懼，除了達文西，他沒有任何的猶豫，毛遂自薦給雀沙略‧博

爾賈，願當個軍事專家改善防衛問題，與征服後的防衛工程。達文西如此粗心地參與了一個有可能會侵略自己故鄉的雀沙略・博爾賈的軍隊，也許他想的只是科學王國世界，而不是政治與感情的世界。而貪婪的冷血殺手雀沙略・博爾賈完全可以供給他需要的，讓他發揮他的知識，逃離惱人的畫坊。

雀沙略・博爾賈征服烏爾比諾之後，新任的公爵即任命達文西為「最尊貴的建築工程將軍」（nostro prestantissimo et dilectissimo Familiare Architetto et Ingegnere Generale）正式成為雀沙略・博爾賈軍隊成員，協助征服義大利中部，這個頭銜達文西渴望了十多年。但不幸的是，雀沙略很快就下落不明，消失了，有可能偽裝成神職者逃離義大利，沒人知道他的去向，沒有他的消息，毫無音訊地消失了。達文西再次失去了保護者，整個事情只是過了一個秋天。因為這對父子的行徑受到法王與西班牙的注意，擔心他們壯大後所帶來的威脅，於是開始著手反間計孤立了雀沙略。

一五〇三年達文西不知道自己的新主人蹤影，這件事在達文西的日記中記載著他難以理解的心情，日記中寫道「瓦倫鐵諾在哪裡」暗喻著達文西的崩潰。

四 五百人大廳的對決（一五○三年—一五○六年）

⊙ 走投無路

一五○三年，達文西再回到佛羅倫斯，因為雀沙略的原因，大家都與他保持距離。雀沙略的消失使得達文西失去了賺錢的機會，他的積蓄開始快速減少，揮霍無度揭示達文西生命的破碎與之前的奢華生活，從那事件後大家對他懷疑，儘管之後佛羅倫斯共和國找他調查比薩附近的維路卡（Verruca）的堡壘，與另一個阿諾河口等，都是一些小小諮詢，略微只能補償他的開銷。

儘管那幾年他的名聲傳遍整個義大利，但都是負面的，都是對於他的慢工與半途而廢，整個大環境對他是不利的。只要認識他的人都沒有人信任他有能力完成事情，對於這種持不信任感的見證人，就是發現美洲的亞美利哥・維斯普奇的侄兒阿勾斯提諾・維斯普奇（Agostino Vespuc-ci），他曾在書信中嘲諷達文西。總之在那三年間達文西沒有完成任何事情，連作品《聖母子與聖安娜》也是。雖然在一五○一年時就得到國民的好評，但現在沒人再相信他，連他最後的大事業舊宮的五百人大廳的作品也是失敗的事業。

一五○三年夏天應該是他生命中最痛苦，達到了恐懼絕望的時期。他寫信給伊斯坦堡的蘇丹王巴耶濟德二世（Bajazet II），毛遂自薦自己在工程領域的能力，想永遠放棄佛羅倫斯與義大利。

那封信是用阿拉伯文寫成，如今被保存在托卡比皇宮（Topkapı Sarayı）。

當年蘇丹王沒有懷疑他的能力，但他的大使十年前曾參加過米蘭的天堂慶典，已經聽聞他是如何的人，因此大家認為也許就是個瘋子，於是將信件存檔，如此達文西只能留在佛羅倫斯，而大家只希望他畫，因為他最知道如何繪畫。

⊙ 大師交手的開始，命中註定的結局

因為達文西過去的神聖且傑出的作品，大家都看到了，所有熱愛藝術的人甚至整個城市都希望他留下一些記憶，想盡辦法讓他做一些引人注目的偉大工作。於是在領主與佛羅倫斯公民之間希望再次整頓新的會議大廳，建築由幾位優秀的建築師策畫，很快完成後領主索德利尼（Piero di Tommaso Soderini）要求達文西與米開朗基羅在大廳畫一些漂亮的作品⋯

達文西畫《安吉里戰役》（一四〇年對抗米蘭）（圖32）

米開朗基羅畫《卡西納戰役》（一三六四年對抗比薩）（圖33）

達文西表現的是一群馬與一面旗幟的爭奪戰，佛羅倫斯的指揮官米凱萊托・阿滕多羅（Micheletto Attendolo）撕破了米蘭軍隊的旗幟。米開朗

圖33 卡西納戰役（Battaglia di Cascina）

圖32 安吉里戰役（Battaglia di Anghiari）

基羅描繪的是佛羅倫斯軍隊在阿諾河玩水時遭敵軍的突襲。

達文西需要表現的是戰士的戰役，可以摻入他喜愛的馬匹，更可使用他在米蘭時的漫長時間對馬匹動作的研究。而米開朗基羅表現的則是裸體男兵在阿諾河戲水，遇到比薩軍隊突襲，多虧指揮官馬農‧多納提（Manno Donati）的緊急指揮才挫敗敵軍。

米開朗基羅的佛羅倫斯裸體士兵好比古羅馬運動員，完美的男性解剖學，有張複製圖是由巴斯提亞諾‧達‧桑嘎羅（Bastiano da Sangallo）製作（失傳）。然而在這場競賽中，魯莽的是米開朗基羅的挑戰，因為在此之前他並未有任何壁畫的經驗，在之前只有兩幅小畫作《聖安東尼的誘惑》（失傳）與另一幅較大的《聖方濟各》（失傳）。最接近的只有《聖家族》（圖27），他這件作品的驚豔與創新震驚了所有人。米開朗基羅與達文西最大的不同是他不拖延，只要構完圖馬上快速上色，《聖家族》作品的完成使佛羅倫斯認定除了他沒有人再有能力完成如此巨大面積的畫作。

一五〇四年開始了兩人的競賽，五十二歲對決三十歲，第一張達文西的草稿（圖32）現在保存在威尼斯的學院美術館，再來就是魯本斯的副本（圖32-1）則更為細膩。整體構圖非常緊湊，馬匹之間的碰撞，人物激烈表情，旗幟布匹如風般振動，場面激烈似乎被塵土所吞噬。

達文西很注重於動物與人體的生理學結構（外貌）與心理學表現，就

圖 32-1 魯本斯臨摹達文西的《安吉里戰役》

如同他在書中提到：「一個好的畫家（在暗喻自己）必須知道畫出兩個重要的事項，首先就是人，再來是這個人的思想，第一個很簡單，但第二個卻很難。」是在暗喻自己的博學與優秀。

在這作品中，人物的臉部可看到力量與暴力，在這裡的創新是馬匹的人性化感覺，似乎與騎士的智慧與能力融為一體，從未見過任何馬匹的眼睛呈現如此害怕。畫中央兩匹馬的眼睛與其說是仇恨的衝突，更像是擁抱在絕望的悲愴中。他們的腿交纏在前面，用牙齒打仗，不亞於騎著它們搶旗幟的人。

在這件作品中人物與馬匹結為一體沒有分別，達文西在畫中士兵服飾上的設計用各種方式改變風格，與頭盔的裝飾相似，但他在騎兵與馬匹的姿態與特徵上表現出令人難以置信的掌握，不管在技巧、肌肉和優雅美觀方面都勝於其他大師。這種戰爭畫面的作品，在早期安德雷亞‧德爾‧卡斯塔紐（Andrea del Castagno）或保羅‧屋雀雷（Paolo Uccello）的作品都是使用非常莊嚴的表現手法，然而達文西的戰爭景象，則是回歸到人類的原始感情與原始力量的合併，用動物與在狂風中飄揚的旗幟為旁襯，馬匹的部分中央是深咖啡色，製造出陰影成功地掩飾了身體的惱人糾結。

這種筆法有些類似《聖母子與聖安妮、施洗者約翰》（圖26）的草稿。

當年索德利尼知道達文西的種種缺點，一次支付豐厚的酬勞將會是場賭注，因此他以每月支付方式，同時約定完成時間，若中途無法完成其草稿將交由其他藝術家繼續完成，但接受達文西中途更改構圖，用這樣的約定領主認為應該就可以約束達文西了。

達文西的草稿與其他藝術家不同，他的草稿是一件真正完成的作品，哪怕是單色，但用灰色鉛白去表現光影。

一五〇四年，他在新聖母教堂的教宗議廳準備了一個支架，同時製作了一幅與五百人大廳牆壁相同面積的草稿圖。鉛白這個顏料的使用，達文西已經用了很久。為了完成他的鉛筆設計圖，所有一切的準備都已經齊全，但是所有的一切對他來說都仍是失敗的結局。當年領主還為他訂製了一個移動式階梯，方便他從遠處檢視作品。

一五〇四年領主要求他加速完成，但達文西並未放棄他鳥類飛行的研究，更沒放棄數學的研究，無用的數學化圓為方的研究（古希臘數學中與三等分角、倍立方並列為尺規作圖三大難題），在他的記載中記述一五〇四年十一月三十日總算解析出這個化圓為方的難題。

米開朗基羅在那時同時肩負著幾十個工程：《聖家族》、《聖母與聖嬰》、《聖馬太》、《布魯日聖母》等。

一五〇五年二月開始在舊宮的五百人大廳繪製工程，達文西不滿意他在米蘭《最後的晚餐》所用的技術，因為作品很快便劣化了，因此他認為應該要換原料，其實可以用乾壁畫方式，如此可以避免「一日工程」的問題。但達文西一直以來都不相信他人的同時對自己又太過自信，決定實驗新的技術。在《最後的晚餐》用的原料中有石膏灰泥，這是為了防水，內含有蠟脂、石灰、大理石灰、鉛白與油，可能也加入了動物膠脂。然而五百人大廳則是使用松脂，是一種在地中海

海岸生長的松樹樹脂，可用在木船的防水效果與油漆，但從未用在牆上。但達文西認為可以解決他的問題，讓牆壁如大理石般光滑且防水。這是一種古羅馬的技術：燒蠟畫（Encaosto），但松脂需要融化。另外，在準備過程中使用了有顏色泥土，可能是西耶納的紅土，為了讓底色不是白的而是暖色系或是金色。

六月初達文西開始在牆上作畫，但馬上遇到災難。對佛羅倫斯人來說星期五一直是不吉祥的日子，不是開工的好日子，這是一種迷信，但是一直流傳下來的思想。達文西不信邪，卻馬上接受到真正神聖的懲罰。一五○五年六月六日星期五開始上畫但傾盆大雨肆虐草稿，之後達文西整個夏天都在工作，首先繪製的是馬匹，馬上得到佛羅倫斯市民的好評，但在用火盆加熱牆上的顏料時，火只能加熱它的下部，上面的畫開始流下五彩繽紛的淚水，上部牆壁的顏料融化了，作品報廢了。

那年的佛羅倫斯局勢，八月對抗比薩的戰役對佛羅倫斯非常有利，但到了九月佛羅倫斯士兵的叛逃是領主索德利尼的恥辱。之後達文西開始厭惡此畫作，又重新回去研究數學的同時，知道他的對手米開朗基羅放棄工作前往羅馬，這時法王路易十二世要求達文西前往米蘭。在前往米蘭前據說達文西對於作品的失敗，曾去籌錢要還領主，因為他告訴領主他不是為錢的畫家，但未被領主接受。

⊙ 絕望：永遠的私生子

一五〇四年夏達文西的父親去世了，在去世前也未承認達文西的正統性，讓他永遠活在被世間拒絕的位置。父親的去世給他帶來絕望：他被承認「正統性」的不可能再實現的絕望與痛苦，連他自己也無法接受。關於他父親去世的事，他用右手記載在帳簿的角落（在過去左撇子用左手寫字被認為是邪惡，用右手代表尊敬），感覺上是一道鴻溝，他不想掉下去的危險的鴻溝。也許父親的去世對他的打擊甚大，他甚至連父親去世的日期都記錯了，就如同他記載中的父親是權威貪婪於性與權力，留下十個兒子二個女兒，五個是第三任妻子所生，其他是第四任妻子所生，但沒有達文西的位置，甚至沒有留下一毛錢給他，一直到最後一口氣也沒有心思在達文西身上。幸好有他叔叔法蘭雀斯寇（Francesco da Vinci）來撫平他內心的傷痕，他叔叔暗中決定將部分財產留給達文西，在那個時期佛羅倫斯人在遺產方面對於正統性與否是如此的殘酷且順從。

五 重回米蘭（一五〇六年—一五一三年）

⊙ 知音的出現與永恆的追隨者

一五〇六年達文西放棄舊宮的工程前往米蘭，到了米蘭首先達文西必需重新為方濟各會修道士完成《岩間聖母》（圖18），但他只是做了一點重要的改變就是天使的右手不再指著施洗約翰，因為對方濟各會來說似乎不適當，因為這是一幅歌頌完美聖母的作品。

在那個時期達文西已失去對作畫的熱情，他認為作畫是對於他的科學研究的一種惱人的障礙，因此盡可能地快速完成不用太辛苦，盡可能地簡化，光影已不再像之前的那幅細膩，聖母背後的岩石在第一幅畫中造型如同真的岩石一般，而第二幅的岩石則是毫無真實意義可言，極為抽象，從種種筆法與風格可判斷第二幅畫主要是由他的夥伴德·培雷迪斯（Giovanni Ambrogio de Predis）所繪，光影的交接處不僅明顯且呆板。

達文西自從自認為解開化圓為方的數學難題之後就很自負，直到數學家魯卡·帕丘利讓達文西相信自己錯了，他才放棄數學研究。

達文西到了米蘭之後又開始另一種更昂貴的研究：解剖學。他在這方面的研究有一百二十章與大量的圖。這項研究持續了很多年，達文西認為他找到了法王的支援，也認為應該發表一些他

的研究，上千張的手稿與圖形，但太多研究最後迷失了方向，在六十歲前沒有任何成果。

一五○七年，米蘭政府將過去盧多維寇贈給達文西的財富歸還給達文西，特別是米蘭外圍的一座葡萄園與房子，但這個歸還最大的受益者則是薩拉伊，由薩拉伊掌管，甚至整個薩拉伊家族都住進了葡萄園。

達文西對於遊樂設備的一些小發明，如同水流製造像風車的風扇、宴會上的娛樂設施，這方面他絕不輸任何人，如此他的名聲又再度在米蘭復甦了。同時他認識了很多有權者，如米蘭將軍首領吉羅拉蒙・美利吉（Girolamo Melizi），他有個既聰明又帥的兒子，也是日後達文西的忠誠追隨者。法蘭雀斯寇・美利吉（Francesco Melizi）有很好的學養與達文西非常友好，有了他更助益達文西準備發表人體解剖的研究。

一五○七年他最親近的叔叔去世了，留了一筆遺產給他，但他父親的正統嫡子同父異母也是公證人的弟弟玖利亞諾，不允許達文西這個外人擁有遺產。終其一生他父親頑固地拒絕他，是他內心最大的痛，因此抑制不住誇張地爆發了，關於這個憤怒在他的《大西洋古抄本》裡語無倫次地記載下來，內容很難判讀。他的憤怒引起法王路易十二世的注意，並寫信給佛羅倫斯領主索德利尼要求處理。

達文西一五○七年九月到佛羅倫斯，有伊珀利托・德斯特（Ippolito d' Este）樞機主教的幫助，大家都視他如同王子一般。那時領主索德利尼也不敢要求達文西完成舊宮的作品，因為達文西的

背景太雄厚了。同時間米開朗基羅沒有教宗的許可也從羅馬逃回佛羅倫斯，儘管後來教宗非常有禮的寫信給領主索德利尼，請米開朗基羅回羅馬，但米開朗基羅並未理會，因為他擔心後果。那年的領主索德利尼真的很艱苦，北有法王南有教宗的壓迫，為了兩名最優秀的藝術家，從佛羅倫斯騙取了大量的錢財但沒有完成任何工作，還要受他們兩人的保護者的威脅，真的無比淒慘。

在那個時期從烏爾比諾來了一位二十四歲年輕的藝術家拉斐爾（Raffaello Sanzio da Urbino），有教養、俊美、完美無瑕的人格。他非常知道自己想要什麼與自己的才能，來佛羅倫斯為了學習佛羅倫斯較先進的研究，也許是為了看達文西的作品與他發表的書籍。其實在這之前他已完成了《聖母的婚禮》，充滿了皮耶羅‧佩魯吉諾（Pietro Perugino）的風格。一五〇三至一五〇四年，拉斐爾已參與了由畫家品利喬歐（Pinturicchio）為首、西耶納的皮科羅米尼書房（Libreria Piccolomini）的濕壁畫工程，之後前往佛羅倫斯。

一五〇六年拉斐爾繪製了多尼夫婦的肖像畫（圖65、66），事後米開朗基羅為他們夫婦繪製了《聖家族》（圖27）。

拉斐爾在繪製多尼夫婦的肖像之前可能有看過達文西的蒙娜麗莎的肖像（圖39），開始了人像的研究，拉斐爾有非常靈巧的筆法，他很完美地掌握了新的油畫技巧，用甚至連達文西也無法超越、非常柔軟的風格，之後拉斐爾馬上又繪製了《巴紐尼祭壇畫》（圖64）與《寶座的聖母》（圖67）。之前也替納茲（Nasi）家族繪製了《金翅雀的聖母》（圖38）。

在這些作品中的人物都非常甜美，學者認為應該是源自於達文西風格的靈感。表情的甜美是拉斐爾藝術的自然終點，如此的自然不能排除連達文西在那幾個月裡都受到影響。

從一五○○年以來伊莎貝拉·德斯特（圖46）總是緊追不捨地要求達文西畫作的同時也開始打擾拉斐爾，但後者總是能夠滿足她。但在一五○六年佛羅倫斯沒有任何文件可以證明三人真正見過面。

⊙ 藝術家視角的解剖學研究

一五○八年達文西在樞機主教巴丘·馬爾帖利（Baccio Martelli）協助下加速完成遺產爭奪，一有空便在新聖母醫院研究解剖，完成遺產問題之後重新回到米蘭。

人體解剖學的研究在那個時期對藝術家來說已經不是新奇事，特別是佛羅倫斯環繞在美第奇家族的藝術家，但完全不同於達文西的方式。米開朗基羅跟其他義大利藝術家一樣，他解剖人體為了研究身體的真實面，可看到外部結構，關注於肌肉骨骼筋絡的表現；而達文西則是更深入醫學領域，研究器官內部疾病的原因。

達文西用畫家細膩的筆法完成人體與器官圖（圖34），使人們容易理解。非常清楚的解剖圖在過去從未有過，有能力控制空間的表現，使達文西的解剖圖實現了品質上的飛躍。在極大的程度上證明他對此研究的熱情，也就是畫家的天性使他在解剖學的工作上走得更遠更順。達文西同時也

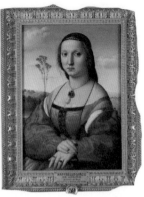

圖 65 阿諾羅·多尼肖像
（Ritratto di Agnolo Doni）

圖 66 瑪德萊娜·多尼肖像
（Ritratto di Maddalena Strozzi）

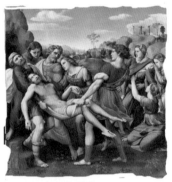

圖 67 寶座的聖母
（Madonna del Baldacchino）

圖 64 巴紐尼祭壇畫
（Pala Baglioni）

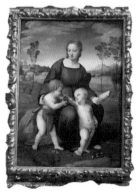

圖 46 伊莎貝拉·德斯特肖像
（Ritratto di Isabella d'Este）

圖 38 金翅雀的聖母
（Madonna del Cardellino）

更新了一些解剖程式，也同時研究了身體部分矢狀面的解剖圖，如頭顱、脊柱、胸部、骨盆的解剖圖。他發表的作品在醫學界從未看過，在達文西之前沒有任何藝術家擁有醫學常識，也沒有任何一個醫生擁有藝術家的技能。

米開朗基羅的解剖學研究也很非凡，但他在很初期就止住，對於醫學領域米開朗基羅不想知道，對他來說解剖學是為了幫助他理解人體，好表現在大理石上；而達文西則更加精進，因此他在發表泌尿剖面圖時，儘管缺少許多部分但還是令人振奮。早期達文西在研究解剖學時他無能力超越權威，因此在調查做研究時，用尊重與崇敬的精神看待解剖學醫生孟帝諾‧得宜‧里伍茲（Mondino dei Liuzzi）所寫的書《解剖學》（Anatomia），他將這本書視為範本。

孟帝諾‧得宜‧里伍茲按照蓋倫（Galeno）學說的教學註明兩條陰莖管道，一條是為了心靈，另一條是為了感覺與尿液。中世紀的偏見學說對達文西的影響極深，當提到生殖器官達文西想到的是女性的而不是男性。

在他的羅馬時期用他自身的敏銳智慧開始研究胎兒與母親，而開始懷疑亞里斯多德的學說靈魂來自教會，儘管教宗雷歐十世（Leo PP. X）再

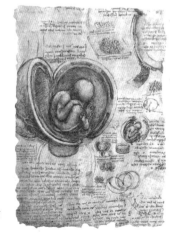

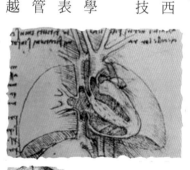

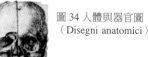

圖 34 人體與器官圖
（Disegni anatomici）

次重申，然而達文西這個學說的源頭被認為是異教傾向，這些在瓦薩里（Giorgio Vasari）的著作《藝苑名人傳》（Le vite dè più eccellenti pittori, scultori e architettori）與達文西自己的書中也曾提到。

學者保羅・薩爾比亞（Paolo Salvia）一五四三年發表的解剖學研究，可認為是一個基礎時期的開始。如同哥白尼的作品其特徵非常容易識別：以傳統為基礎判斷廣泛學習的理解、與用藝術精神刺激對人體的直接研究，藝術與科學的結合達到非常高水準的技術。」學者們發現，這些特徵其實都已經出現在達文西的研究上，但很遺憾地因為手稿散亂，在他去世前尚未整理好，因此完全無法找到一種方法以達到同代人的解讀。一五○八年達文西與法蘭雀斯寇・美利吉發布了他們的共同研究。

而這次達文西再次犯錯，也是他一生一直犯的錯，就是太相信權利者的權力。這次達文西信賴於法王路易十二世，但因聰明的教宗儒略二世使得法王路易十二世在義大利境內被邊緣化，也因此無法再保障達文西在米蘭的生活。

一五○九年米蘭，差不多一年多前達文西曾為法王的安尼亞德洛戰役（Battle of Agnadello）的勝利設計慶祝會，在一個廣場上設計了獅子對抗龍的黏土模型，象徵威尼斯與法國，因此激怒了威尼斯。而教宗儒略二世無法原諒法王分裂在比薩舉行的宗教會議，且推翻一五一一年所建立

學者保羅・薩爾比亞（Paolo Salvia）將達文西在解剖學研究方面的地位做了總結：「從達文西到瓦薩里歐（Vasalio）一五四三年發表的解剖學研究，可認為是一個基礎時期的結束，另一個

聯合教宗國與威尼斯的聯盟。之後盧多維寇‧斯佛爾扎的兒子成為神聖羅馬帝國皇帝馬克西米蘭安一世（Massimiliano I d'Asburgo）的客人，就這樣法國的命運關聯了米蘭與達文西的命運。

一五一五年路易十二世去世後，達文西轉寄居在美利吉所屬的別墅，但薩萊伊不喜歡那裡，曾與達文西大鬧，甚至在達文西的手稿上塗鴉，用自身的陰莖穿孔，同時期有《薩萊伊的肖像》（圖35），一幅非常爭議性的作品，一名年輕人四五度角左手貼胸，右手指著天空，姿勢很類似日後的《小施洗約翰》（圖36）。

這個設計圖應該是達文西的學徒，根據達文西在佛羅倫斯時期設計的《施洗約翰》（圖31）的圖像所繪製的。施洗約翰右手握一個碗，象徵日後的洗禮。這應該不是達文西所繪製，但有個複製品現藏羅馬博爾蓋塞美術館，而這幅《薩萊伊肖像》左手的風格則是在一五〇三至一五〇六年佛羅倫斯時期的達文西風格。這幅作品遭到激烈的批評，應該是匿名的學徒在畫中的年輕人雙腿間畫出超粗的陰莖，暗喻薩萊伊對達文西的性行為，俊美的臉與肢體的暴力。這名學徒應該是協助達文西一五〇六年在舊宮作品的佐羅阿斯特羅（Zoroastro）。

與薩萊伊之間的關係，讓達文西付出了代價，盧多維寇‧斯佛爾扎贈給達文西的葡萄園由薩萊伊家族入住，由薩萊伊父親管理。這個家族為非作歹讓米蘭人甚為不滿，曾經有民謠諷刺達文西與薩萊伊的肉體對話，關於這事瓦薩里書中也提及過。一五一二年法國對教皇國的拉維納之役（Battle of Ravenna），法國獲勝，如此達文西又能再回到他米蘭的家。

當時玖萬尼‧美第奇（Giovanni di Lorenzo de' Medici），也就是日後的教宗雷歐十世由教宗儒略二世派往米蘭，雖很不幸地成為法王的階下囚但深受禮遇，他日後聯合曼托瓦試圖重回佛羅倫斯，一五一二年普拉托圍攻就是由玖萬尼所帶領指揮的。

這時的米蘭局勢非常混亂，盧多維寇‧斯佛爾扎的兒子馬克西米蘭安由同父異母弟雀沙略（Cesare Sforza）陪伴回到米蘭，美利吉家族試圖與斯佛爾扎家族重新聯盟。

一五一三年達文西想放棄米蘭前往佛羅倫斯，但有太多的手稿與研究資料正與法蘭雀斯寇‧美利吉整理成冊，而且《聖母子與聖安娜》的畫作尚未完成。

圖36 小施洗約翰
（San Giovanni Battista）

圖35 薩萊伊的肖像
（l'Angelo Incarnato）

六　與美第奇家族的再邂逅，創造與摧毀他的人生（一五一三—一五一七）

一五一三年教宗儒略二世去世，雷歐十世成為教宗，對達文西來說是頭一次感受到與最高權力者如此接近。但對於這個機緣與影響，日後在他的一個對話中寫到：「美第奇創造了我，也毀滅了我。」那時教宗雷歐十世回到佛羅倫斯的慶祝宴會就是由達文西安排的。玖利歐·美第奇（Giulio de' Medici）（日後的教宗克勉七世 Clemens PP. VII）邀請達文西前往羅馬，一五一三年九月二十四日達文西攜家眷從米蘭出發前往羅馬。

◉ 不適應的羅馬生活，無立足之地

達文西到達羅馬的時間點是羅馬大建設時期，李亞力歐樞機主教（Riario）的文書院宮（Palazzo della Cancelleria）、整個歐洲最富有的銀行家阿戈斯蒂諾·奇吉（Agostino Chigi）委託巴爾達薩雷·佩魯吉（Baldassare Peruzzi）興建的豪宅與伯拉孟特（Donato Bramante）興建的聖彼得大教堂等，羅馬的一切對達文西來說就是天堂。而有教宗為保護者感覺似乎是達到世界的頂端，但同時也馬上發覺來得太晚了，當時他已經六十歲，有很多未完成的挫折感開始使他悲觀遺憾。

在他的《阿倫德爾手稿》（Codex Arundel）裡揭示了剛到羅馬時他的挫折，也揭示了他一生的意

義。

達文西曾經試圖想要用他的科學去提升自己的社會地位，也試圖想用偉大的發明去改變人類歷程（或是改變人類的一小部分），然後給他一個發明家稱號一個永恆的名聲。然而達文西六十歲前的人生都是在為生存而活，沒有任何成就。

他首先投靠米蘭的盧多維寇‧斯佛爾扎，狡猾篡奪侄兒權位結果下場悲慘；然後流浪威尼斯，再回佛羅倫斯投靠惡棍雀沙略‧博爾賈，甚至想到土耳其但未被接納；再來有法王路易十二世；到了羅馬有教宗堂弟玖利歐‧美第奇樞機主教的保護，但達文西能奉獻什麼？有什麼可以改變歷史？

達文西在羅馬的家在羅馬望京樓（Belvedere）附近，是儒略二世用來收藏雕刻品的地方，這個區居住著為教廷工作的藝術家，擁擠且不體面，目前知道住所內有一個研磨顏料的平台，證明達文西還是有意繼續繪畫，至少可以完成那些未完成的作品。跟米蘭時期相比，他在羅馬顯得被邊緣化了。

而玖利歐‧美第奇則是住在羅馬市中心華麗豪宅，而對於雷歐十世的奢侈馬上受到許多來自外國使者的批評，將美第奇的雷歐十世與玖利歐‧美第奇比喻為教宗亞歷山大六世與他兒子雀沙略‧博爾賈，美第奇家族則被比喻為博爾賈家族。

達文西在羅馬的第一件工作是來自玖利歐的委託，設計一個有鏡子的衣櫥。事後達文西試圖

參與聖彼得大教堂的建設，但此時的羅馬已經有米開朗基羅也有拉斐爾，一五一三年左右的羅馬藝術家們追求的除了金錢之外更追求自己名氣的提升。羅馬在一五一三年藝術達到前所未有的高度，米開朗基羅與拉斐爾統領了整個舞台，而在他們周圍有巴爾達薩雷·佩魯奇、瑟巴斯提亞諾·德爾·比歐伯（Sebastiano del Piombo）正積極地想擠入他們的行列。

達文西十五年前在米蘭曾被譽為最優秀的藝術家，然後他的《法蘭雀斯寇·斯佛爾扎的騎馬像》（Monumento equestre a Francesco Sforza）（圖80）的失敗給他帶來無限的傷害，再加上舊宮的《安吉里戰役》作品的失敗，使他到羅馬時是一個有名的藝術家，但卻是因他的有頭無尾，而不是因才華而有名，他開始感覺來錯地方了。

拉斐爾在一五〇八年來到羅馬，在一五一三年拉斐爾已經完成許多在梵蒂岡儒略二世寓所的工程，其中《從神殿驅逐伊利奧多羅》（圖80）作品右側盡頭有一匹白馬，好似取自於舊宮達文西的《安吉里戰役》的馬匹，但毫無疑問地，拉斐爾將其精進甚至快速超越達文西。拉斐爾非常有手腕與知道利害關係，在一些不重要的地方則委託助手，但他絕不會忽視私人委託者，絕對親自完成，如《西斯汀聖母》（圖86）等。

同時期還有米開朗基羅，一五一二年西斯汀禮拜堂（圖116）的完美傑作公開，完全抹滅了達文西的到來。西斯汀禮拜堂一千平方公尺的作品是真正技術風格的革新。米開朗基羅十多年來一直都是達文西主要的競爭對手，不管是在藝術方面或是智慧常常會相互比較。另一方面兩人有太多的

相似點，特別是他們心中的痛、他們的社會地位，兩者都是重要家族出身，都因某種原因淪為藝術家，兩者都試圖從那個環境得到救贖，米開朗基羅與達文西一樣，總是有接受嘗試挑戰新技巧的精神，但米開朗基羅總是能順利完成。

關於達文西來到羅馬的事，對米開朗基羅來說並不是一件好事，因達文西與美第奇家族關係較好，而米開朗基羅自一四九四年放棄皮耶羅（Piero），放棄了對他有養育之恩的美第奇家族，使得他日後嘗盡痛苦。當達文西抵達羅馬時米開朗基羅被停職了，躲藏在羅馬家中等待美第奇家族的心情。

其實米開朗基羅的真正競爭者是拉斐爾，一位有巨大的才能、俊美有禮，吸引了委託者，且受到教廷的重視，所有重要任務均委託他，除了儒略二世的墓之外。而在羅馬唯一可以支持達文西的應該只有伯拉孟特，他們曾一起合作米蘭大教堂屋頂，且聖彼得大教堂的建設的中心平面（圖139）也是受到達文西的建議，但兩人並未在羅馬見面，至少史料上沒有記載。

一五一四年伯拉孟特去世前將所有工作轉交拉斐爾接手，擔心不能勝任再找了超過八十歲的建築師復拉・玖控竇・達・維羅納（Fra Giocondo

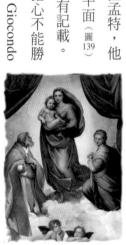

圖 86 西斯汀聖母
（Madonna Sistina）

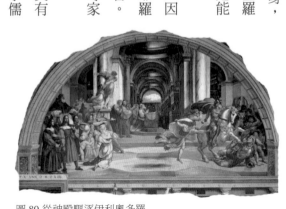

圖 80 從神殿驅逐伊利奧多羅
（Cacciata di Eliodoro dal Tempio）

da Verona）協助拉斐爾，一名比達文西還老的人，這件事讓達文西又一次重重地失望了。達文西在羅馬的紀錄史料上很少出現，根據藝術史學家約翰・希爾曼（John Shearman）在他有關拉斐爾的研究中提到那三年（一五一三至一五一六年）有關達文西的史料幾乎不存在，可能是他對羅馬的藝術界漠不關心，唯一有的史料就是替玖利歐・美第奇樞機主教的衣櫥製作與解剖學的研究，證明他不在乎羅馬的藝術界。

其實在羅馬與在佛羅倫斯時已經明顯表現出，達文西不是名藝術家而是名醫生，而且在他的手稿中記錄的拜訪人物的地址，都是羅馬醫生而不是藝術家。根據瓦薩里的記載達文西曾待過保羅・喬維奧（Paolo Giovio）的家，他既是名主教也是醫生，與美第奇家族關係很好。保羅是達文西在羅馬時期最好的歷史證人，在他的《三個對話片段》（Frammento di Tre Dialoghi）中提到了達文西、米開朗基羅與拉斐爾的事蹟，提到達文西的興趣與活動與對於解剖學的熱衷，特別指出他在羅馬時期專心於解剖學。

保羅・喬維奧是科莫人（Como），一四八六年在帕多瓦（Padova）學醫，拜師解剖學家瑪爾康豆紐・德拉・頭雷（Marcantonio della

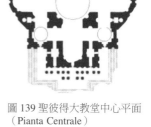

圖 139 聖彼得大教堂中心平面
（Pianta Centrale）

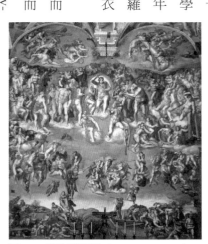

圖 116 西斯汀禮拜堂（Cappella Sistina）

Torre），一五一〇年認識達文西，達文西應該是跟他學解剖學的。保羅・喬維奧的著書比瓦薩里的《藝苑名人傳》早，在一五四〇年時便提出與達文西在羅馬接觸的事蹟。在那個時期，又有誰能像他一樣，用專業知識理解達文西的解剖學，甚至有別於瓦薩里。保羅・喬維奧只看到達文西從米蘭帶到羅馬且最完美完成的《聖母子與聖安娜》但卻未提及其他兩幅《蒙娜麗莎》與《小施洗約翰》。

為了完整描述達文西，在羅馬的交友不可忽視當時樞機主教比比安拿（Cardinal Bibbiena）（在教廷裡最有權力的人）是他讓達文西最後決定前往法國的重要人物，一五一七年以使節身分前往法國。樞機主教比比安拿是偉大的羅倫佐的秘書，一四八八年達文西在美第奇家裡，因此在那個時候他們已經認識了，因此樞機主教比比安拿與保羅・喬維奧是探索達文西的兩條主要線索。

在那個大興土木，沒有時間去推測科學的羅馬與他在羅馬的不適應，達文西於一五一五年寫信給了他的守護者玖利歐・美第奇，信的內容也記載在《大西洋古抄本》中，描述自身的不適應與困難。當達文西剛到羅馬，那時玖利歐・美第奇被教宗雷歐十世任命為教會首長，為了慶祝教宗雷歐十世的弟弟玖利安諾・內穆爾公爵（Giuliano de' Medici，duca di Nemours）娶妻，委託拉斐爾繪製作品。

由於達文西對於鏡子家具製作的拖延，玖利歐・美第奇曾指派助手玖玖・特德斯寇（Giorgio Tedesco）協助。也是這名助手引起達文西的不滿，最讓他不滿與最後悔的，是必須放棄解剖學的

研究。這名助手甚至用教宗名義指責達文西，甚至阻止達文西前往研究的醫院。

其實對於達文西科學研究的學者，也是醫生科學史學家的多明尼哥·羅倫佐（Domenico Laurenza）認為，達文西學說是非常先進的假設，但卻被教宗雷歐十世所否定。雷歐十世主張生命的誕生是在出生那瞬間上帝給予性命的，但達文西對宗教無興趣，他實證與細膩觀察胎盤內胎兒，同時研究了牛的生育，他認為應該是與人類一樣的，他的學說幾乎顛覆哲學學說且產生激烈辯論。

保羅·喬維奧對於神學真理站在非常懷疑的立場，在三十年後瓦薩里在《藝苑名人傳》書中非常清楚地註釋也簡要地記載了達文西與教廷的紛爭，甚至在那個時期教廷對達文西的評語是異教思想。

達文西在羅馬的不適應除了藝術方面，美第奇家族未委託他重要的作品，相對地卻委託其他藝術家，甚至最重要的聖彼得大教堂的建設，在伯拉孟特去世後由拉斐爾繼承，儘管伯拉孟特聖彼得大教堂的中心平面是達文西提供的，但達文西卻被排擠在外。

而樞機主教比比安拿的姪女將與拉斐爾成婚，同時米開朗基羅正準備佛羅倫斯的聖羅倫佐教堂的正面工程。達文西完全地被邊緣化，應該全歸罪於他無能力完成任何一項事業。而且教宗希望聖彼得大教堂能在最短時間內完成，他想看成果，但達文西無此能力。

此外還有，達文西的建築思想風格不同於新羅馬的建築思想風格，他的建築著重於外觀更甚於功能和幾何定理，這兩項還停留在十五世紀。可以斷定達文西對當時的建築的觀察的體系結構

研究的欠缺。達文西的被邊緣化，在藝術界還有另一項證據，玖利歐·美第奇欲送兩幅作品給法國，但卻未委託達文西而委託了拉斐爾與瑟巴斯提亞諾·德爾·比歐伯，很明顯地表現出對達文西的不信任，在瓦薩里的書中提起：最後引起雷歐十世的不耐煩，教宗對他評語是：達文西什麼都不做，他開始思考工作之前就結束了。

在一五○三年阿勾斯提諾·維斯普奇就懷疑達文西能完成舊宮的濕壁畫嗎？也提及《蒙娜麗莎》的作品，然而在一五○七至一五○八年的史料記載，達文西與法蘭雀斯寇·美利吉正著手整理他的手稿，但也只整理完成《繪畫之書》，儘管繪畫是達文西最不注重的，但在他羅馬期間還是有個研磨顏料的檯子。一五一四年曾隨玖利歐·美第奇前往帕爾馬繪製了沼澤地圖，有三幅作品在羅馬繪製加工，當前往法國時一起帶走了。

◉ 風格與顏料的改變

一五一七年達文西前往法國住在克洛呂塞城堡（Château du Clos Lucé）。當時的主教秘書且是教宗的友人安東尼奧·貝阿提斯（Antonio Beatis），在他的日記中記載著與達文西見面的內容，文中寫道：「那些完美製作的作品的獨創性最真實地描述達文西在最後幾個月的歲月中的情況。文中寫道：「那些完美製作的作品的獨創性就足以使他成為偉大的畫家之一。」因三幅作品斷定其偉大的《聖母子與聖安娜》（圖24）、《小施洗約翰》（圖36）、《蒙娜麗莎》（圖39）。其中《小施洗約翰》應該是最有問題的作品，因為在

一五一七年以前沒有任何史料記載能證明是最新的。

儘管聖人的姿勢是依據安潔羅・阿嫩洽托（Angelo Annunciato）的修正圖（已失傳，在佛羅倫斯時的作品），曾有一說此作品對拉斐爾的影響。聖人手指天空從那裡耶穌降臨，被拉斐爾引用在其他作品中。但根據另一名學者認為，這種姿勢拉斐爾在一五一二至一五一三年時便出現在他的作品《佛利鈕祭壇畫》（圖47），早於達文西到羅馬之前。

而在《小施洗約翰》作品中有很多的細節，讓人感覺是達文西受到拉斐爾的影響。那時米蘭的風格仍停留在十五世紀，而羅馬教宗追求的是古典時尚，《小施洗約翰》是一幅充滿異教風格的作品，充滿性感的美少年，用一種放縱的色情微笑，指引我們耶穌的來臨。學者認為達文西應該也有看過西斯汀禮拜堂的米開朗基羅作品，聖人的姿勢根據他在佛羅倫斯時繪製的《拿碗的施洗約翰》作進一步的變化。

在當時藝術家往來書信中可猜測，在羅馬時，光與陰影細節差別的研究並不只有達文西，而是在藝術家之間已經開花結果，雖然達文西風格的漸進色朦朧效果對羅馬人來說是一種無懈可擊的美，但不能說在羅馬無人研究朦朧效果的風格。

後世的學者研究，在陰影部分的繪畫表面膠片表現出來的龜裂非常華而不實，顯示是一種非常差的顏料的手法。這種龜裂在達文西晚期的作品很常看到，也出現在《蒙娜麗莎》的光亮部分，在胸部特別是在正面。

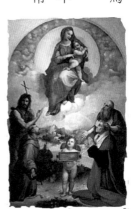

圖 47 佛利鈕祭壇畫
（Pala di Foligno）

而《小施洗約翰》的風格可能是達文西的一種新的閃爍實驗，混合油與漆或是一種漆與顏料的混合體，使用在暗處。這種新的大膽實驗有個線索接連到他在梵蒂岡停留期間，在瓦薩里書中曾指出，達文西尋找油是為了作畫，尋找油漆是為了保持作品的完成。這項實驗可在作品中找到線索：《聖母子與聖安娜》的龜裂部分，在聖母衣服的蝴蝶結上與在右側的背景，這些都是在離開米蘭後繪製的，整幅作品沒有設計圖如同是直接繪在畫板上。

長時間研究達文西的學者們均認為，達文西的《聖安娜與聖母子》（圖24）是由學徒所繪製的。

其實這幅作品包含了很多神學說，背後隱藏著很多其他的含義與暗示，也因此讓達文西花費了二十年才完成。在佛羅倫斯的時間增加了光與顏色，羅馬期間有些複製品源自於學徒而留在羅馬，其中最有名的保存於洛杉磯漢默博物館（Hammer Museum）（圖37）。

羅馬時期，達文西在所完成的細節上追加了背景，左側的樹林消失了，聖母的衣服改了，聖安娜與聖母沒穿鞋，同時改變了服裝的顏色，使得整個作品更亮與製造深度感讓觀賞者的視覺拉到背景。之前的作品左右兩側均有樹木，背景可區分為上方全是藍色，山與遠方的河流與天空融為一體，下方幾乎乾旱的岩石反射出金黃色，是義大利畫作中最成功表現背景的作品之一，感覺背景左側色調稍微不同，感覺是日後再修改的。

有學者提出在羅浮宮作品中的聖母，樣子太不平衡，為了抓住耶穌太向前傾，但這個動作太

不協調，讓觀眾有種危險的感覺，所以之後所有作品再次平衡了。畫中主色是藍色，聖母的披風與紅色衣服，而聖安娜只有灰色袖子與腿。在這裡用顏色來區分年紀，聖安娜的膚色較深好似日曬時間較長。

在那個時期沒有一位畫家能像達文西表現驚人新奇的繪畫高峰，無人可及。達文西作畫非常重視視覺與正確的光影，當時機正確時，不管是調顏料或是作畫都非常快速，哪怕是一個小小部分的光影都能奇蹟似地達到他需要的效果。

背景部分應是他在羅馬時期繪製的，色調非常淺，用快速筆觸，以棕色、藍色與白色完成，再蓋上一層透明的紗達到了明亮大氣的效果。至於鞋子，在米蘭時期是有鞋子的（圖37），屬於十五世紀末至十六世紀初的聖母風格，這種鞋型在古羅馬的雕像與雕刻上可看到，暗喻由異教歸化天主教的宗教聯想。但其實拉斐爾在佛羅倫斯期間繪製的聖母如《草地上的聖母》，《卡尼加尼聖家族》、《金翅雀聖母》（圖38）裡面的聖母都是赤腳的，暗喻一段給予永恆的過程。達文西受到古代雕像的影響，當他到羅馬時應該看到了，而赤腳造型接近異教思想。畫中耶穌感覺是為了登上小羊在取得聖母的同意，一種順從的情感，如同切奇莉亞·佳萊菈妮懷中的貂，轉換成男嬰那種甜美，不可否認地增加淒美感情的視覺，這是達文西成功的嘗試，用顏色升華自然和人體的物質，喚起只有光與物，難以捉摸但能夠直接進入觀察的核心。

圖 24 聖母子與聖安娜
（Cartone di sant'Anna）

圖 37 聖母子與聖安娜（複製品）
（Vergine con il bambino e Sant'Anna）

圖 38 金翅雀的聖母
（Madonna del Cardellino）

⊙ 謎一般的蒙娜麗莎

《蒙娜麗莎》（圖39）最原始的學說，是達文西替法蘭雀斯寇‧玖控賣（Francesco del Giocondo）的妻子麗莎（Lisa del Giocondo）所繪製，花了四年時間都未完成，經過輾轉，最後法王將它安置在楓丹白露宮（Château de Fontainebleau）。

但還有很多傳說，像是為玖利安諾‧內穆爾公爵所繪，然而於一五一六年玖利安諾‧內穆爾公爵去世後便失去主人。玖利安諾‧內穆爾公爵一生風流，有很多情婦，其中一名情婦帕琦菲卡‧布朗達尼（Pacifica Brandani）為他生下私生子伊珀利托（Ippolito）。帕琦菲卡在生產中去世，有可能為了安慰沒有母親的兒子，於是玖利安諾委託達文西繪製一個想像的母親像。

但這個玖利安諾也可能是一四七八年被暗殺的偉大的羅倫佐的弟弟，委託達文西繪製他情婦菲歐蕾妲‧勾利尼（Fioretta Gorini）。若是假想的母親像，有可能是找蒙娜麗莎為模特兒所繪製。

也有一說是男性模特兒薩萊伊。在瓦薩里書中指出，玖控姐（Gioconda）是一名至德至善至美的女人，但瓦薩里應該沒有看過，因當達文西繪製蒙娜麗莎時，瓦薩里尚未出生。在瓦薩里書中指出，是她丈夫委託達文西繪製。這始終是個謎。

直到安東尼諾‧嘎地阿諾（Anonimo Gaddiano）傳記家在他的日記中提到達文西。他是一個唯一與達文西有過接觸且是同時期的人，但他提到的不是玖控寶的妻子麗莎，而是皮耶洛的妻子麗莎。而阿勾斯提諾‧維斯普奇在一五〇三年他的一封信中提到達文西正在繪製麗莎像，提到的蒙娜麗莎所有的細節，都與我們現在看到的肖像不同。

西班牙馬德里的普拉多博物館有個複製的蒙娜麗莎（圖40），是同時期完成的，同時也是與羅浮宮的麗莎像同草稿但背景不同，達文西的麗莎像背景與《聖母像》（圖30）相同，因此麗莎像應該始於一五〇〇年左右。

在所有的假設中，瓦薩里的記載應該較為真實，雖然瓦薩里未看過畫像，畫像出來時他也還未出生，但達文西與父親都和麗莎的丈夫法蘭雀斯寇‧玖控寶非常熟識，常常進出聖母領報教堂。

若瓦薩里的著書《藝苑名人傳》內容有誤，當時麗莎的家人都還健在，且都是有名望的人，應該都有看過瓦薩里記載的內容，若有誤，不可能在一五五〇年第一版與一五六八第二版年發行時均

未更正。

一五一七年之後，主教秘書（且是教宗的友人）安東尼奧・貝阿提斯在他的日記中記載著與達文西在法國見面的內容，提到這幅作品是一名佛羅倫斯女性，因此應該就是法蘭雀斯寇・玖控寶的第三任妻子蒙娜麗莎。但一五○四年拉斐爾有幅仿達文西的蒙娜麗莎像的素描（圖42）背景兩側有柱子，而羅浮宮的麗莎像兩側沒有柱子，學者經過檢測羅浮宮的麗莎像證實未曾被裁切過。

而現今收藏在瑞士的《艾爾沃斯蒙娜麗莎》（圖41）背景兩側有柱子，因此有可能當年的人們所看到的，與拉斐爾模仿的麗莎像應該就是瑞士《艾爾沃斯麗莎》。而關於瑞士的《艾爾沃斯蒙娜麗莎》像，根據多位學者包括安得略・那塔利（Andrea Natali）研究證實是達文西筆法，應該早羅浮宮麗莎像繪製了兩幅，就如同《岩間聖母》一樣有兩幅，一幅《玖控姐》，一幅《蒙娜麗莎》。其繪畫技巧一幅使用單眼視覺，另一幅使用雙眼視覺，因此應該可以判斷達文西先後繪製了兩幅。

而當年佛羅倫斯的麗莎家人看到的會是哪幅呢？

在繪製蒙娜麗莎肖像之前，達文西繪製的女性肖像沒人有笑容，甚至連聖母像也沒有，有學者認為「麗莎的微笑」是達文西到了羅馬之後被拉斐爾作品所影響。因為拉斐爾知道用女性的微笑可以征服男性，比如《年輕女子肖像》（圖43）、《戴頭紗的女子》（圖44）這些作品應該都刺激了達文西而修改了麗莎像。

這種神祕的微笑，應該就是達文西親生母親的微笑，在《聖母子與聖安娜》中作品中也出現

同樣的微笑。心理學之父佛洛伊德指出，這些可追溯至達文西童年的元素，聖安娜則可追溯到達文西的奶奶。麗莎像的背景的部分與《聖母像》與《聖安娜》相似，不是抽象的背景而是達文西生長地方的風景，也是蒙娜麗莎的故鄉——瓦爾蕩諾（Valdarno）。這應該是他前往羅馬途中加入的背景，以由上往下的鳥瞰圖方式繪製，畫中的小橋流水至今還在，這個背景也在暗喻達文西的人生，如同大自然無限且不斷變化的生命片段。

而那幅在馬德里的複製品應該在前往法國時便賣掉了，這件複製品色彩仍是真實顏色。這件作品與拉斐爾的《年輕女子肖像》很接近，然而達文西的麗莎像嘴唇無形無色，只有蕩漾的微笑，透過鼻子陰影來定義鼻子輪廓、漸進褪色來定義眉毛弧線。對達文西來說，這個圖像在歷史身分上應該有很多含義：從對母親的思念，變成日後的一種心靈圖像，而不再是宗教的信仰。

達文西藉著繪畫來表現他的科學無法實現的部分，而他的細膩與藝術才華，申張了他的科學苦難的正義。畫中麗莎的睫毛長在肌膚裡，哪裡粗、哪裡細，隨著肌膚的毛孔移動，再自然不過了。鼻子帶著美麗的紅色，看起來像是活的，脆弱的嘴角加上嘴唇的紅色和臉，看起來不像是顏色，而是真實的肌膚。而喉嚨間若仔細看，似乎可以感受到它在跳動。這幅畫讓每位畫師膽顫心驚於達文西的隨心所欲。

達文西在繪製此作品時，一直伴隨著樂音或歌聲，讓畫中人物感到愉快，為了消除那種憂鬱，而這種憂鬱常常使肖像發揮作用。達文西這件作品如此令人愉快，以至於看到它比人類更神聖且

圖 40 普拉多蒙娜麗莎
（La Gioconda del Prado）

圖 39 蒙娜麗莎
（La Gioconda）

圖 42 陽台上的仕女
（Ritratto di dama）

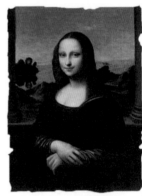

圖 41 艾爾沃斯蒙娜麗莎
（Monna Lisa di Isleworth）

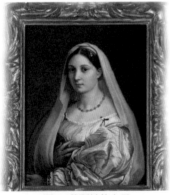

圖 44 戴頭紗的女子
（La Velata）

圖 43 年輕女子肖像
（La Fornarina）

傑出。

一五一七年羅馬發生暗殺教宗雷歐十世事件，主教賄賂醫生讓教宗感染細菌，但未成功。

當年達文西決定前往法國應該也有菲利貝爾塔・蒂・薩渥雅（Filiberta di Savoia）（玖利安諾・美第奇之妻）的牽線。法王法蘭雀斯寇一世想要豐富法國的藝術，特別是引進義大利藝術，對於在羅馬完全沮喪的達文西來說是最好的機會，儘管那時他已經六十三歲，但仍然有著雄心，應該是由樞機主教比比安拿的牽線而前往法國的。

一五一七年春比比安拿以使節名義，達文西以畫家與工程師名義前往法國，兩人都受到相當尊敬。法王法蘭雀斯寇一世讓他在克洛呂塞城堡定居，接近昂布瓦斯城堡（Château d'Amboise）。

⦿ 晚年法國生活，回歸童年時光

來到法國達文西總算解除了他的私生子身分的社會障礙，與在羅馬被拒絕的藝術改革，而有了全新的生命。法王對達文西的愛護有很多傳說，比如傳說有條祕道接通昂布瓦斯城堡與克洛呂塞城堡。晚年的達文西不再研究人體內臟、椎骨而轉為和平的作品，貓狗像與幻想動物（圖45），回到了他童年時光。

圖 45 貓、龍和其他動物的素描
（Studi di gatti, draghi e altri animali）

根據阿拉貢那（Aragona）主教的秘書記載達文西有一手臂癱瘓不能繪畫而需靠美利吉協助，可能是誤解，可能是看到他使用左手。因那時的達文西已不再興趣於作畫，他的驕傲與生命最後的力量都集中在他過去的那些人體研究，期待能公諸於世，他說自己已解剖超過三百具，各種年紀的男女屍體。

一五一九年四月二十三日達文西在美利吉的陪同下前往聖帝歐尼吉吉教堂（Chiesa San Dionigi）交代後事，存在佛羅倫斯的四百金幣給同父異母兄弟，薩萊伊幾乎繼承所有財產，包括米蘭的葡萄園與一千二百五十金幣，而法蘭雀斯寇‧美利吉擁有所有達文西手稿、設計圖與工具還有皇室薪資與所有的衣服，一種留下所有回憶，非常親密的表現。

達文西立下遺囑之後回到家，沒有太多痛苦，九天後去世，沒有法王的陪伴，沒有傳說中死在法王懷裡，只有美利吉，巴提斯達‧德‧維拉尼（Battista de Villani）與馬圖利那（Matturina）女傭。喪禮很簡單，六十把火炬，安葬在一座小教堂（Notre Dame en Grene）裡，這座教堂於一八○七年被摧毀，也包括他的墳墓、他的骨頭，他一生註定沒有家園。在瓦薩里書中記載，達文西講述了在自己死亡點上的最後一句話是如何指責自己，因為他沒有在適當時候做他本該做的藝術工作，從而冒犯了上帝。

薩萊伊繼承了大部分達文西的遺產，儘管他不斷地偷達文西的東西變賣，儘管他態度非常惡劣，但達文西就是喜歡他隨他任性，但薩萊伊並沒有享受繼承遺產的福分，一五二四年初，達文

西去世後五年，他在米蘭一次爭吵中被刺殺而死。

法蘭雀斯寇‧美利吉是最優秀也最愛達文西的徒弟，從他寫給達文西的同父異母兄弟的信中可看出，他對達文西的敬愛與對其同父異母兄弟的輕蔑。美利吉花了四十年時間整理達文西手稿，企圖整理完整想公諸於世，但很遺憾只完成《繪畫之書》。

⊙ 遺稿散失與再現

在一五七〇年法蘭雀斯寇‧美利吉去世後，他的子女對於讓他父親歷盡一生整理的文件與非常辛勞的工作完全沒有興趣，因此隨著法蘭雀斯寇去世的同時，編輯工作停頓下來。事後美利吉家族管家雷利歐‧卡瓦爾多（Lelio Cavardo）應該得到主人同意，拿走了十三份手稿試圖賣給托斯卡尼公爵美第奇家族，但未成功，同時雕刻家龐培歐‧里安尼（Pompeo Leoni）拿到了其中十份，其中一份賣給薩伏依家族，另一份給安布羅玖‧菲吉諾（Ambrogio Figino），再經多次輾轉，於一七七五年到了威尼斯，由英領事約瑟夫‧斯密斯買入。

那時候整個歐洲已開始獵取達文西的手稿與畫，第三份手稿由菲德里勾‧波羅美歐（Federigo Borromeo）買入，捐給了米蘭盎博羅削圖書館。同時他也開始購入其他達文西作品賣給科西莫二世但未成功。雕刻家龐培歐‧里安尼的長子將十二份手稿與三份草稿賣給加萊亞佐‧阿爾寇納提爵士，於一六三七年捐給米蘭盎博羅削圖書館。奇蹟似的，十二

份手稿包括最重要的《大西洋古文抄》與《特里屋吉阿諾手稿》（Codice Trivulziano）都回到米蘭，然而一七九六年圖書館被拿破崙掠奪，一八一五年維也納會議規定歸還手稿與其他義大利藝術品。

法蘭雀斯寇‧美利吉是唯一知道達文西手稿與作品順序的人，當他去世後一切均陷於困難。

還有另一份手稿達文西留在米蘭，可能留在他的合夥人雕刻家克里斯多佛羅‧索拉里（Cristoforo Solari）之處，之後再傳給谷耶蒙‧德拉‧剖爾達（Gugliemo Della Porta）的叔叔保存的非常好，一六九〇再次被發現在一個皮箱內。一七一三年至一七一七年被英國貴族（Thomas Cokelord di Leicester）買下，一直保存在家族圖書館。直到一九八〇年再到企業家亞曼德‧漢默（Armand Hammer）手中，一九九〇年最後到了比爾‧蓋茲（Bill Gates）之手。從此達文西再次重返科學，成為智力無限可能性的象徵。

瓦薩里書中寫道：

「非常偉大的恩賜，從天體的影響中自然而然地傾瀉到人的身體中，有時甚至超越自然，在一個身體中洋溢著美麗優雅和美德，以至於無論那個人走到哪裡，他的每個行動都是如此神聖，將所有其他男人拋在腦後，他顯然以上帝賜予的東西而不是人類藝術而聞名，達文西這個男人，除了從未被充分讚美過的軀體之美，他的所有舉動都蘊有無限優雅，他的任何行為都不僅僅是無限的恩典，美德變得如此偉大，以至於靈魂轉向困難的事物時它很容易使它變得絕對。他身上的力量與靈巧靈魂和勇氣非常結合，總是高貴而大度，他的名聲如此之大，以至於只有在他那個時

代有價值，但他死後更有名，他如此博學，要不是他如此多變和不穩定，他本來會有很大成就，總是開始學習很多東西，但從未成功，雖然他雙手設計的東西如此清楚地表達他的概念，用推理征服你，用推理混淆了每個強大的天才，但因為在他看來雙手無法將他想像的事物的藝術完美性表現出來，因此放棄了，但他從未放棄過繪畫……」

達文西的去世讓所有認識他的人都感到難過，因為他從來都不是一個如此崇尚繪畫的人，他用他的氣派如此美麗安撫了每個悲傷的靈魂，用他的話語把每個艱難的意圖變成了是與否，他用自己的力量壓抑暴發的怒火，只要誰有才華和品德，他就慷慨聚集和餵養每一位貧窮和富有的朋友，他的一筆一畫讓最卑微平凡的地方閃爍生輝。

出於這個原因，佛羅倫斯在達文西的誕生中確實擁有了一份偉大的禮物，而他的死亡則給這座城市無限的損失，在繪畫藝術中，他為油畫著色的方式增添了某種朦朧的色彩，當時的人由此賦予他們的人物極大的力量和突出立體。從達文西那裡我們有了相當完美的馬與人體解剖圖。他的名字與名聲都不會消失，就如同喬凡‧巴蒂斯塔‧史特羅茲（Giovanbattista Strozzi）說的：「一個人也能贏所有其他人。」

他就是李奧納多‧達文西（Leonardo da Vinci），享年七十五歲。

有高大的身材如同運動員般健美，協調如同希臘雕像，俊美的臉型，大眼睛，挺直的鼻子。

十四歲前過著野放的生活，私生子身分，父親對他的冷酷無情且忽視，造就出日後的人格發展。

同性戀幻想起源於缺失父親的注意，對愛與關注的欲望所致，因為奶奶對他的愛太多了，對冷漠敵意的父親的一種報復。他的虛榮的智力發展與科學研究也是他的復仇連結，為了報復他的私生子身分與父親的絕情，也為了提升自己的社會地位，也試圖想用偉大的發明改變人類歷程，或是給他一個發明家稱號，一個永恆的名聲，但終究是一場空。

起跑點晚了三、四十年，但他精通拉丁文，古醫學書籍，解剖學，雖然他總自嘲是個沒有文化的人！一生幾乎沒有完成幾件作品，有頭無尾惡名遍布整個義大利，沒有國家意識沒有故鄉情他在一則對話中寫道：美第奇創造了他，也毀滅了他。藉由繪畫表現他的科學無法實現的部分，用他細膩的藝術才華為他的科學苦難伸張正義。去世時沒有傳說中死在法王懷中，只有兩名追隨者與一名女僕，安葬在一座小小教堂，法國宗教革命時教堂被摧毀、墳墓被破壞、屍骨無存，註定一生漂泊一生沒有家園。

他就是達文西，Leonardo da Vinci。

如果，若有如果，如果當年他父親接納他，一切將會不一樣。也許可用東方的思維來解釋，這些都是他的命……

大師之旅——達文西

米蘭
■一日遊
米蘭盎博羅削圖書館（Pinacoteca Ambrosiana）
斯佛爾扎城堡（Castello Sforzesco）
米蘭恩寵聖母教堂食堂米蘭恩寵聖母教堂食堂（Santa Maria delle Grazie）
■二日遊
賽馬場公園（Parco dell'Ippodromo）
Conca dell'Incoronata 運河閘門
阿特拉尼之家（Casa degli Atellani）
國立達文西科學博物館（Museo Nazionale della Scienza e della Tecnologia Leonardo Da Vinci）
斯卡拉廣場（Piazza della Scala）

佛羅倫斯
■一日遊
舊宮（Palazzo Vecchio）→烏菲茲→貢迪宮（Palazzo Gondi）→ Martelli 宮殿
■二日遊
聖馬可廣場（Giardino di San Marco 聖馬可庭院）→聖母領報修道院（Convento della Santissima Annunziata）→新聖母大殿（Basilica di Santa Maria novella）→新聖母瑪麗亞醫院（Ospedale di Santa Maria Nuova）
■三日遊
芬奇村

羅馬
■一日遊
羅馬梵蒂岡博物館→羅馬博爾蓋塞美術館（Museo e Galleria Borghese）
■二日遊
梵諦岡美景宮（Belvedere in Vaticano）
撒西亞聖靈醫院（ospedale del Santo Spirito in Sassia）
城外聖保祿大殿（Basilica di San Paolo fuori le mura）

法國
昂布瓦斯城堡（Château d'Amboise）
科洛里塞城堡（castello del Clos Lucé）
巴黎羅浮宮（Parigi museo rouvre）

拉斐爾

一 故鄉烏爾比諾（一四八三年—一五〇四年）

烏爾比諾，位於義大利東岸馬爾凱州（Marche），是一座環繞在風景如詩如畫的文藝復興風格的美麗小城。烏爾比諾公爵府（圖48），是菲德里寇・達・莫鐵菲爾特羅公爵（圖49）委託魯洽諾・勞烏拉納（Luciano Laurana）所建，在那時是義大利最現代的建築。當時佛羅倫斯偉大的羅倫佐・美第奇曾要求建築師的徒弟，建造一座相同風格的宮殿，但未完成。倒是在曼托瓦也建了相同樣式。烏爾比諾的公爵府是一座充滿光線的建築，建材取之於雀薩那（Cesana）小丘，象牙色平滑如雪花石膏的石材。

◉ 父愛的啟蒙

拉斐爾的父親玖萬尼・桑奇歐（Giovanni Sanzio）是名畫家，也是人文主義者。他在一四九二年圭多巴爾多・達・莫鐵菲爾特羅（Guidobaldo da Montefeltro）與伊莉莎白・貢扎加（Elisabetta Gonzaga）婚禮時，為了紀念新郎父親菲德里寇公爵寫了《韻律記事》（Cronaca Rimata）從中推斷聖徒對藝術事實的敏銳智慧，是他對當代畫家的判斷文。

他在書中提到，公爵府不人性，但是神聖，他還提到德風與宮廷的高貴，從本書中可探究當

時的城市生活。那時菲德里寇公爵受教於費爾特雷的維多里諾，他是當時最現代的義大利教育家，專注於古老戒律教學的再發現。而拉斐爾的父親玖萬尼・桑奇歐也受到費爾特雷的維多里諾的影響，他不僅是名畫家，也是人文學家與哲學家。

拉斐爾出生時，是由母親瑪佳（Magia）親自哺乳，這在過去是非常罕見的，這也是受到維多里諾的影響。而這種舒適的母性乳房，是幫助日後拉斐爾掌握他作品中仁慈與幸福的女性氣質的元素之一，不像其他藝術家，就沒有這種幸運，是無法理解的。

關於拉斐爾的母親瑪佳的史料很少，但從她的嫁妝可判斷，是出生於好家庭，有非常豪華的衣箱。同時在一四九四年玖萬尼也提到妻子的資產，長上衣（圖104）有紅色緞袖子等。長上衣在十五世紀在義大利是非常流行的時尚，芭緹絲姐・斯佛爾扎的畫像（圖49）中穿的就是，只是袖子是由金線編織。

圖48 烏爾比諾公爵府
（Palazzo Ducale）

圖104 長上衣有紅色緞袖子
（Gamurra di Panna di Londra）

圖49 右：菲德里寇・達・莫鐵菲爾特羅公爵
（Federidco da Montefeltro）
左：芭緹絲姐・斯佛爾扎（Battista Sforza），
長上衣的袖子是由金線編織。

而拉斐爾母親擁有的則是黑色長上衣、紅色天鵝絨袖子，在當時黑色與紅色衣服只有上流社會的人可穿，因為那時候整個義大利認為這兩種顏色象徵極度高雅。而瑪佳受到丈夫玖萬尼很多的愛，一四九一年去世時，玖萬尼為了紀念他的妻子，付了十四磅的蠟（一般只有六磅）給教會。

而他們的住家離公爵府不遠，一四六三年由拉斐爾爺爺購入，可知他們是一個上流家族。玖萬尼不僅寫了《韻律記事》，也繪製了提拉尼禮拜堂（Cappella Tiranni），他是個很優秀的藝術家與人文主義者，但卻被瓦薩里抹滅了，可能是為了凸顯兒子拉斐爾的獨特性而貶低了父親的形象。

瓦薩里甚至一直強調，拉斐爾的老師是佩魯吉諾與品圖利喬歐。但從各種史料證明，其真正的啟蒙老師是他的父親玖萬尼，那時他父親在烏爾比諾是最重要也最受歡迎的藝術家。而烏爾比諾這個城市，因為地緣的關係，在十五世紀後期融合了清晰優美的造型與透視風格的義大利畫風，與柔軟渲染效果的法蘭德斯畫風，玖萬尼也受影響了，他的技巧更接近法蘭德斯畫風。

成為一名畫家需要六年加六年的磨練，拉斐爾從小在父親的工坊長大，受到優秀父親的影響甚深，從小耳濡目染鍛鍊出一身好技能。拉斐爾十一歲時便被藝術的熱情所吞噬，是他那時代唯一能讓各種條件下的男女靈魂出現在畫布上的畫家。

◉ 創作風格的改變與超越

當玖萬尼覺得已無可再教授的學問之後，打聽到佩魯吉諾是當時最優秀的畫家，因此決定送

拉斐爾去當學徒，玖萬尼先自行造訪，與客氣周到且謙虛的佩魯吉諾成為好友，因愛才之心就同意收拉斐爾為徒，佩魯吉諾觀察了拉斐爾的繪畫方法，目睹了他優雅紳士的舉止及美好的品性，對他非常好評。

一四九四年夏天，玖萬尼去世後，十一歲的拉斐爾與父親的學徒繼承工坊，他進步得很快，一五〇〇年便接了卡斯特洛市（Citta di Castello）的安德烈·巴龍曲（Andrea Baronci）委託，在聖阿戈斯蒂諾（Sant'Agostino）繪製《聖尼古拉·拖雷汀諾》祭壇畫（圖50）的作品。

卡斯特洛市位於馬爾凱州、羅馬尼亞州、溫布里亞州與托斯卡尼州的交會點，非常具有戰略與經濟地位，受到托斯卡尼很多的影響，有許多佛羅倫斯風格的建築。

這件作品的費用如同一般畫家的報酬，可判斷年少的拉斐爾已經有足夠的能力與父親的學徒並肩作畫，同時從其草稿（圖51）可判斷其中充滿大量創新。在這幅作品裡，拉斐爾走出了父親的風格，特別是在臉部，放棄了幾何構圖而追求自然的生理學。例如在畫上帝的部分，有非常像人的生理與莊嚴效果，幾乎已沒有抽象風格，可知當時拉斐爾的筆法已經非常成熟。

這件作品在一七八九年時教堂因地震被摧毀，結果被收藏家分割，分散在歐洲各地，其中最有價值的收藏地是拿坡里的國立卡波迪蒙特博物館（Museo nazionale di Capodimonte）。

日後拉斐爾在卡斯特洛市替行政首長繪製了可用來遊行的橫幅《神聖三位一體》與《創世紀》（圖52）。因為遊行需要很輕的橫幅，所以需要畫在布上而不是木板上。它的準備工夫十分特別，需

要很豐富的膠，不能使用僵硬的表面。這件作品的表現更像個工藝師，而筆觸的新鮮度與即時性是關鍵，而另一項決定性的技術是繪製速度，需要在畫布仍然潮濕時繪製上去，否則顏料無法吸入畫布且很容易剝落。

一五〇〇年完成這件橫幅，使拉斐爾再次在繪畫史上亮相──一幅完美的作品，十字架與創世紀背後有寧靜的背景，他這裡也引用了父親的風格，特別是藍色的背景將我們的視線拉離左側僵硬的岩石，無花果葉覆蓋裸體的亞當是引用父親的法蘭德斯畫派風格。

根據學者安東尼奧・佛雀利諾的學說認為，這作品的成功，完全打破了瓦薩里主張的佩魯吉諾的學徒說。安東尼奧・佛雀利諾認為，若此作品為拉斐爾早期作品，那他可被視為是一位成熟畫家，且風格全然與佩魯吉諾不同，因此沒有理由假想是佩魯吉諾的學徒。在他父親去世後的一些作品特徵類似佩魯吉諾，可視為以競爭或是表示敬意，甚至是為了迎合當時的流行風格。但是其他學者則認為拉斐爾有受到佩魯吉諾的影響。

橫幅之後，拉斐爾受多敏尼寇・嘎瓦里（Domenico Gavari）邀請，為嘎瓦里家族的禮拜堂繪製《耶穌受難記》（Crocifissione Mond）（圖53）。

作品成熟度已表現出有足夠能力與當時義大利中部最受肯定的大師佩魯吉

圖 50 聖尼古拉・拖雷汀諾祭壇畫（Pala del beato Nicola da Tolentino）

圖 51 聖尼古拉・拖雷汀諾祭壇畫草稿

圖 52 神聖三位一體（Stendardo della Santissima Trinità）與創世紀（Creazione di Eva）

格。

諾競爭了，這個時期的拉斐爾的作品風格比較少出現父親的畫風，而開始了佩魯吉諾優美和諧寧靜的風格，同時增加了拉斐爾自身的甜美女性風格。

中世紀的畫作高貴與否，決定於使用的顏料。而文藝復興時期作品的評價，已經不再是衡量所用的原料珍貴與否，而是藝術家的天分，比如拉斐爾就很少使用金箔與銀。在這畫中，天使的衣服的波紋是父親的風格，耶穌紅色遮布飄揚的風格也是；而聖人的姿勢與臉部表情則是佩魯吉諾風格，應是受到他的影響，同時對佩魯吉諾表達敬意，也同時告知委託者，他已經有能力達到佩魯吉諾的水準，或是委託者的要求。

在十四至十五世紀，藝術作品的委託成為一種世俗的時尚，當時只要有可能大家都會參與。委託者倚賴的藝術家名氣可顯示其財富多寡，因此許多貴族都是尋找義大利頂尖的藝術家。菲利浦・阿利茲尼（Filippo Allizzini）委託拉斐爾繪製一件作品《聖母的婚禮》（圖54）與一四九九年佩魯吉諾也為佩魯賈大教堂（Perugia）繪製一模一樣的作品《聖母的婚禮》（圖55），拉斐爾與佩魯吉諾兩人已經開始競爭了。

佩魯吉諾的作品成員排成一直線，而拉斐爾的則是弧形，構圖比較合

圖 55 聖母的婚禮
（Sposalizio della Vergine）

圖 54 聖母的婚禮
（Sposalizio della Vergine）

圖 53 耶穌受難記
（Crocifissione Mond）

理；佩魯吉諾的成員相互重疊極不協調，而拉斐爾的作品每位成員都是獨立且有空間感。佩魯吉諾慣有的優美典雅風格在拉斐爾的作品中也可看到，但細膩與清晰的水準更高。在牧師的部分，拉斐爾傾斜的姿態富有參與感，而佩魯吉諾則似乎只是個木頭般的裝飾。

在拉斐爾的作品裡，聖約瑟夫非常年輕，而聖母如此甜美迄今未見，使得這幅作品令人難忘。背景的建築物表現了拉斐爾的建築才能與日後羅馬的事業，背景的建築物是多角精心設計，有運用透視法效果的作品；而佩魯吉諾則只是一個輪廓沒有太多細節。拉斐爾引用了那時期的生活日常使得背景不再抽象，且注意到自然光，但佩魯吉諾則沒有，在這裡勝負已分明。拉斐爾正在超越佩魯吉諾。

之後馬上拉斐爾又受歐帝家族（Oddi）委託繪製《聖母戴冠》（圖56），這幅作品似乎受到西耶納畫家品圖利喬歐的《聖母升天》（圖57）的影響。因為那時期教宗庇護二世（Pius PP. II）委託品圖利喬歐在西耶納建造大教堂的書房（Libreria），知道拉斐爾的優秀，於是將他引進，在那裡拉斐爾繪製了一些素描與草圖，沒有完成便離開了。因為在那裡的一些畫家，一直對達文西在佛羅倫斯為領主準備的安吉里戰役的騎馬圖讚不絕口。

在上述的作品中，拉斐爾表現了先天的才能，佩魯吉諾與品圖利喬歐值得歌頌的部分，是甜美的風格與空間的一致性；而拉斐爾研究的是真的心理學與姿勢，他捨去了僵硬的圖像，聖母升天接受加冕，下方十二門徒圍著墓穴，正在凝神尋思天國的榮譽。

石棺內是空的，只有一條腰帶暗喻奇蹟的發生，而白色與紅色則是象徵聖母的純潔，而紅色玫瑰象徵熱情與聖母對耶穌死亡的心痛。聖托瑪斯的手勢非常講究，服飾的顏色十分均衡，這個場景像是被靜音了。背景的部分也很均勻，河川蜿蜒曲折，遠方的山綠色朦朧消失在藍色的海面，消失在靈性之光的永恆中。拉斐爾在研習佩魯吉諾的作畫方式時，各方面都臨摹地非常細緻入微，幾乎與佩魯吉諾沒有明顯差異，這幅作品就可證明。

在那個時期，卡斯特洛市的有錢人委託拉斐爾繪製作品成為一種時尚，在那個時期拉斐爾的作品的特色就是平靜和諧，清澈的天空，安撫心靈。他所表現的應該就是烏爾比諾，馬爾凱州的風景，他沉浸在一種和平的感覺，一種接近人間天堂的境界。

一五〇二年教宗亞力山大六世的私生子雀沙略・博爾賈占領烏爾比諾，他是一位焚燬殘暴冷血的人，拉斐爾所認知的幸福故鄉，成為雀沙略・博爾賈憤怒的受害者。拉斐爾離開了充滿恐怖的故鄉前往西耶納與品圖利喬歐合作。一五〇三年前往佩魯賈受多敏尼寇・嘎瓦里委託繪製《耶穌受難記》（圖53）讓他再度上升到聚光點。

一五〇三年八月教宗亞力山大六世去世，他的兒子的隨從馬上闖入教廷，要求主教交出金庫鑰匙，在眾目睽睽之下帶走所有金銀財寶。之後，教宗僕人掠走教宗寓所的所有值錢的東西，根據教宗的秘書玖萬尼・布魯卡爾多（Giobvanni Burcardo）的記述：「什麼都沒留下，除了教宗椅、枕頭與一些壁毯。」也是同一位秘書幫教宗換新衣服準備喪禮，沒有任何主教貴族前往。屍體移

往聖彼得教堂時，是由獄卒與僕人搬運，夜晚無人守靈，屍體膨脹得可怕且變黑有可能是中毒，木匠做的棺木太小無法完全放入屍體，結果必須用力擠壓與腳踩，這是最後一次羅馬人民對這個傲慢的西班牙教宗的洩恨。

一五〇三年教宗儒略二世即位，出身德拉‧洛倍雷家族（Della Rovere），同時烏爾比諾也恢復了平靜，圭多巴爾多與伊莉莎白‧貢扎加之間無子嗣，過繼玖萬娜‧莫鐵菲爾特羅（Giovanna di Montefeltro）與玖萬尼‧德拉洛倍雷（Giovanni della Rovere）（教宗儒略二世弟）所生的兒子法蘭雀斯寇‧瑪麗亞‧德拉‧洛倍雷（Francesco Maria I della Rovere）。

如此的關係使得莫鐵菲爾特羅家族（Montefeltro）成功站上義大利政局頂端。拉斐爾沒想再回到烏爾比諾，因為小城沒有太多工作。

圖 56 聖母戴冠
（Pala degli Oddi）

圖 57 聖母升天
（Assunzione della Vergine）

一五〇四年二十一歲的他決定帶著他父親留給他的一切，包括他父親教給他的一句話：「藝術是研究與學習的成果和與生俱來的天賦。」離開故鄉前往佛羅倫斯。

二 前進佛羅倫斯（一五〇四年─一五〇八年）

一五〇四年玖萬娜‧莫鐵菲爾特羅女公爵的一封充滿溫暖與摯愛，視同自身小孩一般呵護與託付的推薦函，讓拉斐爾轉交給佛羅倫斯領主索德利尼，如此開啟了拉斐爾的佛羅倫斯的生活。

拉斐爾與烏爾比諾的關係，與公爵家族的關係，從他的父親玖萬尼時期便非常好，同時他自身也為宮廷繪製一些作品，如《騎士的夢》（圖58）、《聖玖爾久對抗龍》（圖59）與《美惠三女神》（圖60）。拉斐爾用畫作融化了一切，恩典的價值被理解為文明智慧的美德，圍繞它建立了男女君臣共存關係。

⊙ 與大師們的邂逅

來到佛羅倫斯拉斐爾，不僅喜歡上這座城市，更對他奉為神一般的達文西與米開朗基羅的作品欣喜若狂之外，在佛羅倫斯期間與其他畫家也建立了友誼，如利多爾佛‧吉蘭黛由（Ridolfo Ghirlandaio）等。

一五〇四年的佛羅倫斯，達文西身兼兩項重要的工作，一項是征服比薩，他以工程師身分研究阿諾河（Arno）改道，另一項是舊宮五百人大廳牆壁的繪畫，但兩項工作全以不同的災難結束，

106

比薩沒有投降，畫作也失敗了。

舊宮的作品拉斐爾一定看過，同時也應該看過達文西兩幅在佛羅倫斯繪製的作品《吉內薇拉‧貝恩奇肖像》（圖14，見25頁）與《聖母子與聖安妮、施洗者聖約翰》（圖26）。拉斐爾開始模仿那種難以捉摸的神祕表情，在他的《聖凱薩琳》（圖61）與《聖母子與施洗者聖約翰》（圖62）都有達文西風格。

達文西那時開始使用黑色與紅色鉛筆，在十五世紀末因這個技術可以製造難以察覺的明暗過渡的陰影效果，非常接近他的出生地芬奇村溪流峽谷間的大氣煙霧，這種效果前所未見，這個革命性技巧馬上吸引了拉斐爾的注意。

同時，拉斐爾在女性的肖像中，也引用了達文西的女性人物傾斜四十五度角的風格。在達文西的人像畫中，人物的手勢與觀賞者間無任何關聯，*也不是傳統的肖像畫。這點拉斐爾也偷偷引用在聖母子的作品中，不再關注觀眾與畫中人物的關聯，而是表現畫中人物之間互動，完全忽視觀眾的存在，如《丁香聖母》（圖63）的神聖想像，透過其完美來歌頌，而不再是通過抽象的高貴屬性。

拉斐爾抓住了達文西作品中母子對話的感傷表現，把握了自然的姿態和表情，且注入了含蓄的優雅氣質。畫中的聖母子放棄了寶座，而是在一個家中的房間，在那裡我們得以窺探他們之間的情感。達文西的《吉內薇拉‧貝恩奇肖像》（圖14）表現出不同典型元素且非凡的探索，一種高深

* 文藝復興初期的畫作講究的是畫中人物目光注視觀眾，為了吸引觀眾的注意力而與畫作達到聯結。

圖 59 聖玖爾久對抗龍
（San Giorgio e il drago）

圖 58 騎士的夢（Sogno del Cavaliere）

圖 61 聖凱薩琳（Santa Caterina）

圖 60 美惠三女神（Tre Grazie）

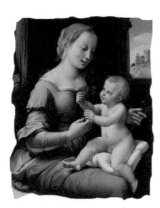

圖 63 丁香聖母
（La Madonna dei garofani）

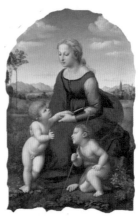

圖 62 聖母子與施洗者聖約翰
（La belle jardinière）

莫測的微笑。達文西喜歡男性，甚至排斥與女性有肉體關係，讓人很難理解他是如何穿透這種女性神祕靈性。也許應該歸功於他生母的愛，在他襁褓時期由生母哺乳，那種不安的微笑應該來自於生母的靈感。

縱觀達文西的作品中女性都有一個共同特徵——都遠離了真實人像，造型讓我們馬上能辨識出是達文西風格。但達文西的繪畫才能被自身的科學研究所淹沒，為了科學數學的研究他幾乎厭惡作畫，在史料中記載：「為了數學的研究分心於作畫，甚至無法再舉起畫筆。」

都有特別的身體構造：額頭高、直鼻子、寬顴骨都有其獨特的靈魂，這種

但拉斐爾快速吸收了達文西風格且受極大的影響，甚至表現在日後的梵蒂岡那幅《雅典學院》裡的柏拉圖的臉，應該就是達文西的臉，為了向達文西致敬。拉斐爾把握了達文西的母子間對話的傷感風格，領會了手勢的自然性和肉體表情，並把它們傾注在他的設計中與色彩精緻的智慧中。

「光」的表現是拉斐爾遇到達文西後最大的改變，從過去的明亮但簡單的烏爾比諾風格的「光」，改變成有創作性與智慧的佛羅倫斯人文風格的「光」，遇見達文西之後，拉斐爾的聖母子像表現出來的是甜美自然風格，他從達文西身上學到了形狀與甜蜜面紗無法定義的東西：「渲染風格與景觀的價值」。可以說達文西是拉斐爾的精神之父。

而拉斐爾與達文西、米開朗基羅不同的是，拉斐爾在女性靈魂的滲透以及女性世界的複雜性

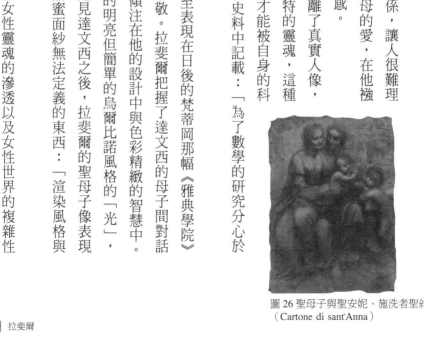

圖 26 聖母子與聖安妮、施洗者聖約翰（Cartone di sant'Anna）

上，有著特殊的優勢，因為他非常愛女人，與後兩位大師不同，拉斐爾也愛與女性間的肉體關係，因此他能力解析女性情感，描繪出真實而不抽象的女性圖像。

而米開朗基羅的《卡西納戰役》(圖33) 表現的是男性肢體，表現一種力量與男性氣慨的情感，透過比例美表達，這點拉斐爾也受到影響，但他輸入了一些柔情。

其實從一五○四年拉斐爾來到佛羅倫斯，除了受到達文西與米開朗基羅影響外，與聖馬可修道院的修道士巴托羅梅歐（Fra Bartolomeo）關係親密，拉斐爾欣賞他的繪畫用色，神聖的色彩風格，便不遺餘力地模仿，作為回報，拉斐爾教給了修道士「透視的原則」。

達文西的聖母風格對拉斐爾的影響很深，那種探討內心深處的風格，然而拉斐爾更精進地表現女性的靈魂，變成一種神祕的恩典，這是達文西無法達到的境界。那個時期米開朗基羅的親密友人達特歐·達地（Taddeo Taddi）也開始委託拉斐爾作品。

◉ 獲得眾多收藏家的青睞

拉斐爾在佛羅倫斯備受喜愛，特別是達特歐·達地，他是佛羅倫斯富有家族，總是邀請拉斐爾到家裡作客。拉斐爾先後為他繪製了兩幅作品，畫風帶有佩魯吉諾的風格，又有一種屬於自己的風格如《草地上的聖母》，還有富有的銀行家阿諾羅·多尼（Agnolo Doni），這些都是無可爭議的佛羅倫斯的富有收藏家代表。在這些人的家中均有米開朗基羅的作品，拉斐爾可毫無忌諱地

學習模擬，如《聖家族》（圖27），拉斐爾可完全地學習每個細節，因為在之前他先為這對新人繪製了肖像。

與達文西的朦朧空間感與大氣氛圍不同，米開朗基羅的這件作品是一種金屬色彩的設計包圍在肌肉扭轉的運作中，特別是在手臂及腿的姿勢，在透視上達到了一種身體極端完美的境界。拉斐爾吸收了這個風格，如同吸收達文西的風格一樣，同時融化演進成更非凡的現代風格。

拉斐爾吸收了各個藝術家的風格而精進成為自己的風格。如之後在佛羅倫斯繪製的作品《巴紐尼的祭壇畫》（圖64），右下方的一個跪著扶持聖母的女性，她的姿勢便是引用米開朗基羅的《聖家族》中的聖母風格。在佛羅倫斯的期間給了拉斐爾無限的意外成果，加快了他前往羅馬，進入知識界的重量級人物的世界。

拉斐爾在佛羅倫斯還接到的工作，是為商人阿諾羅・多尼夫婦繪製肖像——《阿諾羅・多尼》及《瑪德萊娜・多尼》（圖65、66）。阿諾羅・多尼是名凡事精打細算的商人，卻樂意在藝術品上破費，因為藝術帶給他無限的快樂。

這兩幅作品是拉斐爾的專長領域，因為他的父親玖萬尼對肖像描繪一直很出色。在這裡拉斐爾引用了法蘭德斯風格（採用父親的風格）但也引用達文西那種朦朧的風格，但整體氛圍是明亮且陽光的。

阿諾羅大大的鼻子很正，足以成為貴族的鼻子；瑪德萊娜不美但表現出得天獨厚的富有，二

者目光都非常有魅力，採用一種前所未見的世俗肖像的新動力，姿勢像蒙娜麗莎，但拉斐爾沒有引用達文西的朦朧風格，而利用光提高肌膚的柔軟性與布料的珍貴觸感，畫作整體較為寧靜，背景不會喧賓奪主，而兩幅肖像的平衡感也是一種創新，拉斐爾所帶來的高雅風格，成為佛羅倫斯貴族們爭相品味的風格，漸漸地取代佩魯吉諾的地位。

還有富有的羅倫佐・納西（Lorenzo Nasi）為了新居委託拉斐爾繪製的《金翅雀的聖母》（圖38），兩個小孩都表現的開心快樂且純真，聖母也洋溢著一種純真的優雅和神聖氣質，這幅作品不管在聖母的造型或是朦朧風格，均受到米開朗基羅與達文西的影響。據悉畫主人非常珍愛此畫，終其一生珍藏它，但在一五四八年的山崩，房屋倒塌，在廢墟裡發現了畫作的碎片，由畫作主人的兒子巴提斯達（Battista）委託拉斐爾的好友利多爾佛修復成現狀

一五〇六年德亦家族（Dei）委託拉斐爾繪製《寶座的聖母》（圖67），但拉斐爾前往羅馬而未完成。然而此作品的風格，莊嚴的空間感與端莊仁慈的人物，竟成為佛羅倫斯藝術家相爭模仿的作品，包括修道士巴托羅梅歐。

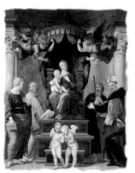
圖 67 寶座的聖母
（Madonna del Baldacchino）

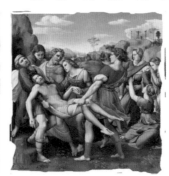
圖 64 巴紐尼祭壇畫
（Pala Baglioni）

圖 27 聖家族（Tondo Doni）

從一些書信中可探知，拉斐爾與當時佛羅倫斯的富有家族有非常好的關係，例如當年烏爾比諾的圭多巴爾多去世時，達特歐‧達地（Taddeo-Taddi）前往烏爾比諾參加喪禮時，拉斐爾要求他叔父照顧。達特歐‧達地不僅有錢也是非常有權勢的收藏家，米開朗基羅的《聖母子與聖約翰圓浮雕》（圖68）的作品，拉斐爾也引用在他的《布里奇沃特的聖母》（圖69）裡。

達地家族（Taddi）、多尼家族、德亦家族這些富商都與拉斐爾交好，可知拉斐爾的創業敏銳度，他懂得與大家交好，使得他能在佛羅倫斯脫穎而出。拉斐爾在前往佛羅倫斯之前已經完全征服了佩魯賈，在一五○○至一五○六年間接到許多很重要的祭壇畫訂單，而佩魯吉諾則幾乎沒有任何工作，因為佩魯吉諾一成不變的畫風讓市民厭倦了，使得佩魯吉諾最後只能回到自己故鄉，用他那一成不變的風格黯淡地過完一生。

○ 感人肺腑巨作的誕生

一五○三至一五○四年由蕾安妲菈‧歐迪（Leandra Oddi）委託的《聖母戴冠》（圖56）這件作品已表現出了成熟度。兩位小天使在雲中，藏在耶穌與聖母的披風裡，這是非常耀眼的創新，而人物的柔情似乎是第二順

圖 69 布里奇沃特的聖母（Madonna Bridgewater）

圖 68 聖母子與聖約翰圓浮雕（Taddei Tondo）

圖 56 聖母戴冠（Pala degli Oddi）

位，在這裡最出色的是表現出非凡的恩典。拉斐爾賦予他的作品一種純淨的心靈境界。

有了這幅作品的成就之後，一名被他藝術的溫柔所感動的女人找上他，因而有了另一幅感人肺腑的作品《巴紐尼的祭壇畫》（圖64）的誕生。

佩魯賈的女貴族阿塔蘭塔‧巴紐尼（Atalanta Baglioni）在很小的時候就嫁給英勇的丈夫，但婚後不久，她親眼目睹了丈夫被殺害。她拒絕再婚，並把所有一切寄望於獨子歌理峰內桐（Grifonetto Baglioni）身上，他原名菲德里寇（Federico），在父親遇刺後為了紀念父親而改名。歌理峰內桐長大後與則諾比雅（Zenobia Sforza）結婚育有四子。一五〇〇年，他參與表兄弟的婚禮謀殺事件，當初新郎也許認為，具有威脅的危險應該只會來自外面，但從未想到最危險的迫害竟然是來自家族內部。

歌理峰內桐是巴紐尼家族中最英勇的繼承人，前景非常被看好，但被煽動參加暗殺事件，婚禮結束後闖入新房刺殺新郎，在新娘眼前剝胸取出新郎心臟，手段極為殘暴，分屍後並拖到街道上且繼續大屠殺。新郎的兄弟姜‧保羅（Gian Paolo Baglioni）成功逃出城，試圖再反攻。暗殺事件只成功一半，市民並未響應，包括拉斐爾在內的市民只是默默地看著事情發生。

母親阿塔蘭塔當事情發生時，似乎已經知道會有什麼結果，帶著家人包括媳婦則諾比雅、孫子、親戚與被殺害者的家屬，逃避到她父親的城堡塔頂。也許歌理峰內桐知道事情的巨大與對他不利的情況，他要求母親的原諒，但阿塔蘭塔堅決不開門，不接受也不許媳婦與兒子說話，歌理

114

峰內桐跪在門前哭訴要求原諒，被全市民看到了。姜・保羅返回佩魯賈原諒了歌理峰內桐。

應該是阿塔蘭塔的態度感動了姜・保羅，決定將歌理峰內桐流放，但他們的騎士隨從刺殺了歌理峰內桐，阿塔蘭塔與媳婦則諾比雅飛奔至現場，將歌理峰內桐抱在懷裡，要求他原諒兇手，希望這個紛爭不要毀滅家族，歌理峰內桐原諒了兇手同時也得到了母親的原諒。

幾年後為了安慰亡靈，阿塔蘭塔想在聖法蘭西斯阿爾普拉托教堂（San Francesco al Prato）內的家族禮拜堂，安置一幅以哭泣耶穌死亡為主題的畫作，與表現一個母親面對著自己摯愛的兒子死亡的折磨心境。

阿塔蘭塔屬意的畫家是拉斐爾，因為當年的大屠殺時他也在佩魯賈，但當時拉斐爾沒有時間，無法如願，但他承諾一定會完成。於是在佛羅倫斯時便先完成了草圖，約在一五〇八年的作品。

這幅畫的畫面極為神聖，描繪了基督的聖體從十字架上卸下來的情節，聖體看上去鮮活又充滿慈愛，讓這幅畫看起來就像剛剛發生一樣。在這裡拉斐爾想像了耶穌最親近的人，且愛他至深的親屬，在安葬最心愛的人之時所感受到的悲痛，而整個家庭的幸福，榮譽和福祉都取決於將要長眠的耶穌。

畫面中央有名年輕人用力拉著載耶穌屍體的布，有優美的身材、高雅的服飾、強壯的手臂，他應該就是主人公——阿塔蘭塔的兒子歌理峰內桐。右側攙扶著昏厥的聖母的女人，姿勢是拉斐爾採用米開朗基羅的《聖家族》中的聖母的姿勢。學者認為這是拉斐爾對米開朗基羅的欽佩轉化

為真正的敬意，同時幫助拉斐爾強調畫主人心中最緊迫的畫面：聖母的昏厥暗喻著一位母親見到兒子的死亡，一種無法接受的痛苦。所有的人都暗自哭泣，特別是左上方的聖約翰，他雙手合十，低垂著頭，即使最堅強的心，看到此景都會為此動容。這幅畫所表現的仁愛、藝術性還有優雅，無論誰看到都會為人物的氣質風采，服飾的美麗逼真讚歎不已，簡而言之，為畫面每個細節所展現的至高無上的卓越表現而讚歎。

拉斐爾在這件作品上已經完全掌握構圖，這個時期他已經在佛羅倫斯四年了，畫作中不管是天空或是山甚至前景的草，都是足以滿足畫作主人。畫中混有法蘭德斯畫風與佛羅倫斯風格構圖，畫中人物非常有表情但不是喜劇性，他放棄了十五世紀的冷漠人物風格，耶穌的身體橫跨在前景，表現的是一個痛苦受折磨的身體，顏色是黯淡的暗喻死亡。

一六〇八年樞機主教敘匹歐內·伯爾給哲（Scipione Borghese）趁深夜偷運走這幅充滿感情的作品。為了向憤怒的市民交代，他委託當時當地有名的畫家卡瓦利厄列·達爾皮諾（Cavaliere D'arpino）複製取代。

拉斐爾在繪製完這幅作品之後回到佛羅倫斯，馬上著手為德亦家族繪製一幅祭壇畫 (圖67)，預計將置於聖靈教堂的德亦家族私人禮拜堂中，是一件不管是對畫家本人或是委託者來說，都是非常重要的作品。

當年佛羅倫斯阿諾河對岸的聖靈教堂完工後，城市的新富人開始移居河對岸，開始興建比舊

城區更整齊、更莊嚴且更華麗的建築。

在《寶座的聖母》（圖67）畫中，圓形的格子狀天花板，玫瑰造型這是古老風格；兩側有柱子，弧形後牆裝飾著扶壁柱，這是拉斐爾的一種室內的建築風格，這些應該都是源自於萬神殿的靈感。前景的小天使讓我們想起《聖母戴冠》（圖56），似乎想參與整個儀式，充滿幸福感；上方兩個天使提起簾幕揭示聖母給聖人，若放下簾幕就會消失，暗喻神聖的仁慈是稍縱即逝，只有虔誠的信仰者可長年看到。整幅作品的風格非常莊嚴有紀念性，同時充滿了恩惠與仁慈的情感，這種情感一直以來都是畫家追求的。

這幅作品未完成，日後由洛索・菲歐廉提諾（Rosso Fiorentino）繪製另一幅代替（圖70），但可發現在那個時期拉斐爾的作畫風格與特徵。

同一時期的其他畫家的作品中有米開朗基羅的兩幅未完成作品《聖母》（圖71），與《耶穌的喪禮》（圖72），兩幅作品完成與未完成的部分相差甚遠，這跟米開朗基羅他的雕刻風格相同。而拉斐爾的方式非常不同，拉斐爾的作畫風格是漸進式，此種方式可使整幅作品具有相同的水準與色調筆觸。

圖72 耶穌的喪禮
（Seppellimento di Cristo）

圖71 聖母（Manchester）

圖71 神聖祭壇（Pala Dei）
洛索・菲歐廉提諾的作品

三 羅馬生涯的開始（一五〇八年—一五二〇年）

烏爾比諾出身的建築師伯拉孟特，是教宗儒略二世新任的主要建築規畫師，他是拉斐爾的遠親，也是同鄉，於是他就引薦了拉斐爾給教宗儒略二世，為梵蒂岡新改建一間房間，讓他有機會展現自己的才華。此舉薦讓拉斐爾興奮不已，馬上放下他在佛羅倫斯為德亦家族畫的祭壇畫作品，尚未完成的作品甚至顏料都未乾，他就匆匆啟程前往羅馬。

◉ 幸福前進教宗國

一五〇八年帶著創業的智慧與雄心，拉斐爾前往羅馬，主要是受到佛羅倫斯領主索德利尼的建議，且有了烏爾比諾公爵法蘭雀斯寇・瑪麗亞・德拉・洛倍雷的協助，還有同鄉建築師伯拉孟特的引薦。這次與他的理性相反，拉斐爾毫不猶豫地放下了佩魯賈的聖瑟貝羅教堂（San Severo）的濕壁畫，激起了這座城市的失望。

他在佛羅倫斯的表現也沒有好到哪裡，他沒有完成的德亦家族的祭壇畫《寶座聖母》的作品，甚至沒有擦乾畫筆上的油，就拋下佛羅倫斯的所有一切，出發前往羅馬。拉斐爾是個有智慧去理解風向，哪裡是必要的就那裡去，就如他口述當他還是小男孩時，就立志成為義大利第一名畫家。

羅馬是一座不同於佛羅倫斯，也不同與烏爾比諾的城市，羅馬不是一個由銀行家或是工業製造業組成的城市，而是一座農業城市，整個城市圍繞著教廷與教宗而存活，世俗的城市供給教廷大使、外國使節與朝聖者農業品需求。

拉斐爾從故鄉烏爾比諾離開，不管前往哪個城市，他與其他藝術家不同的是，他很幸運。征服佛羅倫斯時，有烏爾比諾的公爵夫人玖萬娜給佛羅倫斯領主索德利尼的推薦函；而前往羅馬時，有玖萬娜之子烏爾比諾公爵法蘭雀斯寇・瑪麗亞・德拉・洛倍雷的推薦信。拉斐爾沒有忘記，為了取得良好的事業成功，政治關係與天賦和藝術承諾一樣重要，而那個時期正是教宗儒略二世時期。

⊙ 愛才如癡的教宗儒略二世

教宗儒略二世是個只要與人對話便能能評價出對方價值的人。他有著寬厚的肩膀，好比航海的樂手；在顛簸難行的路上，當他的隨從不斷地從馬背上滑落下來時，他粗壯的雙腿可以夾住馬背無礙前進；有長的鼻子與寬顴骨，完全是一個適合當領袖的強壯男子而不是當教宗。他的脾氣暴躁，不爽即用權杖擊打對方，他出生的家庭是個單純樸實的家庭，年少時過著野放幸福的生活，跟著叔叔法蘭雀斯寇（Francesco della Rovere）進入方濟各教會，憑著智慧與才智達到頂端。

當叔叔法蘭雀斯寇成為教宗西斯篤四世，更助長了他的地位確立。當他還是樞機主教時曾出

使法國亞維農（Avignone），為了控制北歐艱難的政治局面，表現了一個教會王子罕見的能力與決心。他的能量更像是個領導者，日後羅馬教廷賦予他越來越微妙的任務，但他與博爾賈家族不合，教宗亞歷山大六世時期被流放法國。一五〇三年教宗去世後他馬上回到羅馬，教宗庇護三世（Pio III）短暫任期去世後，由於他有強大的政治力，立刻當選為教宗儒略二世，馬上與盟友和敵人進行談判。

儒略二世的計畫不僅是要恢復教廷的完整性，而且要將外國列強拒之門外，使其成為義大利政治平衡的支點，於是開始對野蠻人採取軍事行動。

一五〇三年十月為了平息外患包括雀沙略·博爾賈，儒略二世親自上陣，卸下酒杯與十字架，換上頭盔與劍，如同當年米開朗基羅描述的：感覺像是在軍事要塞的中心，而不是在精神首都。在一連串的戰鬥中，哪怕在失利的情況下，他也不會氣餒而是鼓勵隨從，在他的征服路上最值得提的是征服波隆那，沒有流血的勝利，完成了波隆那的征服。

回到羅馬他開始另一場戰爭，那就是吸收全義大利的藝術家前往羅馬，其中包括拉斐爾，因為他在建造一個軍事據點的同時，也要興建心靈的首都。回到羅馬的教宗，首先就是要消除那些長年與教廷作對的貴族，所有貴族都需進入對教宗服從的隊伍，甚至那些小貴族，也讓他們知道在羅馬不能有太多權力，至少他們的權力要有階級性，一切都在教宗之下，同時也影響到一部分樞機主教。

他不僅開始削弱羅馬世俗貴族的統治階級的權力，甚至制定麵包與一些生活必需品的價格，防止在飢荒時漲價，同時發行新貨幣。另外一項政治要素就是：教廷必須明顯表現教宗的權力與強勢，而這些需要藉由藝術來轉達。這個計畫是儒略二世最愛的事業，也是一直執行到最後直到生命結束。其實這個計畫主要是在表現自己與恢復古羅馬的光榮。而這項計畫儒略二世有個巨大優勢，就是註定要讓他的教宗地位成為義大利藝術與文化重生的頂點，且名留千古。

他是個非凡的收藏家，當他擔任樞機主教時，他已經在他所屬教堂附近的花園中收集了古董雕像。雖然曾有十四行詩毀謗他嗜酒且是同性戀者，但卻沒有毀損他的男性氣慨。他探索與女性的重要愛情，有三位女兒，最小的菲莉洽（Felicia）總是在他身邊，得到了他深刻但有尺度的父愛，但她去世時，儒略二世甚至在公眾場合也無法抑制淚水。他充滿生命力與毅力，因此毫無猶豫地接受藝術的可能性與不惜費用鼓勵創作，他有銳利的眼光，無需任何協助便可判斷計畫的有效性與藝術家的才能，因此他對於米開朗基羅就是如此，一見面沒幾天馬上邀請他前往羅馬，同時支付他龐大的資金建造自己的墳墓，甚至沒看到模型。

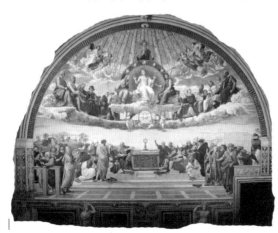

圖73 聖禮的爭辯
（Disputa del Sacramento）

⊙ 征服了教宗的心

拉斐爾隻身來到了羅馬後，他發現，宮殿大部分房間已經有多位大師裝飾一新，也有些藝術大師還在繪製中，其中的大師有皮耶羅・德拉・佛蘭切斯卡（Piero Della Francesca）、魯卡・西諾雷利（Luca Signoreli），而米蘭人布拉曼蒂諾（Bramantino）也畫過許多人物畫，大多是生活中的人物肖像，均被公認為非凡美麗的作品。

儒略二世首先委託拉斐爾的工程，是梵蒂岡的一間簽字廳（Stanza della Segnatura）那裡是教宗儒略二世的圖書館和私人辦公室，在那裡集中了教宗的公眾生活與外交生活。因為之前的使用者是他痛恨的教宗亞歷山大六世，所以決定整理一間新寓所。

拉斐爾在那裡所繪的壁畫，是他在梵蒂岡的第一部作品，表現人類三大精神：真善美，同時也展示了法學、哲學、藝術和神學的研究領域。

拉斐爾與米開朗基羅不同，他不會與儒略二世衝突，反而能回報儒略二世所要求的，而且甚至遠超出預期。但當拉斐爾開始繪製教宗房間時，有些缺點不利於他，就是他是最年輕的，雖然他有很多畫架上的作品經驗，但很少壁畫經驗，更沒有可信任的合作夥伴能協助他。然而沒多久，其他的藝術家便開始擔心了，因為拉斐爾的微笑，那天使般的微笑與有禮的舉止，還有他與生俱來的天賦，使得他不利的部分轉變成有利。

在《聖禮的爭辯》（圖73）分為上下兩個半圓，意圖評論一些聖書，人物間有著心理對話的姿勢。

上方左側亞當蹺腳的姿勢前所未見，非常俏皮生動。整件作品充滿甜美的表情與細膩的顏色，玩弄著藍色的朦朧與對比。上方的部分帶有十五世紀風格，然而下方的部分，則在表現新的空間感同時，也是在宣揚儒略二世。右側有個白色大建築，暗喻著聖彼得教堂，在紛爭的一端，在歌頌教義如同信仰的支柱，另一端在歌頌教宗西斯篤四世與家族權力的神聖傳承。

拉斐爾的畫作與其他藝術家之間的間隙非常大，也很無情地表示第一把交椅不可能給最年輕且最後來羅馬的。拉斐爾知道會是如此結果，他沒有冒險行動，但沒人能破壞他那被高貴包裝的神話，他在等待教廷確認他的天分，而同時期一五○九年，米開朗基羅卻遭遇前所未有的難關。

當儒略二世看到《聖禮的爭辯》深深著迷，因而放棄其他大師的作品，放棄那些來自義大利各地的大師作品，唯獨拉斐爾才能繪製教宗的房間。也只有不低於拉斐爾天賦的藝術家才可出現在牆上，其餘的都要摧毀，因此對於年老的藝術家來說，因拉斐爾而被解僱是災難也是侮辱。如此拉斐爾再次有了創業的智慧，一種甜美的感覺，這是很少人有的，甚至連米開朗基羅也沒有。

一五○九年夏天，米開朗基羅將那些從佛羅倫斯到羅馬協助他的人送回佛羅倫斯，相反地，拉斐爾對於協助他的人給予讚美而不會破壞，且只會添加小部分自己的幾筆，一個非常懂得尊重的人，這種作為充滿許多意義，是其他藝術家所沒有，溫和的拉斐爾受到儒略二世的信任，那些被排除的其他藝術家的工作全部轉給拉斐爾。

⊙ 企業化經營的工坊

《雅典學院》（圖74）根據學者分析，有很多的一日工，因為拉斐爾有很多畫架作品的經驗，但缺少壁畫經驗。在羅馬的種種競爭，拉斐爾知道需要成立一間工坊，因為太年輕，為了得到認可，必須聯合比自己年輕的畫家，同時也需要經驗豐富的合作者，也就是那些曾經因他的才華而失業的人。

正是在他職業生涯的這個階段面對類似的障礙，他表現出一種心理敏感性，最終能夠將義大利其他的藝術家拋在腦後，他在團隊中讚揚他人作品的才能與藝術天分，同樣有助他的成功。他成功地說服一些年老的大師與他合作，如羅倫佐・洛投（Lorenzo Lotto）一直接受拉斐爾的指示繪製教宗房間。他也開始組織團隊，一個非常年輕的藝術家團隊，在選擇中表現出非凡的直覺。同時他也創新了十五世紀繪畫工坊的整體結構，特別是角色階級與如何學習，將工坊轉換成一個工作室，發現每個人的特別資質。

拉斐爾改革工坊舊有的方法，用充滿陽光與和藹可親的方式，協助誘

圖 75 雅典學院草稿

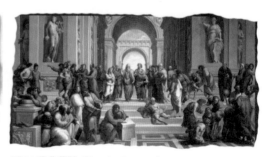

圖 74 雅典學院（Scuola di Atene）

導他的學徒，他扮演如同一個父親的角色，整個團隊如同一個家族。這種方式非常的新穎，在這之前在義大利從未見過。拉斐爾將藝術看為生命的全部，與米開朗基羅不同，米開朗基羅將工作與家族利益明確分割。

拉斐爾從他父親處接受了愛的藝術教育，避免了艱苦的學徒生涯與令人沮喪的事件，這些往往都是年輕藝術家學徒在入門時的遭遇。而拉斐爾在父親愛的教育的影響下，對合作者的方式也是前所未有。其實這個時期拉斐爾的表現就像他父親的身影，他創新的教育學徒方式，使每個學徒參與工作，這在《雅典學院》（圖75）的草稿上可證明。雅典學院的內容就如他的工作，一處充滿義大利文藝復興的峰會。

在十六世紀那間簽署使徒用的簽字廳，到了儒略二世改為圖書館，收藏教宗珍貴的書籍，在圖書室裡為了歌頌知性科學用教義、神學、哲學、詩篇與權益來裝飾，被認為是揭示神學的智慧與支持教廷的方式。

神學被表現在《聖禮的爭辯》，詩篇則表現在《帕納塞斯山》（圖76），介於新舊詩人之間。拱形牆面上有《三德像》（圖77），里拉琴象徵著思想的清晰，彌涅爾瓦（Minerva）在右側象徵著智慧。阿波羅在左側拿著

圖 77 三德像（Le Virtù）

圖 76 帕納塞斯山（Parnaso）

《雅典學院》與《聖禮的爭辯》

《雅典學院》中央兩名學者柏拉圖與亞里斯多德，柏拉圖手指著天空暗示他的宇宙觀，亞里斯多德的手掌朝下象徵他的實踐倫理學的基礎，兩人闡述彼此之間分歧的哲學觀。下方階梯上的人物是古希臘哲學家歐根尼，他手拿著卷宗，半依半躺在台階上，陷入沉思。這個人物的刻畫構思非常巧妙，讓人物特點和學派理念一拍即合。

拉斐爾的表現手法獲得了極大讚譽，周圍環繞著其他哲學家，全部包圍在清楚的氣氛裡歌頌古老的思想。右下側一位俯身，手拿圓規在石板上測量畫圓的人，這便是歐幾里德。這是拉斐爾用舉薦他的建築師伯拉孟特為模特兒所繪製的，為了表達對建築師的敬意。

而在畫面上方右側角落有名帶著黑帽子的年輕人，他就是拉斐爾，畫家本人，他借用鏡子為自己畫了一幅肖像。以年輕的臉孔出現，而且一臉謙順，充滿了令人愉快的優雅。而那些傳道者的頭部和身體所展現出的美和善確實無以言表。拉斐爾將他們屏息凝神、專心致志的神情刻畫的如此逼真且傳神，尤其那些書寫、紀錄的傳道者。畫中左側有位老者，紙放在膝蓋上，抄錄著聖馬太紀錄的內容，邊看邊寫，隨著筆的移動，他勾著頭，擰著下巴，專注於自己的工作，絲毫未覺得姿勢不舒服。

整個作品諸多細節與畫面的整體結構，確實處理得恰到好處、井然有序，層次分明且合乎比

例。這確實證明了拉斐爾的超強實力與對藝術的駕馭力。在所有的畫家中，拉斐爾毫無疑問地擁有了絕對的權威，他運用從達文西處學來的透視原理，將大家匯聚一堂，以精緻協調且融洽的方式處理，讓儒略二世奉為至寶。於是教宗將其他大師的作品棄置於地，而拉斐爾終於獲得了獨享成功的榮譽。

在《聖禮的爭辯》裡使用的顏料還停留在十五世紀風格，耶穌的白披風、雲與其他的皺摺幾乎是純白；還有一些青金石藍、黃色、金色，顏色是嵌入的，對比色如同金屬色，每個人物的線條與表情都非常獨立。

《雅典學院》光線是羅馬夏天的下午光線，在這裡拉斐爾用了實驗方法，寬廣的空間感，與漸進色調的使用，使用的顏色不再是簡單的色調：白色是象牙白，藍色如同蒙上面紗的靛藍色與時間的操作，陰影不再對比。

拉斐爾的製圖技巧是學自達文西，非常細膩的製圖方法，如同達文西的《聖安娜》（圖26）的作品，可參考保存在米蘭的盎博羅削美術館的《雅典學院》的草稿，便可發現複製到石灰層（In-tonaco）上的是如此細膩，不僅主要線條、輪廓、皺摺甚至影子與朦朧風格，已先完成了顏色的構圖效果。在此作品中的改變是亞里斯多德變年輕也較甜美了，是個完整且複雜的草稿，這也是法蘭德斯風格。

同時拉斐爾也漸進地讓學徒也參與作品的設計，由協助變成共同創作。比較兩幅壁畫《聖禮

的爭辯》的布料是迷宮般的扭曲；而《雅典學院》簡單化到非常的基本，不會去干涉到身體的結構。拉斐爾在兩件作品中相同姿勢與裝飾使用許多次，在這個廳內，除了這兩件作品外，還有拱形頂上的《哲學》、《正義》、《詩篇》與《神學》（圖78）的寓言，這些應是最後完成的，是帶有恩典的女性形象的不朽作，是在羅馬也是歷史上頭一次出現。

⊙ 教宗儒略二世時代的輝煌與結束

一五〇八年法蘭雀斯寇·瑪麗亞·德拉·洛倍雷成為烏爾比諾的公爵，一五一〇年羅馬幾乎已經臣服教宗儒略二世，但其他義大利地區似乎還不想屈服於教宗，首先就是費拉拉公爵（Farrara）阿方索一世·德斯特（Alfonso d'Este）。根據教廷說詞：阿方索一世濫用了教廷所屬城市與鹽的專屬買賣，阿方索一世的堅持損害了教廷壟斷食鹽買賣，特別是阿戈斯蒂諾·奇吉的利益，他是銀行家也是教宗的財政顧問，是食鹽與明礬事業壟斷買賣的承包商。

還有一個問題是阿方索一世與雀沙略·博爾賈的女兒結婚，因此儒略二世不斷找藉口徵稅，終於一五一〇年夏天展開在費拉拉的戰爭，儒略二

圖 79 儒略二世肖像（Ritratto di Giulio II）　圖 78 神學（Teologia）

世親自出征，但沒有很順利，因為歐洲不認同教宗對一名天主教王子宣戰。

費拉拉戰役不順，儒略二世開始蓄鬍，發誓除非戰勝費拉拉，且驅除法軍離開義大利，為了懺悔絕不剃鬍子。但後那鬍子成為憤怒的化身，之後戰役不順退回羅馬，同年五月二十二日波隆那再次陷入敵手。一五一一年十二月三十日波隆那人用麻繩將放在聖佩特羅尼歐教堂（San Petronio）前的儒略二世的銅像拉下，那是米開朗基羅三年前為了表現誰是真正的城市主人所雕刻的。下方還放了一張充滿糞便的床，讓銅像倒在糞便床上粉粹。而更諷刺的是，阿方索一世用那些粉碎的金屬，製造致命的大砲交給歐洲，且將大砲命名為《儒略》（La Giulia）。

一五一二年儒略二世在不得已情況下與費拉拉和談。當時在比薩開的分裂會議上，法王呼籲且得到佛羅倫斯的協助，若會議成功教宗就會被革職。甚至當時荷蘭虔誠的天主教神學家德西德里烏斯・伊拉斯莫（Desiderius Erasmus Roterodamus）也譴責教宗，整個歐洲的大環境的批評全指向教宗儒略二世。

一直以來儒略二世強烈反對「教宗的基本任務是指導天主教徒的精神，而不是國家的軍隊」，也因此引來很多諷刺神祕小畫。有些甚至離譜，但卻流傳非常廣泛的，特別是北歐那些有宗教改革聲音的地方。在儒略二世的積極與摧毀性的政治開始之後，攻擊教宗的舉動不僅僅是在廣場上散播小畫，甚至在文學歌劇或是詩歌裡，而這類爭論與諷刺在後來的教宗雷歐十世時更加激烈。因為有反對的聲音，因此這個時候需要拉斐爾在第二個廳伊利奧多羅廳（Stanza di Eliodoro），

借壁畫扭轉教宗的局勢。

一五一二年拉斐爾繪製《儒略二世肖像》（圖79），這幅肖像繪製得惟妙惟肖，凡看到此畫的人都驚心動魄，滿心歡服，有如看到真人一樣。畫像中的教宗遠離了一個好戰僧人的樣子，非常簡單的服飾，充滿活力的手，抓住手帕似乎才剛擦完眼淚。戴著紅寶石戒子的另一隻手緊握教宗椅手把，感覺充滿憤怒，眼神深思與哀愁，已不再挑戰任何人，雪白的鬍子感覺似乎是因法王的羞辱與憤怒而變得更白。儒略二世在這件作品完成後隔年便憂憤去世。

拉斐爾在人物像上，有著非常精細描繪身體外貌的能力，除去狡猾可憎的部分，而用灰白閃亮的鬍子，在觀眾眼中表現出一位溫順充滿靈魂的教宗。看見拉斐爾的這件作品，感覺所有對儒略二世的史料都是惡意醜化的宣傳。

整體構圖與表現感覺是一位充滿憂鬱奉獻的真教宗、好教宗，一位建立在心靈與正義的宗教領導者。肖像被展示在人民聖母聖殿（Santa Maria del Popolo）給信徒觀賞的目的似乎在啟發觀看者：教宗只能通過信徒自己的眼睛體驗來認知，而不是由外國人來定義。

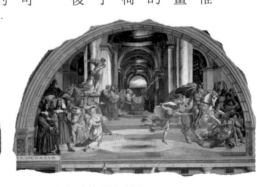

圖 80 從神殿驅逐伊利奧多羅
（Cacciata di Eliodoro dal Tempio）

圖 81 聖彼得的解脫
（Liberazione di Sanpietro）

一五一二年拉斐爾再開始繪製《從神殿驅逐伊利奧多羅》（圖80），不清楚在之前就已經決定多少計畫了，但卻與最近發生的事情有嚴密的關係，應該在一五一一年末已經開始策畫了，很明顯地與一五一二年比薩的分裂會議有關，那個廳因而命名為伊利奧多羅廳（Stanza di Eliodoro）。畫中士兵欲占有寡婦與小孩的財富，而神職人調用神聖的助力驅除了篡奪者，而神聖的助力就是來自教宗。在這裡儒略二世直接入畫，借用上帝的助力對抗法軍與敵人（宗教的敵人比如比薩）；而法王命令不要繳交賦稅給教會就如同伊利奧多羅。

整幅壁畫是劇場風格，充滿動態，賦予作品非凡的情感表現。座椅上的教宗儒略二世形象極為逼真，幾位腳夫也是當時在世的真人肖像，眾人紛紛為教宗讓道。在這裡天使與教宗表現出與其他畫家不同的水準，二者都未著地，馬匹的出現給了整個畫面一種不安的感覺，使人停止呼吸期待著接下來即將發生的可怕後果。天使無翅膀，穿著盔甲騎著馬怒氣沖沖地駕馬上前，以最威猛的姿勢將傲慢的伊利奧多羅擊倒在地，踏在馬足下，後者受安條克四世（Antiochus IV）之命，企圖將耶路撒冷聖殿內為孤兒寡母儲存的財物洗劫一空，伊利奧多羅被人擊倒在地，暴打一番，財寶散

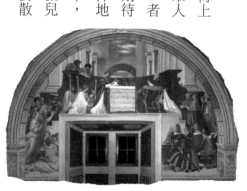

圖83 博爾塞納的彌撒（Messa di Bolsena）

圖82 囚禁聖彼得的鐵鏈

落一地。

這裡是在支持被挑戰與被定罪的教宗，暗喻沒有使用武器和軍事，即使是神聖的正義也無法取得勝利。儒略二世透過他的畫家拉斐爾回答那些對他指責的聲音，意味著正是從天主教的起源，一個天使士兵以武裝出現，要記住根據上帝的本意，當信仰受到教會敵人攻擊時，使用武器是合法的。

在這個複雜且動感的構圖裡，拉斐爾引用米開朗基羅的西斯汀禮拜堂的靈感，因為當時建築師伯拉孟特一定有西斯汀禮拜堂的鑰匙，他一定有讓拉斐爾進去臨摹過米開朗基羅的作品。另外，拉斐爾還描繪出幻想的場景，人們攀到柱子上緊緊抓住柱子，以極不舒服的站姿觀望著，而其他人物表現各異，似乎都在等待事情的結局。這個作品的各個部分都令人驚歎，就連草圖都受到極高尊崇。

而在另一個廳的作品更能捍衛儒略二世，那就是《聖彼得的解脫》（圖81）。畫中故事聖彼得被鐵鏈綁在兩名士兵之間，獄守們沉睡著，天使耀眼的光芒劃破黑暗的夜晚，士兵的盔甲被照得閃閃發亮，感覺像是真的盔甲，當聖彼得掙脫鎖鏈，在天使陪伴下離開監獄走向自由，人們從聖徒臉上看到一種信念。整個作品是在表現光與黑暗，在描繪夜晚的所有畫作中，這是最逼真，最神妙也是最特別的。

教宗儒略二世在未當教宗前，原先被任命在聖彼得鎖鏈教堂（San Pietro in Vincoli），這教

堂供奉那條當年聖彼得一到羅馬就被囚禁用的鐵鏈（圖82）。沒有更好的作品可以捍衛他的軍事正統性了，用整個鐵鏈與壁畫，暗喻儒略二世從外敵的鐵鏈中解放了義大利，在這裡儒略二世再次非常明確的向他的敵人宣言，沒有任何軍隊可以阻止上帝的旨意，他是聖彼得的化身，如同他的正統接班人的身分。

一五一二年四月十一日法軍在拉維納再次獲得壓倒性地勝利，擊敗了教宗軍隊，儒略二世感覺已經到了終點，他賣掉頭飾寶石只為了拯救軍隊，感覺一切都不可擋，即將敗北。但法軍將領在戰役中遇刺死亡，感覺似乎是耶穌降臨，因此法軍放棄義大利退回北部。一五一二年五月三日儒略二世召開一場宗教會議，樞機主教耶基迪歐・達・維泰博（Egidio da Viterbo）宣傳教宗學說，回到梵蒂岡轉述給拉斐爾要他有效地宣傳教宗思想，強調羅馬教廷抵抗異教。

《博爾塞納的彌撒》（圖83）的故事由來：一二六三年一位德國神父朝聖途中在博爾塞納（Bolsena）落腳，一直以來，他對祝聖過的餅與酒（聖體）變成耶穌體血的變質說有所懷疑。在彌撒中他剛一唸祝聖經文，就有聖血從聖體內冒出來，流過手臂又流到祭壇台和九折布上。教宗烏爾巴諾四世（Urbanus PP. IV）因而下令在那裡修建主教堂，將染血的九折布存入聖器中以紀念神蹟。

畫中儒略二世後方有其隨從，其中最親近的有樞機主教，他的姪兒拉法耶雷・里阿里歐（Raffaele Riario）。根據文藝復興時期的習慣，敘事畫是最好的機會去表現家族肖像的作品，但在此畫中宗教性對教宗最重要。拉斐爾用深色木質的唱詩台環抱住教宗也與名人們隔離，形成一

種親密的對話，強調聖體的啟示。

多虧了這個建築的權宜之計，拉斐爾將現場的宏偉與親密的心靈核心分開，教宗被自己的信仰環抱與保護。在教宗右下方有樓梯的部分，出現一群跪著的貴族伴隨著教宗，根據正確史料這些都是拉斐爾受到許可所繪出的真正肖像，他們是羅馬貴族，在慶典中他們有特權抬教宗。感覺上真正的主角是這些羅馬貴族，教宗藉由拉斐爾在那時刻被推到一個非常特殊的地位。

一五一三生病的儒略二世堅持到最後一刻仍拒絕治療，心想把自己的死亡變成政治的勝利，甚至指示秘書提出自己詳細的遺願，包括穿什麼衣服下葬。教宗細膩地宣傳，透過拉斐爾的作品讓世人理解：儒略二世從野蠻人的鐵鏈中解放義大利，也解放了教會，所有一切他所做的都是必須的。

教宗儒略二世不畏死，儘管整個歐洲都對他彈劾，但他相信自己一直是名好教宗，並安慰自己用自己的方式虔誠耕耘一生，最後他擔心的，是他的家族與教宗制度，確定遠離聖職買賣。

一五一三年儒略二世召見了神學家樞機主教帕立德‧得‧格拉西斯（Paride de Grassis）告知了自己過去的功績與為了教宗職位的貢獻，不希望在最後一程失去光輝，要求穿著價值連城的黃金衣與貴重寶石下葬。在帕立德的記載中指出他在羅馬四十年間，從未看過有這麼非凡的人群替儒略二世奔喪，想親吻他的腳，在淚水中祈禱他的靈魂安康。

實際上他是教宗，是耶穌的牧師，正義的盾牌，他增加了教會使徒，是暴君的制裁者也是馴

134

服者。

⊙ 提高女性地位與銀行家的最愛

《黎明聖母》（圖84）關於這件作品沒有很多史料保存，但根據米蘭的盎博羅削圖書館收藏的手稿資料得知，十七世紀時被收藏在南義諾塞拉帕加尼（Noceradei Pagani）的一座修道院。

至於是誰委託繪製的，則有兩個學說，一說是總主教兼醫生且是作家的保羅・喬維奧（Paolo Giovio）所委託；另一說則是受米蘭貴族玖萬尼・巴提斯達・卡斯塔爾多（Giovanni Battista Castaldo）委託。圓形畫作是佛羅倫斯風格，拉斐爾將人物放置中央，背景是非常寧靜的風景，這風景似乎是預告著下個世紀的風景畫，很完美地描繪草皮，每根草與花均含有豐富的意義，聖母的坐姿的突破，代表畫家最大膽的解剖學與精湛技藝的表現。

整幅作品充滿了冷色調，傾向於藍綠色，聖母的造型不再是佛羅倫斯聖母，而是一位非凡美少女。這種女性形象，在那些年經常出沒在拉斐爾身邊，不僅是為了藝術。她最早出現在儒略二世的廳內歌頌美德，還有《黎明聖母》，黑色的大眼睛，是拉斐爾一五一〇年開始在許多作品中表現出的完美女性特點，公開性感的特徵，取代了過去他的剛性女性風格，達到非常高的水準。

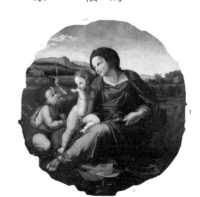

圖 84 黎明聖母（Madonna d'Alba）

當時最越軌和自由的藝術精神開始結出碩果，如達文西出現在他的女人的嘴唇上，也出現在《聖母與聖安娜》中，那是一種諷刺與令人不安的微笑，一種令男人癡迷的微笑。

女性在文藝復興時代表著一種貨物，在男人的權力之間交換的一種貨物，作為結盟或是王朝完整性的一種交換品。如佛羅倫斯美第奇家族偉大的羅倫佐，為了政治聯姻，將自己的女兒嫁給比自己還老的男人；如教宗亞歷山大六世讓自己的私生女露可蕾琪雅‧博爾賈（Lucrezia Borgia）不斷地改嫁。

那個時期的女性，幾乎不會是公共生活中的主角，很多成為主角的全都是意外──當丈夫或是父親成為囚犯或是死亡時。日後很多女性用盡聰明才智排除傳統偏見，逐漸改變女性扮演的角色，但這些所有的新成就，在菁英中得到認可後，還需要很長的時間才能達到民間社會。

往後的十年，拉斐爾的朋友巴爾達薩雷‧卡斯蒂廖內（Baldassare Castiglione）在他的《廷臣論》（Il Cortegiano）書中，費心地傳播女性智慧的果實。而拉斐爾身處在宮廷中且是菁英之一，他用他的藝術讓新女性出現在社交場景上。

首先拉斐爾試著揣測表現愛神與女性性感的新表現，那時候的拉斐爾已是教廷中的一個王子，已無任何值得他羨慕的，他可以盡情地狂歡，食物、性生活，毫無遺憾。在《雅典學院》內的自畫像中年輕害羞，因為那時他剛到羅馬；而一五一〇年以後他已是一位王子，沒有任何顧慮害怕，他熱愛肉體關係產生的愛，給了他新的養分，造就了他的作品充滿性感。

拉斐爾在羅馬是儒略二世專用的畫家，因為有了儒略二世的支持才有拉斐爾的成就。但羅馬還有另一名世俗人士阿戈斯蒂諾‧奇吉，他是出身西耶納、於教宗亞歷山大六世與儒略二世兩位教宗之間活躍的銀行家，協助教宗亞歷山大六世致富因而掌握了食鹽與明礬專賣權，是當時義大利最富有的家族，之後此家族中還出現了教宗亞歷山大七世。

阿戈斯蒂諾‧奇吉有萬無一失的直覺，因此能在兩位教宗之間游刃有餘。他曾協助破產的佛羅倫斯皮耶洛‧美第奇（Piero di Medici），也借錢給烏爾比諾公爵圭多巴爾多。阿戈斯蒂諾‧奇吉知道出於一個人的本性，去接受任何一個政府來捍衛自己的利益，比癡迷於特定的政府而處於危險之中要容易多了。由於他與教宗的親密關係，因而被允許在人民聖母教堂（Santa Maria del Popolo）裡，有座家族禮拜堂──奇吉小堂（圖105），用來安葬近親。

他委託拉斐爾繪製了一幅《女先知與天使》（Sibille e angeli），畫中的女先知（Sibille）引用梵蒂岡簽名廳中的《三德像》；但庫邁女先知（Sibilla Cumana）則是引用米開朗基羅的西斯汀禮拜堂的作品，整件作品充滿了力量，從西斯汀散發出的力量。但拉斐爾很有智慧地截取並融入個人風格，他的女先知沒有不安，不像米開朗基羅的那些像男子搏鬥的風格，相反地他保留了優美溫順，如同摩西般柔軟且迷人，扭轉的手臂但沒有肌肉。這幅畫裡的先知也同樣表現出拉斐爾的女性人物的風格，感覺是在享受觀眾的讚美，而不存在如同米開朗基羅的人物的那種不安與難以捉摸。

這幅作品如同《雅典學院》，空氣沉浸在下午黃昏的金黃色裡，大氣則是紅色如同衣服上的網，喚起了女先知的陰暗能力，這是傳說中女先知的居所。這個奇異的細節，將這幅畫置於天主教傳統古代化過程中的特定位置，或一種異教傳統融入天主教化過程。女先知由捧著聖書的天使圍繞且是裸體的天使，如同米開朗基羅的西斯汀的作品。

可以說在私人的禮拜堂裡，天主教道德與傳統比在梵蒂岡的禮拜堂擁有更多可以發揮的空間，在那裡先知甚至天使，失去了他們在幾千年來在天主教中代表的固有性格。

這幅作品被公認是拉斐爾最傑出的作品，是眾多美麗作品中最美的一幅。畫中的女人與孩童身上可看到令人驚歎的活力與完美的色彩，應該是拉斐爾一生中罕見的作品。

阿戈斯蒂諾·奇吉只是名銀行家未有貴族身分，他雖然富可敵國，但知道在公共場合如何尊重對話，同時他也知道財富再多，當財富不再，便無法與貴族血統競爭。於是在一五一一年，他為了成為貴族，用非常卑微的方式懇求與曼托瓦公爵（Mantua）法蘭雀斯寇·貢扎加（Francesco Gonzaga）的私生女瑪格莉妲（Margherita Gonzaga）結婚，她是阿戈斯蒂諾在一五一〇年一次慶典中認識的，為了爭取聯姻，除了用幾乎羞辱自己的存在的懇求信，甚至賦予相當的財富給曼托瓦公爵，當然公爵在金錢財富的誘惑下就同意了聯姻。

圖 105 奇吉小堂（Cappella Chigi）

但阿戈斯蒂諾同時在威尼斯也認識了他的最愛法蘭雀斯卡・歐爾蝶阿絲琦（Francesca Ordeaschi），首先將她安置在修道院，一五一二年，為她建了愛巢法爾內西納別墅（Villa Farnesina）。一五一九年，原配瑪格莉妲去世後，史無前例地與情婦法蘭雀斯卡結婚，並由雷歐十世證婚，華麗的婚禮，歌頌著愛情的勝利，打開了一個新的社會制度，一個註定成為妓女的女孩，達到了社會名譽的最高點。阿戈斯蒂諾發現一個銀行家的他，都能在儒略二世的支持下成功的與貴族聯姻，因此他決定放棄所有教廷約束，排除障礙與最愛的情婦法蘭雀斯卡結婚，他都成功如願，一個富可敵國的他用財富完成欲望。

⊙ 女性美的出現

在這座別墅裡，似乎暗喻的是教廷與王朝美德，似乎在繪畫表現和詩歌中失去了魅力，最終讓位給肉體愛情的性感。阿戈斯蒂諾・奇吉在儒略二世身上學到，形象的強大可以比在歐洲最著名的宮廷或是貴族更受青睞。

法爾內西納別墅是由巴爾達薩雷・佩魯吉・與瑟巴斯提亞諾・德爾・比歐伯所建。其實整座別墅在一五〇五年委託佩魯吉設計成為一個歌頌異教性愛的宮殿，而建築物的心靈主題源自於建築師維特魯威的《建築十書》（特色：持久、有用、美觀）與奧維德的神話故事。一座休閒用的建

圖 85 伽拉忒亞的勝利
（The nymph Galatea）

築，建了一座如同人間天堂庭園，金碧輝煌的程度只有教廷才看得到。

一五一一年秋，拉斐爾接受阿戈斯蒂諾的委託，繪製了《伽拉忒亞的勝利》（圖85）。畫作主題取材自於奧維德（Ovidio）的詩篇《變形記》（記述羅馬希臘神話故事，大多為愛情故事）跟空氣有關的神話故事。同時阿戈斯蒂諾也希望，一些愛情場景取自於與水有關的神話故事靈感，而拉斐爾賦予的是對於大自然幸福的生活與深刻感受。

畫中海神的女兒伽拉忒亞在海上駕著由兩條海豚牽引的車，拉斐爾在背景處畫入威尼斯的潟湖，暗喻著法蘭雀斯卡的故鄉。妖精的頭髮纏繞著髮帶如同他的《西斯汀祭壇畫》（圖86）中的聖芭芭菈。拉斐爾極輕鬆地使用女性美，誘惑情愛奉獻與宗教奉獻的表現。前景中天使緊緊抓住海豚，是天真幼稚小孩的甜美傑作，讓我們想起米開朗基羅的《聖母子與聖約翰圓浮雕》（圖68）中耶穌扭轉的身體。

《伽拉忒亞的勝利》是一種非常創新的風格，她的無辜與純潔明顯地遠離性愛，但沒有排除喚起愛情，頭一次宣布肉體愉快的幸福，可以不管婚姻社會程序如何。在這裡拉斐爾公開地將女性美作為主要表達的主題，而不必躲在寓言或是精神意義的背後。

四 教宗雷歐十世時期（一五一三年─一五二○年）

一五一三年二月二十日，教宗儒略二世去世後，三月十一日玖萬尼‧美第奇成為教宗雷歐十世。

在這之前的一五一二年八月三十日，根據教宗儒略二世的旨意，樞機主教玖萬尼‧美第奇大屠殺普拉托（Sacco di Prato），之後為了回到佛羅倫斯，捐給儒略二世一筆為數不少的錢。

普拉托在大屠殺後又有了飢荒，當玖萬尼‧美第奇成為教宗雷歐十世時，普拉托城帶著憤怒的慶祝，要為劊子手的幸運而表現幸福，甚至還有煙火慶祝，因為倖存者可以期待活命，且養育那些被士兵強暴而懷孕的女人所生的孩子，而終生難忘那種被屠殺的憤怒、恥辱、折磨與恐懼。

⊙ 教宗雷歐十世的登基

雷歐十世來到羅馬，神學家樞機主教帕立德‧得格拉西斯馬上發現，新教宗他身體笨拙、肥胖且總是出汗，而且人們發現新教宗是個享樂主義者且迷信，曾為了占星師的建言更改加冕日期。

玖萬尼‧美第奇自當選教宗後要大家盡情享樂，他如此敦促朋友與家族，認為這是上帝要賜予他們的。

一五一三年雷歐十世到阿戈斯蒂諾‧奇吉家裡舉行慶祝會，同年地方貴族為了慶祝玖利安諾‧美第奇（Giuliano di Medici）與羅倫佐‧美第奇（Lorenzo di Medici）成為羅馬榮譽市民，宴會開始後放出鳥在宴會廳中飛翔鳴叫，象徵著再次獲得自由。前菜是杏仁麵團做成的彩色水果點心扁桃仁膏（圖87）與莫瓦西亞紅酒（Malvasia），再上之後二十五道菜。

這場宴會的政治意義是：美第奇家族與羅馬的聯盟，和教廷與參議院之間的和好，且從此美第奇家族成為掌控佛羅倫斯與羅馬政權的家族。宴會中出現了月桂樹，上方掛著美第奇的金球與鑽石枷鎖；而月桂樹則是在歌頌雷歐十世的母親，她是羅馬非常古老的家族出身，歌頌因為飲水思源，有她才能一統羅馬與佛羅倫斯，還有誕生新的教宗。

雷歐十世任期期間，聖天使城堡砲兵製造的煙火遠比軍火還多，可知當時的羅馬是個無憂無慮的享樂時期。但北歐對教宗的爭論在雷歐十世時更為激烈，神學家德西德里烏斯‧伊拉斯莫與其他北歐教士，不喜歡那些在羅馬的神職者奢華地與那些藝術家、小丑、銀行家與演員慶祝日常生活。因此改革的實例在雷歐十世時期開始起了衝突，而演變了日後的馬丁路德的宗教改革與羅馬掠奪。

當軍隊厭惡宗教，就會去強姦殺害凌辱教道士與修女，並摧毀所有歌頌他們權力象徵的物品，甚至肆虐拉斐爾的濕壁畫。但對於那些反教宗的宣傳，雷歐十世卻認為自己是安全的，因為他與儒略二世不同，他自認為是個和平者。事實上，反對他的不是好戰，而是其他更具毀謗性的原因，

就是他的奢華與他對王朝的野心。

雷歐十世浪費了教廷財富，那些諷刺小畫在他去世時被廣泛散播在整個義大利，其中有趣的內容是聖彼得質問他為何固執地敲天堂門，暗喻聖彼得也知道儒略二世為了戰爭賣掉頭飾；而雷歐十世為了宴會享樂賣掉了胸針。總之路德派要翻掉奢華，由奢華轉為簡約，由尊貴化為靈性。

在宗教史上，雷歐十世是個奢華享樂、揮霍無度、販賣贖罪券的壞教宗。但在佛羅倫斯史或是美第奇家族史上，他是一位非常重要的人物。因他對文物的愛好，才能拯救成千上萬的古書籍免於被戰爭摧毀。也因為他，使得美第奇家族成為統治佛羅倫斯與羅馬的家族，同時他也是美第奇家族出身的第一個教宗，歷史的角度不同，定義也將隨之而變。

新教宗上任，當然阿戈斯蒂諾・奇吉不會怠慢，立即捐贈七萬五千金幣給雷歐十世，只為了壟斷明礬與食鹽生意。登基後的雷歐十世試圖改變拉斐爾在伊利奧多羅廳的設計圖，要求繪製新教宗代替儒諾二世。拉斐爾專注於給胖教宗一個莊嚴形象，但他不懂美第奇家族的性格，漸漸地大廳風格失去儒略二世時的政治風格。很快地拉斐爾把工程轉給他的學徒完成，而他則轉繪製《博爾戈之火》（圖88）。

圖88 博爾戈之火（Incendio di Borgo）　　圖87 彩色水果點心扁桃仁膏（Marzapane）

那時候的羅馬已經是拉斐爾的天下，他從一切可能的競爭中，清除了其他藝術家甚至米開朗基羅。

⊙ 接手聖彼得教堂的建設的花花公子

一五一四年建築師伯拉孟特去世後，聖彼得教堂的建築工程轉交給拉斐爾，由玖萬尼‧玖控寶（Giovanni Giocondo da Verona）（道明會修道士、建築師、古物、考古學家和古典學者）協助，這項決定嚴重打擊達文西的自尊，而奠下了日後出走法國的想法。

拉斐爾接到工程時，總是非常熱情且表現出驚人的謙虛，如同他一直知道自己的不足，總是與合作者合作無間，成為一群有能力去解決問題的創作團體。他特別的尊重合作者，像是玖里歐‧羅馬諾（Giulio Romano）、玖萬尼‧達‧烏迪內（Giovanni da Udine）、玖萬‧法蘭雀斯寇‧翩尼（Giovan Francesco Penni）等，如今他們已不再只是助手，而是成熟的藝術家，是他們在設計與建築上協助了拉斐爾。

那個時期達文西也在羅馬，但他礙於年紀與專注科學研究而喪失機會；而米開朗基羅則專注於儒略二世的墳墓建設，且他極端的個性與對美第奇家族的敵意，因此讓拉斐爾掌握整個羅馬。

拉斐爾具有偉大哲學家的自由與智慧，當然還有他豐富的才華，但他私生活對性愛的需求之多，在瓦薩里的書中曾有記載：「非常有愛的人，喜歡女人，很早就為她們服務。」瓦薩里用很

高雅的詞語描述，這些訊息來自非常可靠的證人——拉斐爾的學徒玖利歐·羅馬諾，其實應該說是接近玩世不恭。

但拉斐爾在給他叔叔的信中解釋，他抵制婚姻是神意，因為他的社會地位增長如此快，如果早婚將是個麻煩，只能滿足一點普通的嫁妝，而現在他可以要求其他聯姻，提高自己的社會地位，這裡再次證明，在那個時期，聯姻的目的是為了提升社會地位。

接掌聖彼得教堂建設之後，拉斐爾對錢有更多的認知且更加熱愛。當時樞機主教比比安拿（在教廷裡最有權力的人）與拉斐爾有很親密的友誼，屬意將自己的姪女嫁給拉斐爾。如此拉斐爾將正式進入義大利的權力中心，他將是第一個打破兩千年傳統的西方藝術家，但拉斐爾並未明確拒絕他的願望，總是用再等三、四年來拖延，但後來他姪女去世了就作罷了。

⊙ 充滿愛欲的生涯

儘管拉斐爾沒有成功聯姻，但他知道，如何在羅馬找到富有又美麗的女人，在日後的兩幅肖像畫中可證明。拉斐爾能讓情婦們的美永久保存，這種特權連王子、連教宗甚至非常富有的阿戈斯蒂諾·奇吉都沒有。在瓦薩里的書中也提到根據玖利歐·羅馬諾的證詞，拉斐爾非常喜愛女人與肉體關係甚至過度，已經超越自然。

出於對拉斐爾的尊重，瓦薩里不得不避開洩漏這方面的私事。玖里歐·羅馬諾與拉斐爾之親

密，甚至知道拉斐爾的一切作為，他被拉斐爾的放肆不斷激怒，甚至與他斷絕友誼，因為他差點就成為醜聞的主角，驚動整個教廷。

在一五二〇年，拉斐爾為戴維德·烏爾蒂梅里（Davide Ultimieri）的書繪製了一系列描繪了十六種不同的性交方式的色情作品（圖89），在過去，古老的傳統風格是與色情相分隔的，而拉斐爾在作品中更庸俗且更明確地表現出性交的想像力，畫中人物完整性交甚至清楚表現出生殖器。

起初教宗克勉七世——一個華麗且提倡自由的教宗，給予非常大的容忍。若版畫家馬爾康東紐·萊莫迪（Marcantonio Raimondi）（拉斐爾親密友人）沒有將其出版成版畫，羅馬教廷完全可以容忍。然而那些版畫涉及到無限制的色情主題，抹黑了整個教廷，於是由主教江·馬特歐·吉貝爾第（Gian Matteo Giberti）逮捕了版畫家與相關的人。

兩位貴族依波立多·特斯特（Ippolito d'Este）與皮耶特洛·阿雷提諾（Pietro Aretino），他們曾寫了充滿性欲的十四行詩與版畫一同出版，但因為他們兩位身分高貴而免於牢獄，而拉斐爾那時已離世，因而拯救了名聲。

玖里歐·羅馬諾是對於拉斐爾的感情世界、色欲生涯與多愁善感生活最可信的見證者，並且在他去世前的幾年中無疑是他的同謀和知己。他見證了特別是拉斐爾過剩的愛欲，他對於女人與性愛的表現，最直接明顯的就是無與倫比的創造力，用繪畫來表現女性美，跳出所有信仰文化的

圖 89 色情作品

146

枷鎖。

他為阿戈斯蒂諾‧奇吉繪製的《伽拉忒亞的勝利》是最好的文藝復興風格表現的愛神維納斯，而一五一九年在普賽克涼廊（Loggia di Psiche）所繪的真是脫穎而出。後世最懂得繪製女性美的提香（Tiziano Vecelli），若沒有拉斐爾這個先驅也很難想像會有什麼成果。

有兩幅作品最能描述拉斐爾的所有愛欲，一幅是《戴頭紗的女子》（圖44），一幅是《年輕女子肖像》（圖43）一直以來都被認為是拉斐爾至死都深愛的女人，但沒有任何的具體結果與史料，反而漸漸地混淆了。

《戴頭紗的女子》常常被描述為一個貴族之妻或是妓女，一個尊貴的新娘或是一個宮廷女士或是教宗雷歐十世的侄兒羅倫佐‧美第奇的情婦，因為羅倫佐‧美第奇他也是對於色欲非常亂且因色情冒險而有名，一五一五年迫使雷歐十世強迫他來羅馬，平息在佛羅倫斯製造出的嚴重醜聞。

為了給這兩作品《戴頭紗的女子》與《年輕女子肖像》的真正價值，必需遠離那些傳聞，用沒有偏見的方式去解讀。

第一個關於《戴頭紗的女子》的消息來自於瓦薩里，根據他的書中記載：「由拉斐爾的徒弟照顧，拉斐爾至死都深愛的女人，拉斐爾替她繪製

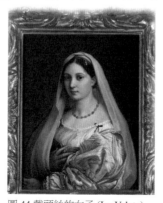

圖 43 年輕女子肖像（La Fornarina）　圖 44 戴頭紗的女子（La Velata）

了非常美的肖像，非常地生動。而現在在佛羅倫斯商人馬忒歐・伯第（Matteo Botti）手中。」

這個瓦薩里的啟示，點亮了拉斐爾最原始的也最人性的私生活。拉斐爾委託一名可靠年輕學徒照料一個女人的日常生活，他所愛的宮廷女士或是妓女，如同一些王子或是樞機主教們。

畫中的女性展現出是一名富有的女性，一個讓男性隨時可以使用的女人，拉斐爾很精緻地包裝情婦的地位。多虧了這幅肖像讓這名女人如同一位高貴的女性，這是一位偉大藝術家的愛，且是一場革命，正是通過他的才華表現所給予的成果。

在文藝復興時期，很多偉大有名的男士為私生子，沒有什麼離譜的。比如玖立歐・美第奇（日後的教宗克勉七世）。當雷歐十世成為教宗，馬上為堂弟玖立歐的父母製作了一張假的婚姻證書，認可他父母的關係而批准了他的正統身分。

一般這些私生子，生長在父親家中，而女人若擁有娛樂常識且與有權有勢的男性有性愛關係，她可以擁有新的生活且有好的社會名譽。在文藝復興時期，妓女享有良好的聲譽、合法性與受尊重，與她的顧客享有相稱的聲譽，這些適用於每個人，王公貴族甚至樞機主教的情婦，當然也包括阿戈斯蒂諾・奇吉的情婦。

她們被認可，且能成功地安葬在與樞機主教同等級的教堂裡。在文藝復興時期的義大利，對於性關係的自由，以現在的思想觀念來說很難理解，婚姻被認為是王朝交易或是經濟交易，裡面幾乎沒有培養愛情空間。即時從十五世紀中開始，這些愛情就以古代文學的基礎被提升，暗示男

人與女人之間，超出其生育功能的複雜關係的可能性。

在十四世紀末十五世紀初，事實上正是宮廷培育了男人追求精緻性感的夢想，不能要求婦女扮演優雅的誘惑者的角色。然而貴族名人的情婦通常被排除原生家族姓，而用出生地或是暱稱代替，因此研究拉斐爾所愛的女人身分並沒有太大的意義。

⊙ 誰是戴頭紗的女子與年輕女子肖像？

《戴頭紗的女子》這件作品大約在一五一六年繪製，應該不是一幅正式的人物畫像，應該是理想化的女人畫像。它的構想應是源自於達文西的蒙娜麗莎，但卻超越了達文西的金字塔型構圖，而是向兩側擴展，讓作品感覺較舒適且自由。

由於沒有任何史料保存，一些學者根據拉斐爾的其他作品如《西斯汀的聖母》與《年輕女子肖像》內的人物非常相似，而判斷是拉斐爾的作品。肖像中的女人是拉斐爾至死都深愛的女性，一位西耶納出身的麵包店的女兒，在拉斐爾去世後就進入了修道院。

畫中女人有深色眼睛與彎彎的眉毛，有種恐懼模糊的表情，好像為了未來而沉思，她沒有安全感也沒有太多的熱情。右手撐著胸部暗喻著心有所屬，或只是為了撐住幾乎滑落的衣服，而幾乎滑落的衣服所帶來的效果，強調了前景雜亂的絲質袖，似乎要跳出畫框。而袖子包裹的畫中人物散發出疲憊女性的感覺，柔軟而有穿透力。

在最後一次的修復時用X光檢驗得知，這張肖像是直接畫在畫布上的，而不是繪製在草稿然後再畫在畫布上的，同時也發現了修改的痕跡。而性感的象徵環繞在杏仁狀瑪瑙項鏈與衣服解開的鈕扣，傳達一種誘惑男性色情幻想的危險感覺，讓觀者產生了欲望。

頭巾幾乎從頭上滑落，袖子降到肩下，衣服解開及胸，豐滿的嘴唇，無精打采地抵抗著看她的入侵者，看著我們觀眾。拉斐爾將我們帶入一間寢室，一名女人的房間，且引導觀眾千萬的幻想。這個作品已超越了技藝，而是用智慧的眼睛審視的境界，是他對情婦與女性美的最高表現。

而《年輕女子肖像》所想表現，根據瓦薩里的記載，是拉斐爾無法離開她，分秒想在一起而繪製的，這個作品也沒有主題，比《戴頭紗的女子》更神祕，首先出現在史料上是在羅馬十六世紀末。

右手手臂有個手環上有拉斐爾的簽名，頭上有一條羅馬風格的頭巾，上面的寶石與《戴頭紗的女子》中出現的寶石非常相似。作品下方未完成，右手的明暗效果沒有左手細緻，如同出現在拉斐爾其他未完成作品的感覺一樣，如德亦家族的祭壇畫《寶座的聖母》(圖67)。根據X光檢查下方有很明顯的草稿痕跡，因為這作品當拉斐爾去世時仍未完工，在他家中發現如同一件私人物品一樣。

畫中人物也一樣，目光逃離觀眾，但不害羞，而是帶著淡淡微笑，似乎在炫耀自身的魅力與自身的完美。這是一幅真實的肖像畫，而不是歌頌維納斯或是婚姻，一位拉斐爾最後的情婦，也

是最愛的情婦，也許是在陽台擺姿勢，溫順而居高臨下。這是一幅很費工的作品，有可能耗時很多，融合了過去肖像經驗。

學者提到這幅畫中有個驚人特質，就是在陰影中的耳朵表現，從胸部的光反射達到深度與空間感，這種境界只有達文西能達到，不用堅持繪畫的筆法。這幅作品讓觀眾的視線凝聚在胸部，畫中的女性似乎沒有太多餘隱藏，她是拉斐爾一生一直追求的恩典。一般作畫是用眼睛，但這幅作品拉斐爾用「心」繪製的。為何如此簡單的主題，但卻是如此非凡色欲的化身，只能說是為了「生活的欲望」這個簡單道理，而達成的非凡表現。

而她又是誰？據說她是位家中有烤箱的麵包師瑪格麗塔‧盧蒂（Margarita Luti），因此被稱為麵包店女兒；但有些人看到她出現在羅馬的雀得咯街（Via Cedro）與勾維諾維奇歐街四八號（Via del Governo Vecchio），現今在入口大廳的銘文寫著：被拉斐爾深愛而聞名的女人住在這裡。

一項確定的事實，正如瓦薩里所說，她是拉斐爾的摯愛，以至於他在一五一四年左右，要求將她帶到他正在為阿戈斯蒂諾‧奇吉繪製的別墅，否則他會扔掉畫筆讓《伽拉忒亞的勝利》無法完工。因此銀行家將高級妓女作為模特兒帶去給他，但為何他又對麵包師女兒有這種熱情？

事實上各種神祕的光環圍繞著這個女人，史料傳下來的她，是一個西耶納出身的麵包店的女兒，拉斐爾至死都深愛的女人。但這個身分是不確定的，直到她在拉斐爾去世後進了修道院。

但根據傳統，這種純粹的形象往往與真正的妓女相混淆。麵包師（Fornarina）只是委婉的藝

術稱呼，是皇室等高級妓女使用的綽號，如同「西班牙女人」（La Spagnola）或是「希臘女人」（La Greca）。因此這位天使般的女人望著窗外，擺出一個她用來吸引客人的浪漫姿勢，被一些人認定為名妓。

名妓蓓雅特莉雀‧菲拉雷哲（Beatrice Ferrarese）她也住在那附近，甚至應該就是阿戈斯蒂諾‧奇吉的情人，而拉斐爾發現她很漂亮，很快就愛上她，正如瓦薩里所說：把他所有的想法都投入其中，直到她屬於拉斐爾的時候他才平靜下來。

因此他以一千種方式描繪她，且總是微笑，帶著一種克制謙虛的微笑。從戴頭紗的女子開始到麵包店的女兒一樣燦爛，還有許多聖母，如椅上聖母子（Madonna Della Seggiola）柔美的臉龐，豐滿的胸部，輪廓分明的雙脣，當然不是妓女的臉而是聖母的臉，彷彿在說因世俗而生的神聖。

因此麵包店女兒是拉斐爾的模特兒和情人，有人說因愛得太多以至於拉斐爾早去世。當他在被安葬時遊行隊伍似乎無止境，麵包店女兒也在裡面，她淚流滿面的躺在棺木上，擁抱他。其實那時候教宗雷歐十世已經考慮讓拉斐爾成聖，要給他一頂紅帽子，當然他不得不隱藏他的世俗激情，因此她明白她必須消失，扮演著傳說中的天使角色到最後，通過這種方式，她成為方濟各會的修女。

雷歐十世肖像

一五一七年羅倫佐・美第奇（Lorenzo de' Medici, Duke of Urbino）婚禮時，為了代替教宗出席婚禮，拉斐爾為教宗雷歐十世繪製了一幅《雷歐十世肖像》（圖92）。可能是因為時間匆忙，整幅作品手法非常冷漠地表現歌頌的目的。桌上的羊皮書，是聖約翰的福音中的耶穌的博愛。約翰是雷歐十世受洗名，也因此聖約翰是他的守護者。

畫中雷歐十世的手非常的小，拉斐爾對教宗身體的不協調未加掩飾，鐵青的膚色與僵硬的臉部，感覺有些失神，讓我們想起神學家主教帕立德・得・格拉西斯的描述：「左手非常的小如同女人的手，且似乎沒有力。」與教宗儒略二世那緊握椅子扶手的手差別非常大。整幅作品中拉斐爾使用了單純的紅色，象徵耶穌的博愛與教廷和教宗，這似乎就是拉斐爾的目的。

其實這幅肖像是為了炫耀王朝的勝利，特別是對羅倫佐與奧弗涅的瑪德琳公主（Madeleine de La Tour d'Auvergne）的婚姻意義非凡，在重新光復的佛羅倫斯要補償過去的不幸，羅倫佐的母親希望這場婚禮可以在義大利史冊上留名。

這幅肖像從羅馬到佛羅倫斯由兩名學徒伴隨護送，因為時間過於緊湊，拉斐爾讓學徒在途中可以修改細部。這幅畫像抵達佛羅倫斯比一位大使的到來更重要，當時由美第奇秘書處最優秀的人照顧準備工作，說明了肖像在文藝復興時期的政治價值有多麼高。婚禮當天，這幅肖像被當作

最受尊敬的客人，放在餐桌旁，新郎的母親（也就是教宗的大嫂）更喜歡肖像的存在而不是教宗本人的存在，因為若教宗雷歐十世當天出席，將會製造許多問題，而教宗肖像掛在桌子上，用最好的方式履行了他的王室職能。

⊙ 創造全新風格的凡間聖母

《椅上聖母子》（圖93）是碧提宮最受歡迎的作品之一。在一座戶外森林，一名出生在製造木樽工坊的女孩救了一位被狼追殺的隱士，這名女孩非常的勇敢，且非常的美麗，日後她與隱士有了愛情結晶。

有天拉斐爾經過，看到女孩手中抱著小孩，想要將它描繪下來，沒有畫板也沒有畫布，於是取了橡木酒樽蓋來繪製，拉斐爾將女孩與嬰兒繪製成聖母耶穌與施洗約翰，而女孩成為世界上最著名的聖母，它就是《椅上聖母子》。

也有一說，女孩是拉斐爾的情婦，而耶穌則是她與拉斐爾的私生子，但這些都只是傳說。關於這件作品沒有任何史料記載，甚至連瓦薩里也沒提到，但應該是個很有學問的人所擁有。第一次出現在史料中是在十六世

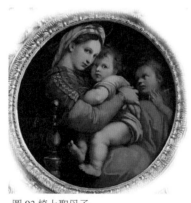

圖93 椅上聖母子
（Madonna Della Seggiola）

圖92 雷歐十世肖像（Ritratto di Leone X con i cardinali Giulio de' Medici e Luigi de' Rossi）

紀末，是由托斯卡尼公爵所收藏。

一幅在歷史和檔案裡完全空白的傑作，是每一位崇拜者都難以承受的，因此傳說提供了這些人精神支柱。不可否認，如此可讓我們更人性化的享受傑作，甚至在聖母的神性之前傳說，帶給了我們對作品實質的感受。拉斐爾的天賦正是通過模擬創造，通過適應理想模型來改善現實，他努力糾正現實使它普遍和理想化。

有學者指出拉斐爾的創造力的根源，在他的內心深處潛在的意識。我們對這幅作品的理解，實際上就是這幅作品本身願意告訴我們的。也就是說除了它的奧祕的構圖，三人重疊在一起，創造出一種很強的的心理接觸之後，才有身體接觸，此處再次引用了達文西的聖母風格，探索了空間裡身體最多樣化的交叉點。

精緻臉部的特徵與女孩目光的組成，打動了觀眾，目光中包含了母子間的對話，聖母看著觀眾，想與我們分享她的哀愁與溫柔。圓形構圖是十五世紀佛羅倫斯風格，因此可猜測這幅畫的主人應該是名佛羅倫斯人，應該是教宗雷歐十世。這幅作品告訴我們，拉斐爾的純粹發明是從傳說中創新的，東方風格的圍巾在聖母肩上，遠離了過去的聖母風格，製造出一種神祕的風格，而產生無可抗拒的魅力。圍巾同時在聖母臉上，創造了一種全新的形狀和顏色，重新喚起了色彩的珍貴性，而增加了女性氣質，遠離過去僵硬的奉獻風格，

圖 94 聖則濟利亞
（Santa Cecilia）

而提高了女性氣質，形成自然的母性風格。

東方風格圍巾時常出現在拉斐爾的其他作品中，但有時是頭巾。其實刺繡的圍巾一般出現在男性服飾，特別是在十六世紀東方政要的服飾中，這條圍巾有可能是拉斐爾從衣櫃中取出裝飾在模特兒身上的，出於禦寒的作用，讓我們感受到一種甜蜜的溫暖。而這個姿態沒有直接的寓言，有的只有繪畫中最迷人的元素之一，而註定成為人們的崇拜作品。

其實相同的模特兒、相同的圍巾，出現在拉斐爾一五一四年繪製的《西斯汀聖母》（圖86）中，是儒略二世生前委託拉斐爾，為奉獻給皮亞琴察（Piacenza）的聖西斯篤教堂（Chiesa di San Sisto），因為當儒略二世還是樞機主教時曾經許願整修，這個作品也是遠離色情的虔誠畫。

另一幅《聖則濟利亞》（圖94）是一名波隆那貴族女性耶蓮娜・達爾歐利歐（Elena Dall'Olio）為了蒙特聖約翰教堂（San Giovanni in Monte），委託拉斐爾繪製的。這幅畫淋漓盡致地體現了畫家優雅細膩的藝術風格，很快成為傳奇。

這要歸功於瓦薩里書中提到的，據聞當時在波隆那非常有名的畫家之一——法蘭雀斯寇・法拉奇亞（Francesco Francia）在看到這幅畫之後，認為自己遇到無法對抗的對手從此封筆，也因此憂鬱而死。

這個作品受到委託者耶蓮娜・達爾歐利歐高度讚賞。在那個時期拉斐爾一方面在羅馬歌頌著輝煌的色情世俗畫，但在同時間又有能力創造崇高的崇拜形象。

聖則濟利亞是古羅馬貴族女性，一名虔誠的天主教徒，婚前她與丈夫協定貞守貞操，丈夫與小叔與一羅馬軍人因她而信教之後全殉教，她為他們收屍而遭逮捕，之後殉道而死。傳說中她被砍頭三次沒死，而中止死刑三天後才斷氣。根據傳說聖則濟利亞結婚時一邊彈奏音樂，一邊唱歌，一邊讚美神，因此後世奉為音樂的守護聖人。

畫中地上壞掉的樂器與上方天使手中握著書、唱著歌的神聖音樂相對比，壞掉的樂器象徵世俗的喜悅與虛榮，樂器其實被當時教會鄙視，教會認為，只有單純的唱詩才有資格登到上帝的天堂。畫中的樂器非常細緻地描繪出來，是法蘭德斯畫派的實物寫生風格，彷彿不是出自畫筆，而是真實可觸的樂器。

一般學界認為這是由拉斐爾的學徒玖萬尼‧達‧烏迪內所繪。而則濟利亞身穿的薄紗、蠶絲金線織成的法衣和內襯的苦衣也同樣逼真。左前方聖保羅右臂倚在拔出的長劍上，散發著學識淵博的氣質，心高氣傲的一面已轉化為凝重莊嚴，左手握的信應該是寫給哥林多的《哥林多前書》，信中告知，沒有恩典與慈愛，最好的聲音聽起來都像是被遺忘的豎琴。

在聖保羅的紅色披風下方與聖約翰之間，有隻黑色老鷹站在壞掉樂器旁的福音書上。聖則濟利亞抬頭傾聽天使的歌聲，完全沉浸在美妙的和聲中，眉目間洋溢著神魂超拔的喜悅，沒有因為犧牲世俗歡樂的音樂而遺憾。她鑲有寶石的服裝與羅馬鞋，是拉斐爾為了表現聖則濟利亞是名古羅馬的貴族新娘，為了信仰放棄她非常富有的地位，也是在暗喻委託者耶蓮娜‧達爾歐利歐的故

事。

右側聖奧古斯汀與瑪姐娜的瑪麗亞，手中握著擦了耶穌的腳的油瓶，身姿優雅令人驚歎。她轉過頭來，像是對自己追隨耶穌滿懷喜悅。對世俗的貴族女性來說，瑪姐娜的瑪麗亞是非常親密的信仰，因為她們對自己的墮落靈性感到罪過，如同耶蓮娜很辛苦地抵制那些誘惑，因為瑪姐娜的瑪麗亞的救贖，使得她們也覺得自己也可以被救贖。

拉斐爾認為，美是神聖與情感的直接表現，為了所畫人物的完美，拉斐爾似乎擁有美麗世界的鎖匙，利用這個鎖匙可控制整個情感世界。任何情感世界，不管是耶蓮娜的心靈喜悅或是阿戈斯蒂諾的肉體的色欲情感，拉斐爾都能在同一時間完成。他能在同一間工作室完成不同類型的客戶需求，且能各個投其所好。也許因為年輕，也許未對任何作品融入太多自身情感，或是很容易轉換心情，也許對他來說都只是工作，只為了滿足委託者的作品。

但對於拉斐爾作品的完美，我們可以將他人的畫作稱為圖畫，但拉斐爾的畫作卻是生命本身，他筆下的血肉之軀如在顫動，呼吸真實可感，脈搏在跳動，人物呼之欲出，其他人只是用顏色作畫，但拉斐爾卻揭示了畫中人物的靈魂。

這幅《聖則濟利亞》，瓦薩里提到這種不可抗拒的誘惑源自於藝術家的才華，即使畫家法蘭雀斯寇‧法拉奇亞向上帝祈禱了一千年，他也不可能達到這種天賦。不過瓦薩里對藝術家的喜惡很極端，他的書中評語只能參考。

⊙ 壁毯畫總結西斯汀禮拜堂

一五一五年，雷歐十世為了美化西斯汀禮拜堂，委託拉斐爾設計壁毯畫，由法蘭德斯製造。在整座禮拜堂最重要的是介紹耶穌與摩西兩位創教者。在這個禮拜堂先有米開朗基羅的《創世紀》與《最後審判》，兩者均使用嶄新的風格，整個禮拜堂是義大利的繪畫堡壘，在最後的五十年間，在那裡所有的藝術家都留下創新風格的痕跡，而由拉斐爾用壁毯畫來總結。

壁毯畫介紹的故事是根據福音，描述聖彼得與聖保羅生命中最有意義的時刻，首先是《虔誠的牧羊人》是指聖彼得也是第一位教宗，他領導他的子民如同耶穌是牧羊人去尋找失去的羊群，也就是迷途的信徒。而第

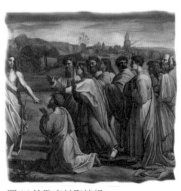

圖 95 路司得的獻祭
（Sacrificio di Listra）

圖 97 撒網捕魚神蹟（Pesca Miracolosa）

圖 96 鑰匙交付聖彼得
（Consegna delle chiavi）

二幅是《學說的導師》指的是聖保羅是教義的導師，從理論上可說聖保羅將是所有神學家之父，因為他直接從耶穌那裡學到了教義，在去大馬士革的路上從馬背上摔下來，缽衣前受到感召學會了這個學說。

《路司得的獻祭》(圖95)畫中的人物不再是正面（十五世紀風格），每個人物都是四十五度角，甚至是肩膀，用於測量觀眾參與的空間，幾乎也感覺我們自己也在場景中。畫中人物如同古羅馬雕像有強大的肌肉，但不過分誇大的動作且有寧靜感，一種很莊嚴的平靜，也在沉著的衣服皺摺中表現出來。

《鑰匙交付聖彼得》(圖96)中，耶穌的裝扮如同古羅馬的教宗，與門徒們形成對比，他的姿勢如同仁慈的化石，耶穌後方有白羊，他指著白羊對著聖彼得，因為聖彼得自己可保護信徒，如同牧羊人守護羊群。

在《撒網捕魚神蹟》(圖97)是在那個世紀中最甜美與非凡的創新作品之一。在這裡拉斐爾也避免將人物正面表現，雖然西庇太（聖約翰的父親）是正面表現，但是扭曲表現，如同異教河神，這一切都是因為正面會阻撓緩慢的動作，而側面或背面則可呈現活躍與動感，活生生且令人信服，這些應該都是拉斐爾從古羅馬雕像中注意到的。

在烏爾比諾宮廷中，那個拉斐爾出生的地方，在那裡拉斐爾受到優雅尺度的衡量標準與技術薰染，自然地拉斐爾的作品的表現保持莊嚴、沉著，在美與細節的用心上保持莊嚴，表現出一種

真正的語言，正是當時教廷所想歌頌的內容，拉斐爾的那些壁毯草稿，於一五二七年羅馬的大屠殺前送往法蘭德斯，這些作品使得拉斐爾的名聲與風格傳播整個歐洲，而影響了日後的魯本斯、尼古拉、普桑等。

⊙ 聖彼得大教堂的建設與羅馬的建築

一五一四年拉斐爾從建築師伯拉孟特手中接過聖彼得大教堂的建設，他更改設計圖，他的構想與伯拉孟特非常不一樣，他有非常明確的建築概念，並相當自主地考慮了建築的各個部分，尋求與現實連接，而不是硬生生的中軸與不變的比例方案。

那時期拉斐爾的合作人有安東尼奧・達・桑加羅（Antonio da Sangallo），他是拉斐爾的對手，但拉斐爾卻有辦法與他合作。但當拉斐爾去世後，安東尼奧・達・桑加羅為了得到教宗的信任，馬上很殘酷地批評了拉斐爾的作品，但聖彼得的建設工程最終卻落到米開朗基羅手中。

一五一五年拉斐爾與其團隊採用新的配方與使用刮刀工作，讓牆壁表面達到像大理石一樣完美，達到了古羅馬時期消失的技術。拉斐爾在材料中加入油脂灰或熟石灰，一種非常特別的材質，呈現非常的光澤細緻且很透氣，容易與原色融合，對於仿古或是修復古物很適合，持久且便宜。日後米開朗基羅在建佛羅倫斯聖羅倫佐教堂圖書館與新聖器室的天花板時，也偷偷地請他的密友從拉斐爾的工坊中拿到配方。

拉斐爾另一項創新技術是「光澤濕壁畫」，覆蓋牆壁呈現明亮有光澤且堅固的效果，類似大理石鑲嵌的效果。

古羅馬的濕壁畫需要打入或是押入石灰，使用石灰或是大理石灰一層一層抹上，呈現非常堅硬，且可達到光澤的效果。而十五世紀的濕壁畫，如佛羅倫斯與西耶納，在所謂一日工程的接縫處不打入或押入石灰，因此交匯線很明顯，讓當時或是現代的觀眾，對於製作古羅馬畫作工人的完美組織感到很驚奇，直到十九世紀人們才認為，這種一日工程間的接縫處是因為塗了乾漆才掩蓋的。當時許多人試圖模仿古羅馬的燒臘畫（Encausto）但沒有成功，如達文西在佛羅倫斯舊宮的五百人大廳的失敗之作。拉斐爾是第一個成功地模仿了古羅馬的壁畫且看不到接縫，這些非凡的技術研究在當時的建築裝飾中從未看過。

蒸氣浴原先是雷歐十世的享樂文化的一種。在古羅馬時期浴室是非常重要的，在中世紀時，成為醫生治療身體健康非常重要的方法，而到了十五世紀末與性感連結。關於蒸氣浴與溫泉療法的文化其實原是異教文化，因為對身體的享受沒有太多的偏見。一些教廷人士與貴族在外地有了溫泉經驗之後便喜歡上了。

而拉斐爾有能力成功地製造所謂的浴室，那個時期無以數計的貴族委託拉斐爾建造宮殿，因為歐十世非常希望用建築物去美化、榮譽城市與教廷。其中阿爾貝利尼家族宮殿（Palazzo Alberini）面對著聖天使城堡，是當時最有利可圖的地段。

阿爾貝利尼是個古老的羅馬家族，他們在那個地區擁有房子已有好幾個世紀，一五一五年玖

立歐・阿爾貝利尼（Giulio Alberini）重新購入鄰近家族的土地並擴建自己宮殿。他委託拉斐爾設

計能在一樓地面有租金收入的商店，如此的建築物與其說是住宅，更可以說在底層富有企業機能

的商店住宅。但很遺憾地很長時間都未能完成，那時期的拉斐爾用繪畫喚起了古代建築的豐富性，

在那個階段，他的職業生涯對於建築的經驗已經非常成熟，將三種藝術：建築、繪畫與雕刻融合，

喚起了古羅馬的語言。

⊙ 尋找完美形式

一五一五年代拉斐爾引導了整個羅馬與義大利的藝術界，無人可比，在那個時期的拉斐爾有很多人等待他的畫作，等了好幾年也無下文，而那時的拉斐爾已是一個地方貴族無法支配的對象，因為他在等待成為教會王子，為教宗做更多的貢獻。

在拉斐爾去世前幾年，單為教宗的工作不足以說明拉斐爾很忙無暇為私人作畫，而是在那個時期拉斐爾創作了許多私人作品，如替情婦或是朋友作畫，他似乎已經沒有興趣繪製神話故事的作品，也許神話故事的作品已經不再吸引他了。同時他也在替阿戈斯蒂諾‧奇吉建造普賽克涼廊，其實在那個時期有很多作品均由他的助手完成的，而那個時期的拉斐爾有興趣在另一方面，就是尋找完美形式。

一五一五年那時梵蒂岡已經著手於第二座大廳，一五一四年達文西來到羅馬，但達文西熱衷於研究人體甚至研究死亡孕婦，他的智慧與欲望已經很危險地接近了神學與哲學的恐怖主題，且觸痛最高教廷狹隘知識分子的主題：靈魂的形成與不朽。

圍繞著這個主題，文藝復興的教義與哲學之間，正處於一個嚴重的撕裂且無法復合的裂縫。

在那個時期，教宗雷歐十世頒布了宗座通諭（Apostolici Regiminis），譴責並制裁哲學家支持知識分子的靈魂死亡的論斷且不可上訴。

第一位有名的受害者是人文學家彼得羅‧蓬波納齊（Pietro Pomponazzi）於一五一六年發表了《不朽的靈魂》（De immortalitate animae），否定了靈魂不朽，雷歐十世馬上親自開庭判決燒毀其著作，這時連達文西的研究也朝向這個危險的境界，批判詛咒轉為密告，開始傳入教廷耳中，這個模糊的時期的事蹟在瓦薩里的書中提到：「達文西所做的靈魂概念是個異端，與任何宗教無法搭話。」

達文西應該是位冒險家、哲學家而非天主教徒，他的野心應該是成為哲學家或科學家，而「彼得羅事件」也是讓達文西出走法國的原因之一。

而達文西在梵蒂岡的存在，可能使拉斐爾的藝術與生活更加朝向智慧化的方向發展。隨著拉斐爾開始重建古羅馬藍圖，推崇哲學家比建築師地位高，比如拉斐爾的好友人文哲學家法比歐‧卡爾沃‧妲‧拉維納（Fabio Calvo da Ravenna）。

⊙ 超越自然的肖像畫

拉斐爾追求一個完美的境界，創造完美人像，而他之後沒有人再觸及了。那時期的他喜歡的主題較家族性如同朋友與情婦，在那裡可以深入研究人的內心，如同如《儒略二世肖像》（圖79）與

《托馬索肖像》（圖99），他們的肖像非常地不同，布料與膚色還有人體這是過去的畫中所缺少的。

拉斐爾專注於光影的戲劇性對比，細節帶有非常明顯的法蘭德斯風格，衣服的光澤與質感是運用科學的表現手法，從戒子可看出其重量與價值。而《樞機主教比比安拿肖像》（圖100）開啟了新的風格。

關於後期的拉斐爾的人像畫，樞機主教皮耶特羅·班波（Pietro Bembo）在散文中提到：「拉斐爾的人像畫非常地自然，但不太像本人。」也就是說拉斐爾的藝術已經超越了自然，他繪製每幅個肖像都以理想形象為出發點。他有效地防止天生缺陷的發生，用理性化的結構保持肖像本身的魅力。

《法蘭雀斯寇的聖家族》（圖101）是雷歐十世世送給法王法蘭雀斯寇一世的禮物，是拉斐爾晚期的作品，這個時期的他朝向新的發明且更戲劇化，所有的旨意在恢復男性心理。然而在拉斐爾最後的畫作《耶穌顯聖容》（圖102）中學者發現這個作品是一個非常重要的先例，它證明拉斐爾時期的肖像學的存在和傳播，一種後來消失甚至可以追溯到拜占庭傳統的神像畫。

一五一八年瑟巴斯提亞諾·德爾·比歐伯，在佛羅倫斯試圖聯合米開朗基羅侮辱拉斐爾，在阿戈斯蒂諾·奇吉的別墅中也許他成功地做到了。

然而在樞機主教皮耶特羅·班波的散文中提到拉斐爾，對他來說，拉斐爾

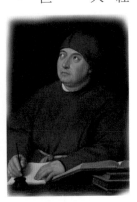

圖100 機主教比比安拿肖像
（Ritratto del cardinal Bibbiena）

圖99 托馬索肖像
（Ritratto di Fedra Inghirami）

終於超越早期文藝復興時期畫家們所追求的自然主義。

拉斐爾與樞機主教皮耶特羅·班波與巴爾達薩雷·卡斯蒂廖內有著非常親密的友誼，他們是可以改變當時義大利文化的人，他們想讓政治、文化與文明結合，而拉斐爾是他們理想實現的推手。

◎ 打造普賽克涼廊

在普賽克涼廊（圖103）裡，拉斐爾引用了米開朗基羅在西斯汀禮拜堂的天花板厚重大理石肋骨，但改為一個充滿花草的輕建築，延續了在涼廊的庭園色彩與味道，在這個涼廊拉斐爾想表現的是普賽克與愛神之間的愛情，暗喻著阿戈斯蒂諾·奇吉與情婦之間的愛情不會因障礙而停止。鮮花與水果的花彩是秩序的元素，但也是大自然的美，應該是玖萬尼·達·烏迪內（Giovanni da Udine）所繪製，裡面的植物很多都是源自於美國如南瓜，如同瓦薩里說的：這種放肆的性愛使阿戈斯蒂諾愉快，也使教宗與羅馬教廷喜悅。

一五一八年，紅衣主教玖利歐·美第奇（未來教宗克勉七世）委託拉斐爾建造瑪達瑪別墅（Villa Madama，Monte Mario），立即成為建築理論

圖 103 普賽克涼廊
（Loggia di Psiche）

圖 102 耶穌顯聖容
（Trasfigurazione）

圖 101 法蘭雀斯寇的聖家族
（Sacra Famiglia di Francesco I）

的經典，如同維特魯威論「建築必須插入一個宏偉的自然風光，順服柔軟的花園和噴泉，完美地融入建築並測量建築比例」，但很遺憾的此建築隨著拉斐爾的去世而停工。

一五二○年，拉斐爾在羅馬最高雅的路段為自己買了一塊地，非常接近梵蒂岡，開始建造屬於自己的建築物，一座充滿烏爾比諾父親家的幸福氣氛，與在母親懷中吸吮母奶的回憶，這棟拉斐爾的宮殿是他在表現藝術家在階級制度中達到新職位的象徵，而米開朗基羅則是通過保持藝術家形象的背景和重新與資產階級家庭連結而尋求社會尊重。拉斐爾表明藝術家自己是一個新的人物和不可侵犯的尊嚴。這很容易理解：當一個男人知道自己的天分時，對米開朗基羅與瑟巴斯提亞諾・德爾・比歐伯的批評就漠不關心了。

拉斐爾總是和藹可親，用充滿陽光的微笑對待朋友，欽佩米開朗基羅但無法理解米開朗基羅的折磨，努力地理解偉大的米開朗基羅只有想像自己被全世界折磨，他才能生活與創作。而拉斐爾相反，他總是在他身邊尋找友誼與和諧，用最多的熱情最後讓整個城市與他對應融合，最後羅馬總是歌頌拉斐爾與他的一舉一動。

關於拉斐爾設計的壁毯在一五一九年完工，威尼斯甚至評價是目前為止最美的作品。但很遺憾的於一五二七年羅馬浩劫時不見了。在羅馬新城市現在所有重要的地方都有拉斐爾的藝術標誌，而老城區還等著通過他從中策畫復活。

◉ 拉斐爾之死

在一五二〇年寒冷的年初，拉斐爾開始著手繪製一名裸體女性，他擁有了一切，沒有任何人能一次全部擁有的，而他全部擁有了：愛情、財富與天分還有天主教的首都與整個教廷都在他的腳下。在他家裡有座冒煙的壁爐，還有深愛的女人。他正在為她完成一幅非常私密的肖像畫，透明的面紗使她的胸部與腹部更加突出，使得一幅裸體畫變得更加活潑淘氣。

冬天的嚴寒使壁畫的灰泥變硬，畫上的油也凝結了，藝術活動不得不屈服於季節，使得他完全致力於愛情，被狂歡節快感沖昏了頭。一五二〇年在四旬節前夕過度的愛使他不斷高燒，但他沒有跟醫生承認自己過度性愛，因此醫生無法治療他。他在床上、在弟子們無助的懷裡陷入昏迷，最後臨死前他立下遺囑，作為天主教徒，他將心愛的人送出家門，留給她一條生計之路，然後分贈東西給他的學生，將所有財產留給學徒玖利歐‧羅馬諾與另一名學徒，然後承認並懺悔。

他開始神智不清。四月六日星期五是拉斐爾的生日，人們在紀念耶穌的去世，在競技場帶著面具舉行儀式，而拉斐爾也在卡普里尼宮（Palazzo Caprini）去世，那天是耶穌受難日，享年三十七歲。

在他的工作室裡，為了樞機主教繪製的《耶穌顯聖容》已經完成，看著畫中耶穌變身復活與看到拉斐爾的死亡，讓在場的人都心生痛楚，他的死讓整個藝術界甚至教廷都非常悲痛，教宗哭

泣了。

上天有時會展開祂無限的慷慨與仁慈，將無盡豐厚的寶藏與最為罕見的才能集中賜予一個人，這點在優雅寬仁的拉斐爾身上得到了清晰的體現。上天賦予了拉斐爾謙虛和善良的品行，而這些美德有時只在超凡脫俗的人身上方能看到。他們天生親切溫和，又彬彬有禮、風度翩翩，總是對各種人各種事表現出得當的友善包容，令人舒心愉快。

米開朗基羅贏得了藝術，但拉斐爾則征服了藝術與人心，他清楚地使靈魂中所有最希有的美德閃耀，伴隨著如此多的優雅學習美德，謙虛和良好的道德，多到足以掩蓋每個惡習汙點，因此，擁有與拉斐爾一樣多希有天賦的人，不僅是人，而是凡間的神。

在拉斐爾的工作室，學徒們團結一致和諧相處，各種卑鄙的想法都從他們的腦海中消失。之所以發生這種和諧，是因為被拉斐爾的方法與藝術所征服，但更多是被他充滿了善良與慈善的天性所征服。他對動物也很尊重，而不是利用。據說每個認識他的人，甚至不認識的，要求他一些設計，他都會放下自己的工作來指導。他在工作中始終保持無限的愛，用愛如同對自己孩子的愛來幫助和教導他們，因此他們陪伴他、紀念他。

總之他不是以畫家的身分生活，而是以王子的身分生活。因為繪畫的藝術，他將它與美德相伴，他將儒略二世的偉大與雷歐十世的慷慨發揮到最高程度。

因愛而生，也死於愛裡，天才藝術家拉斐爾長眠於羅馬萬神殿。

他在短暫三十七年歲月裡，快速消耗他一生背負的使命，當使命結束，生命也就結束，因此東方的中庸之道不無道理。

◉ 生於愛中死於愛裡他就是天才畫家拉斐爾

出生在美麗的城市烏爾比諾的好家庭，在母親的懷中長大，一生受到眾人關懷的天之驕子有個優秀的父親玖萬尼給他的一句名言影響他一生：藝術是研究與學習的成果加上與生俱來的天分。

他從小就立志成為義大利第一名的畫家，他用畫作融化了一切，恩典的價值被理解為文明智慧的美德，圍繞它建立男女君臣共存的關係。他有非凡的創業敏銳度，懂得與上流人士交好，使得他能在藝術家群中脫穎而出。他吸收了達文西畫作中女性的甜美與溫柔，那種高深莫測諷刺與令人不安的微笑，一種令男人癡迷的微笑，他更精進地表現出女性的靈魂，變成恩典，一種神祕的恩典，這是達文西無法達到的境界。

他的天使般的微笑與有禮的舉止，還有他的天分使得他不利的部分轉變成有利。他把藝術看為生命的全部，對於完美無瑕的肖像作品，他的好友樞機主教指出：非常的自然，但不太像本人。也就是說他的藝術已經超越了自然。

三十多歲的他擁有一切，沒有任何人能一次全部擁有的，他全部擁有了，愛情，財富與天分

還有天主教的首都與整個教廷都在他的腳下

去世那年他誤入歧途，設計了十六個庸俗不堪的性交色情作品，甚至將其出版成版畫，觸怒教廷，關連者全下獄，所幸他已離世

因愛而生，也因愛而死，他就是美麗的城市烏爾比諾出生的拉斐爾。

大師之旅──拉斐爾

烏爾比諾
■一日遊
拉斐爾之家（Casa Raffaello）
公爵府（Palazzo Ducale）

佛羅倫斯
■一日遊
烏菲茲美術館（Galleria degli Uffizi）→碧提宮（Palazzo Pitti）

羅馬
■一日遊
梵蒂岡博物館→博爾蓋塞美術館→萬神殿
■二日遊
巴貝里尼宮古代藝術美術館（Palazzo Barberini）→法爾內西納別墅（Villa Farnesina）
瑪達瑪別墅（Villa Madama）→多利亞‧潘菲利美術館（Galleria Doria Pamphilj）
勾維諾維奇歐街48號（Via del Governo Vecchio）→聖鐸樓特亞路（Via di S.Dorotea）
■三日遊
人民聖母聖殿（Santa Maria del popolo）→和平之后堂（Santa Maria della pace）→埃利焦‧德‧奧雷菲奇教堂（Chiesa Sant'Eligio vescovo degli Orefici）→聖奧斯定聖殿（Basilica di Sant'Agostino in Campo Marzio）
■四日遊
聖路加學院（Accademia Nazionale di San Luca）

米開朗基羅

一 摯愛的故鄉佛羅倫斯

◉ 在石雕山城環境下成長

過去在義大利，女性被認為只是生殖工具，而出生嬰兒一般會被送到鄉下，由乳母照顧至少兩年，很少會雇用乳母住在自家內，除非是非常富有的家族，也很少是同住在佛羅倫斯。萬一丈夫早逝，女人需帶著當初由娘家帶來的嫁妝離開夫家，離開孩子再找另一個男人嫁。

一四七五年三月六日米開朗基羅出生時，他父親深信，在孩子身上看到某些超出人類經驗的特質，在神的啟示下，不假思索地為他取名為米開朗基羅。瓦薩里也以星象學強調米開朗基羅不凡的天命：「水星和金星落於木星的位置，預示了他的心和手注定要創造出偉大美好的藝術品。」

出生後的米開朗基羅便被送到瑟提尼亞諾（Settignano）的乳母家扶養。瑟提尼亞諾位於佛羅倫斯附近，一座盛產灰石岩且以雕刻出名的小山城。乳母的父親與丈夫都是石匠，米開朗基羅在那裡接觸了石雕。因此日後米開朗基羅說，他一出生聽到的聲音就是敲石頭的聲音，喝的奶水裡總是摻雜著石灰與大理石灰。因為這些滋養了他，而造就他日後的命運成為雕刻家。但冰冷的大理石也影響他對家族的冷漠，與他對未來的生命中痛苦的象徵。

米開朗基羅上有一位哥哥，母親在他之後又生了三個小孩，一四八一年因難產去世。

一四八五年他父親再娶，但後來在一四九七年也去世了。米開朗基羅在六歲之前有一位母親，但一直沒有受到母親的照顧，缺乏母愛的照料所產生的空虛，創造出他往後生涯的所有痛苦。

米開朗基羅十二歲才進多明尼哥‧基蘭達奧的工坊當學徒，他性格陰暗又孤獨，因為他背後有個戲劇性的家族歷史：米開朗基羅出身一個古老而穩固的資產階級家庭，在過去幾個世紀裡，這個家族以極大的尊嚴參與了城市管理。但到他父親之前的那一代家道中落，原本米開朗基羅應該去學習經商銀行等，因為太窮只好送進工坊當藝術家的學徒。根據當時的合約書記載，工坊需固定支付薪資給米開朗基羅，如此可貼補家用。但這種降級的生活對米開朗基羅來說是一種痛苦經驗與侮辱，也因此他未曾學過拉丁語。

在文藝復興時期藝術家的地位非常低，低到無法參與政治，至少在佛羅倫斯共和國時期，沒有任何藝術家參與政治的記載。對於出身貴族的米開朗基羅來說，很難接受自己由貴族階級後退到工匠階級。當年他父親選擇讓他成為多明尼哥‧基蘭達奧的學徒，是因為當時的多明尼哥‧基蘭達奧是佛羅倫斯最高級的藝術家，為了不讓自己的兒子離自己的原始社會階級太遠。

米開朗基羅因為自身身分與身處的環境，在工坊裡並不受歡迎，而且是非常令人討厭的傲慢男孩，因此很快地他離開了工坊，找到真正的主人——美第奇家族的偉大的羅倫佐。

偉大的羅倫佐在一四七一年在建築師萊昂‧巴蒂斯塔‧阿爾伯蒂（Leon Battista Alberti）的陪同下前往羅馬，在拜訪永恆之都的影響之下，開始建造聖馬可庭園（Giardino di San Marco），由

文藝復興的雕刻之父多納泰羅的徒弟貝爾托爾多（Bertoldo di Giovanni）負責。而年少的米開朗基羅受到美第奇家族的偉大的羅倫佐的賞識，住進美第奇宮殿，並如同家族成員般地接受教養，這段時間米開朗基羅得以結識文藝復興的知識菁英，同時聖馬可修道院修道士薩佛納羅拉的講道也深深影響了米開朗基羅，影響著他一生的虔誠信仰和嚴格的道德觀。

離開了多明尼哥·基蘭達奧的工坊，轉入聖馬可庭園學習雕刻。根據瓦薩里書中提到，他在那裡與同學，同時也是出身上流社會的皮耶托羅·投林伽尼（Pietro Torrigiani）互相競爭。在一場打架中，米開朗基羅的鼻子被打斷了，因此在米開朗基羅的肖像中可以看到變形的鼻樑，就是當時的成果。

在聖馬可庭園時期，米開朗基羅有兩件作品《半人馬之戰》（圖106）與《樓梯上的聖母》（圖107）。

一般雕刻家的雕刻技巧全在表面用銼刀磨平，但米開朗基羅則在最後表面仍用鑿子去做修飾，只要稍微用力，就有可能損壞整個作品，但米開朗基羅從不會犯上這種失誤，反而更能精確地完成凹凸部分且線條更靈活，然而若用銼刀則會顯得僵硬呆板。

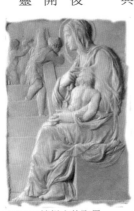

圖107 樓梯上的聖母
（Madonna della Scala）

圖106 半人馬之戰
（Battaglia dei centauri）

米開朗基羅的雕刻技術，首先用大尖鑿子和木槌將多餘的石頭去除成型後，用帶齒鑿子與鑽子的工具縱橫刮刷，直到像橘皮，再用平鑿子消除太過明顯的痕跡，最後用浮石和天然磨料刮到磨平，最後用稻草拋光再上蠟。但對於程序米開朗基羅並不會遵守各個階段的順序，從他的未完成作品中可以明顯判斷。

這兩件作品《半人馬之戰》與《樓梯上的聖母》，前者的風格仍停留在古羅馬傳統風格，而後者則是多納泰羅的技巧。在這裡米開朗基羅把由多納泰羅的技巧帶到最完美的程度，但同時也顯示了技術的極限：聖母抱耶穌的手臂似乎不太協調、太過陡的階梯，背景的部分用薄浮雕，那時候的米開朗基羅追求的是古典。

⊙ 背叛、出逃、文化大浩劫的國度

一四九二年四月五日，聖母百花大教堂穹頂的金球掉落，三天後偉大的羅倫佐去世了。他去世前道明會的修道士吉羅拉莫・薩佛納羅拉（Girolamo Savonarola）不願赦免他生前的罪孽，也許因為未曾被祈福使得亡靈一直無法得到安息。

圖 109 燭台天使
（Angelo reggicandelabro）

圖 108 十字苦像
（Crocifisso di Santo Spirito）

圖 110 主保聖人
聖白托略的雕像
（San Petronio）

一四九四年偉大的羅倫佐去世後那兩年，應是米開朗基羅一生中最黑暗的時期，他背叛了養育他的美第奇家族，在皮耶特羅‧美第奇（Pietro Medici）逃離佛羅倫斯前一個月，應該說美第奇家族被佛羅倫斯人民放逐前，米開朗基羅已經先棄美第奇家族而去，逃到波隆那的朋友家，也是他的新主人。

這件事可能對皮耶特羅‧美第奇是一個非常大的打擊，他們曾經是一起長大的玩伴。皮耶特羅‧美第奇太年輕便繼承重任，但因傲慢的惡習，痛恨父親的友人，拒絕他們的援助治理城市。

一四九四年法王查理八世入侵義大利，他擅自前往會見法王也未知會領主人，但面對法王卻喪權辱國，最後佛羅倫斯市民起義，一四九四年十一月九日驅逐美第奇。

當時道明會修道士薩佛納羅拉出身費拉拉，早期曾與羅馬教宗亞歷山大六世相衝突，當年是偉大的羅倫佐邀請他前來佛羅倫斯的，但後來竟成為反對美第奇家族的主要勢力。一四九四年在美第奇家族被驅逐出佛羅倫斯後，他掌握了支配權，他想向佛羅倫斯人民說明，告訴他們佛羅倫斯是被選出來的，是可以誕生上帝國度的土地。薩佛納羅拉組織了一個由六至十六歲的小孩的糾察隊，檢察佛羅倫斯人的品德、摧毀賭場、撕毀路上行走的女性的美麗髮型或是高貴打扮，因為他們認為佛羅倫斯人需要建立的是精神的高貴。

在十五世紀的佛羅倫斯，男性結婚年紀大約在三十歲左右，當青春的熱情已降溫才會快速地想進入婚姻生活。在那個時期儘管男性之間的同性戀關係在法律上是被禁止的，但卻是被廣泛忽

視且寬容。因此吉羅拉莫‧薩佛納羅拉用非常強烈的手段處理，甚至用火刑燒死男性交者，但日後自己也被一名死裡逃生的男性交者燒死。

在皮耶特羅‧美第奇在被驅逐出佛羅倫斯前，偉大的羅倫佐曾多次托夢給米開朗基羅，衣衫襤褸痛苦地傳達他兒子皮耶特羅將被驅逐。但皮耶特羅完全不相信而且更加傲慢，甚至憤怒為何他父親透過一名僕人傳達訊息，米開朗基羅在年老時常跟他的友人回憶起這件事。

一四九二年偉大的羅倫佐去世後，米開朗基羅在聖靈教堂首長的協助下解剖屍體，研究肌肉與骨骼結構，事後為了贖罪雕刻了一座十字架（圖108）贈給教堂。由於當時的局勢與皮耶特羅的傲慢，他沒有告別地離開佛羅倫斯前往波隆那，居住在與美第奇家族有著良好友誼的阿爾多旺迪家族（Aldrovandi）家中，同時也協助美化聖道明聖殿（Basilica di San Domenico），雕刻燭台天使（圖109）與主保聖人聖白托略的雕像（圖110），那個時期的作品還帶有濃濃的十五世紀的傳統古典風格，但已經可以看出超凡的部分。

在波隆那的時期米開朗基羅，與其說是藝術家還不如說是家臣，因為那時的波隆那沒有像佛羅倫斯般富有，在那個時期有品味與財富的三座城市是羅馬、佛羅倫斯與威尼斯。

⊙ **伯樂的出現**

一四九五年米開朗基羅回到佛羅倫斯，薩佛納羅拉統治下的佛羅倫斯，末世論的陰影逐漸籠

罩全城。他批判教宗的腐敗墮落，更嚴厲指責美第奇家族的奢華虛榮將會讓整個城市帶來災難。

他痛恨宗教以外的藝術，鼓動民眾燒毀所有珍貴寶物以求得救贖，因為在薩佛納羅拉心中，只有火焰可以徹底清除人類的罪惡。連當時的波提且利也受到影響，他被薩佛納羅拉的世界末日嚇壞了，燒掉了自己那個時期的所有作品。

當時在薩佛納羅拉的鼓動下，整座城市人心惶惶，但米開朗基羅沒有受到影響，他信服薩佛納羅拉的講道，但對於他嚴厲指責希臘羅馬藝術中的人體美，採取不以為然的態度，仍舊追尋他失去多年的古典雕刻，儘管那是城市新主人所討厭的。

那時他完成了一件《睡夢中的愛神》（Cupido Dormiente）（失傳）。這是一種在古希臘與羅馬是非常普遍的主題造型，作品完成得如此完美，如同古董一般。米開朗基羅想以古董名義賣給羅馬的古董收藏家拉法葉雷·里阿利歐樞機主教（Raffaele Sansoni），卻被識破。但里阿利歐樞機主教反向米開朗基羅訂製了一座《酒神》（圖28）價值一百五十佛羅倫斯金幣（約三十萬歐元）在那個時期對於一名雕刻家來說是非常高價的。

《酒神》高度與一般人一樣，肌肉是柔軟的，不同於過去雕像的肌肉表現僵硬。這個酒神肚皮微凸出，背部、臀部、胸部柔軟，如同一名未成年的年輕男子，仍然有點像溫柔女性的體格，像是一個喝醉酒的青春期少年，感覺他的身體因醉酒而晃動。

這個雕像是一個開始，一種異教精神開始出現在米開朗基羅的心中，或許他是想藉此批判縱

欲的粗俗可鄙。很難想像這個作品若是發生在薩佛納羅拉統治下的佛羅倫斯會是如何的結局。而這個完美的異教文化的影響，造就了日後的《大衛》雕像的誕生。由於這個酒神的表現手法過於露骨，里阿利歐樞機主教拒絕接受，於是便淪落到賈利家族（Galli）花園。

《酒神》是米開朗基羅少有的真正完成品，在技術方面，預告了米開朗基羅藝術生涯開始步入成熟期，同時也是在預告全世界，他可以與古老傳統相抗衡，至少在雕刻方面，同時也在告知羅馬將是新的藝術之城。

樞機主教里阿利歐對米開朗基羅的幫助，應該是造就了他日後藝術生涯的最大功臣，但在米開朗基羅傳記作家阿斯卡尼奧‧康迪維（Ascanio Condivi）述說的，卻是米開朗基羅非常地反對樞機主教里阿利歐，說他是個無知的人，從未訂製過任何作品。可能是因為樞機主教里阿利歐是一四七八年參加暗殺美第奇的偉大的羅倫佐與他弟弟的謀反者之一，而在一五五三年的時代，佛羅倫斯已經由科西莫一世（Cosimo I de' Medici）所統治，而年少的自己也是由美第奇家族所培育長大，且從一四八八年就與日後的教宗雷歐十世一同成長，也許這些種種原因，不得不讓米開朗基羅表現出反對樞機主教里阿利歐的行為。

一四九七年完成《酒神》之後，米開朗基羅重新回到多明尼哥‧基蘭達奧的工坊學畫，但那時的作品線條非常簡單，與酒神那豐富的線條完全兩樣，不久之後《聖家族》（圖27）就登場了。

◎ 地位的奠定──《聖殤》

在一四九七年，米開朗基羅以現今約二十萬歐元的價格，接受法國畢雷樞機主教（Jean Bilhères de Lagraulas）委託，開始創作《聖殤》（圖29）的雕刻，採用卡拉拉（Carrara）的白色大理石，這是開啟米開朗基羅使用卡拉拉大理石的時代，在此米開朗基羅用最高的格局表現了虔誠與憂鬱：聖母痛苦心碎地將為了拯救世人的罪過而犧牲的兒子展現於世人面前，非常深切地痛苦表現，但卻有非常純淨的線條。

聖母抱著耶穌的屍體哀痛的景象，是北歐流行的風格，米開朗基羅想表現的不僅是他的完美能力的同時，也是一種前所未有的技術。在這裡，聖母被表現得如此年輕，正如米開朗基羅所說，因為聖潔所以歲月沒在聖母臉上留下痕跡。而耶穌無力垂掛的手臂與雙腿，加重了死亡的沉重與悲劇性。瓦薩里這樣描述：「不能想像還有比這更真實的死亡景象了，柔軟的頭部姿勢與手臂、身體和腿部的肌肉如此和諧一致，手腕細節到血管的精緻刻畫，令人驚歎一個凡人能在極短暫的時間內創作出如此神聖的作品。聖母那隻無力而微微向上攤開的左手，表達了莫名的悲痛。」

這是米開朗基羅唯一有署名的作品，由於觀賞者誤判雕刻家的名字，於是米開朗基羅連夜在聖母的肩帶上加刻了：佛羅倫斯米開朗基羅・博納蒂。

這個作品根據學者的研究，有著極高度的精工且帶有光澤，這樣的技巧不再出現在之後的作

品，也就是說唯獨僅有的工法。這種功法造就了一種令人震撼的結果，有可能他省略了一些程序，在使用鑽子與帶齒鑿子之後，直接用浮石或是沙去磨光表面肌膚，這種方式可以避開銼刀所帶來的僵硬效果。

五十年後瓦薩里在書中描述，沒有任何一位雕刻家或是罕見的藝術家能用大理石把設計、恩典、技巧與純潔融合一體而表現出來，但米開朗基羅做到了，因為在他的作品裡可以看到所有的價值與藝術的力量。

一五○一年教宗庇護三世的姪兒法蘭雀斯寇·皮科羅米尼（Francesco Piccolomini，即教宗庇護三世）委託米開朗基羅美化他們在錫耶納主教座堂（Duomo di Siena）的《家族祭壇》（圖11），米開朗基羅回到佛羅倫斯完成。而在那個時期的羅馬是教宗亞歷山大六世在位，是個大混亂時期，而佛羅倫斯成為皮耶·索德利尼統治的共和國時期。

一五○一年米開朗基羅為了滿足自己父親的意願，接手一件他世仇的同學皮耶托羅·投林伽尼（打斷他鼻子的人）的未完成作品，條件是要讓主人非常滿意，米開朗基羅接手後改變了所有造型，沒有保留任何皮耶托羅·投林伽尼的雕刻痕跡，改成一件嶄新的作品且要價五百金幣（約十萬歐元）

但真正最重要的是一五○一年八月十六日登場，象徵共和國勝利的《大衛像》（圖112）。

⊙ 永恆巨作的誕生──《大衛像》

《大衛像》這塊石頭的歷史要源自於一四六四年阿戈斯蒂諾・迪・杜喬（Agostino di Duccio）受大教堂委託雕刻，原先計畫由四塊大理石完成：一個主體、兩個手臂與一個下部。石頭來自於卡拉拉，但幸運的是石匠巴雀利諾・達・瑟提尼亞諾（Baccellino da Settignano）竟然採到一整塊巨大的大理石而不是四塊。但阿戈斯蒂諾・迪・杜喬中途放棄了，一四七六年換安東尼奧・羅瑟利諾（Antonio Rossellino）也以失敗告終，不是因為他們技術不好，而是當時二者均判斷這是塊不好的大理石，因為石質很脆弱且有很多小孔。一五〇一年七月二日由米開朗基羅接手，其實當時還有另一位競爭對手雅各布・桑索比諾（Jacopo Sansovino），但因為米開朗基羅剛完成《聖殤》名聲震撼整個義大利。在當時設定的工資每個月六個佛羅倫斯幣為時兩年，但他卻成功地要價到二百佛羅倫斯幣。

這座充滿男性美的現代作品在一五〇四年完成，即使在五百年後的今日還是無與倫比。或許是受制於石頭已經過兩手的原因，或是故意為了迎合佛羅倫斯與共和國意識，米開朗基羅放棄了《酒神》那種模糊抽象的傳統造型與《聖殤》的較小寸度，而是非常單純淨化的自然表現，一個

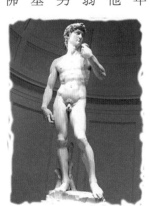

圖 112 大衛像（David）

圖 111 家族祭壇
（Altare Piccolomini）

186

完全體現充滿勇氣與力量的美少男，但不是神話中的聖人，而是在佛羅倫斯鄰家的男孩剛剛與同伴在阿諾河戲水，因戲弄而陷入進攻的復仇的沉思。或是剛剛被懲罰，眼神非常戲劇性，皺眉，嘴唇的形狀，鼻尖、眼瞼如同金屬般銳利，修長的背，姿勢不平衡地向前傾，似乎是受限於原石頭，也為了賜予作品本身有足夠的空間表現。豐滿的肌肉與完美圓潤曲線的臀部，右手稍微張開為了表現完美的手指線條，手腕手臂肌肉與筋的突出，然而少年的胸部可感受出還未經過戰爭辛勞的洗禮，還未鍛鍊出豐厚的肌肉，往上看到挑釁的唇，很明顯的肌腱鄰接鎖骨，一切如此自然至今未見。

大衛的優雅肚皮展現雄性魅力，而強有力的腳像針一樣插入地面，像是在戰士幼稚的身體中女性氣質的大爆炸。這個作品的生命顫動，新的美學使古老的象徵立即顯得老舊。而在姿態上米開朗基羅充分運用希臘人體美學「對立式平衡」的姿態，重心放在右腳，右傾的脊椎，使全身的重量集中在右腰與右腿，而與之抗衡的左半身自然呈現出反向的舒展，但是蘊藏著即將爆發的攻擊力。米開朗基羅引用自一些古羅馬雕像，在眼球中鑿出瞳孔，強調銳利眼神的同時也表現人物的堅定意志。

柏拉圖認為：「人間的物體早已先天存在於上界。」米開朗基羅深受這種思想影響，認為每塊石頭都蘊藏了生命，而雕刻家的使命只是用鑿刀把多餘的石頭剔除，把生命從石頭中解放出來。

瓦薩里在書中寫道：「大衛像超越了任何古代和現代的其他作品，甚至連羅馬的珍藏品也無

法與其相比。整個型態超凡脫俗，腿的優美線條，肢體和軀幹的連接無懈可擊⋯⋯」

一五〇四年一月二十五日，領主索德利尼召開了一場由藝術家討論《大衛》位置的會議，貴族出身的梅瑟‧法蘭雀斯寇（Messer Francesco）提議應該可以放在兩個地方：一處是多納泰羅（米開朗基羅最崇拜的文藝復興的雕刻之父）的《友蒂姐》（圖113）的位置或是在舊宮中庭，但他較鍾意《友蒂姐》的位置，因為友蒂姐是象徵帶來死亡、不吉祥，再說女人殺了男人也是不好的預兆，擔心失去比薩等原因，強烈建議放置在《友蒂姐》的位置。在那群藝術家中也有剛從米蘭回來的達文西，他認為大衛像的石材過於脆弱，不適合放置在毫無遮掩的空地，應該安置在現今的傭兵涼廊，但米開朗基羅認為達文西是嫉妒他的偉大作品，不想讓市民看到才會如此提議，因此接納了梅瑟‧法蘭雀斯寇建議的位置。

一五〇四年五月十四日《大衛像》被裝在一個櫃子，從大教堂的倉庫滑行四天才到領主廣場（Piazza della Signoria），四天中有反對派如美第奇家族擁護者投以石頭，但未損傷。

就這樣這個象徵共和國精神，不畏強權，努力爭取自由，用智慧戰勝敵人的大衛像從此佇立在領主廣場。

但於一五二七年共和國反亂時，有人從舊宮窗外丟了椅子下來，損壞了大衛左手臂，三天無人去收拾，後來瓦薩里與友人半夜去撿起修復好後保存在他父親家中，直到科西莫一世執政，一五四三年才重新安置原位。這個修復大衛像的慈悲舉動，這個代表共和國象徵的修復舉動，表

現出普遍佛羅倫斯人，更應該說是美第奇家族對米開朗基羅的愛，勝於對共和國的憤怒。

其實在那個時期十六世紀初期米開朗基羅同時接手許多的作品如青銅大衛像（不存在）、《布魯日聖母》（圖114）、《聖馬太》（圖115），《聖家族》（圖27）、《卡西納戰役》（圖33）（不存在）與四座在錫耶納主教座堂的雕像聖彼得（Saint Peter）、聖保羅（Saint Paul）、聖庇護（Saint Pius）與聖葛利果（Saint Gregory）。

一五〇三年羊毛同業工會委託米開朗基羅十二門徒的雕像，高約二百七十公分，為了讓出更多時間可以接其他更多的工作，於是預計花費十二年時間完成。

《聖馬太》雖然只雕刻了正面，但已經可以欣賞他強大的肌肉與扭曲的軀幹，左腿彎曲製造一個不朽的空間，肌肉的扭轉傳達因動作而能量的釋放。而同年雕刻的《布魯日聖母》是由北歐法蘭德斯人的家族委託，這個作品與《聖殤》有驚人的相似性，同樣的憂鬱，兩位聖母的感情不能僅僅用對悲慘命運的沉思和預感來解釋，作品中完美線條即使仍停留在十五世紀，但尖銳拉長的鼻子被解釋為試圖接近古典雕像的超然抽象。

《聖家族》（圖27）這是為佛羅倫斯富商多尼家族所繪製。圓形畫作，在文藝復興時期，特別是在佛羅倫斯，是用來裝飾在新婚夫婦的房間內的，暗喻著安胎。畫中聖母耶穌與聖約瑟夫緊密重疊，聖母為中心人物，跪坐在地，正轉過頭將聖嬰小心翼翼地傳遞給聖約瑟夫，她仰望耶穌的眼神有慈愛也有崇敬。聖母的造型前所未有，身著古代服飾，並沒有頭巾，不但身體健壯，還裸露

圖 113 友蒂姐
（Giuditta e Oloferne）

圖 114 布魯日聖母
（Madonna di Bruges）

圖 115 聖馬太
（St. Matthew）

一隻手臂，預告了西斯汀禮拜堂的《創世紀》。而色調是屬於強烈的金屬色，也是在預告矯飾主義風格即將來臨。

這個作品使用的技巧與《聖母與聖嬰》（圖68）相比，讓米開朗基羅從大理石的限制中解脫出來，得以自由地觀看女性造型。聖母身體的扭曲是如此大膽如同蛇狀扭曲，背景的人物也是動態表現，充滿生命感，很精湛地避開任何靜態姿勢，在這畫中的真正創新是背景的部分：裸體的人物造型幾乎沒有計畫，似乎只是簡單的勾畫出形狀輪廓與模糊的身影，暗喻耶穌到來之前的未開化世界，這種簡單模糊風格可說就是所謂米開朗基羅的「未完成法」，為了更凸顯另一個由聖家族所在的世界，同時也是為了未來西斯汀禮拜堂令人震撼的巨作而準備。

⊙ **與達文西舊宮的對決，領主的大崩潰**

一五〇四年佛羅倫斯領主索德利尼邀請達文西與米開朗基羅一起美化舊宮，五十二歲與三十

歲的對決。兩人除了年紀相差甚大，性格也非常不同，達文西喜歡以理性、科學的態度對待藝術，米開朗基羅則以內在激情表現靈性美。

達文西畫《安吉里戰役》（圖32），描繪一四四〇年佛羅倫斯對抗米蘭的戰役。達文西一直都認為自己是個智力超凡的創作家，與領主索德利尼簽下合約，每個月領十五個佛羅倫斯金幣（約三千歐元）但萬一作品未完成，錢不用退回。這個合約日後讓領主索德利尼啞巴吃黃蓮有苦難言。

在達文西對面，米開朗基羅畫的主題是一三六四年佛羅倫斯對抗比薩的戰役《卡西納戰役》（圖33），二人的競爭有細微的差別存在。

達文西是名浪子，從不否認對金錢上的不滿足，甚至不否認在情欲上的不滿足；然而米開朗基羅卻是選擇將情欲發揮在藝術的創新。在《安吉里戰役》達文西將場景集中在爭奪旗幟的戰鬥中，畫面停頓在扭曲騎士投降的憤怒表情上，用精緻的象徵主義強調所有的激情與哲學意義，達文西意在表現自身的博學，但躁動的達文西採用了一種古羅馬的繪畫技術「燒臘畫」，但很遺憾，作品迅速劣化，達文西遠走米蘭。而米開朗基羅的《卡西納戰役》是為了喚起一三六四年七月的比薩敵軍突襲佛羅倫斯士兵，畫裡米開朗基羅表現的正是那被突襲的驚慌瞬間。他的作品表現法比達文西的更新穎，沒有象徵性的暗示，沒有自滿，只有裸體的士兵閃電般的整隊迎敵，整個畫面完全使用以身體為中心的語言，一種肌肉的修辭，如同達文西一直以來所輕蔑的。但在這裡米開朗基羅也只完成了草圖，便接受新開朗基羅從未超越極限，而是完全的和諧。對於這件作品米

教宗儒略二世的金錢誘惑，前往羅馬。

　　結果一場原本被高度期待的藝術對決就這樣勝負未定而不了了之。而兩位大師的出走讓當年的領主有苦難言。

二　生涯的起伏

◎ 愛才金主的出現

　　一五〇三年教宗亞歷山大六世去世後，教廷狀況陷入困境，博爾賈家族洗劫國庫並分裂領土，教宗權威面臨危險，羅馬北部由法國人占據，南部由西班牙人占據，義大利樞機主教、區域君主過於追求家族致富，無心制定任何重要的政治計畫。短暫的教宗庇護三世（Pius PP. III）之後儒略二世即位，祕密會議只持續一天，是教會史上最短的會議之一。

　　儒略二世被選出可能在於他的勇氣，也許通過聖靈的干預，也許擔心教會的危機需要有個強者將教會從沼澤中拯救出來。在他還是樞機主教時曾直言不諱地表示，他不會為法國或西班牙提供幫助，相反的他會追求義大利人的主要利益，加強教會國家。

　　儒略二世與其說他適合當教宗但更適合當國王，他的個性豪放不掩飾，可以低潮到崩潰，也可以雷霆大發，親自衝鋒上陣。他對自身的自信至高無敵，在他的任期內他提高了教宗權力至最高，一心想要恢復「神在人間的代理人」，發揚教宗的榮耀，重新掌握教廷在義大利諸邦和歐洲各國中的領導權威，削弱企業家與資產階級的勢力。

　　他同時大興土木，召集各地的藝術家共同建設教廷，首先是多納托‧伯拉孟特，他認為梵蒂

岡必需像古代的宮殿，還有玖利阿諾‧達‧桑嘎羅也非常受重視。而一五○五年二月二十五日教宗支付了足夠舉行一場婚禮的巨額旅費，招來米開朗基羅。

米開朗基羅與儒略二世之間的關係就是錢，米開朗基羅總是一直向教宗儒略二世要求大量的金錢，雖然事後他都否認，但卻是事實。

而教宗儒略二世與里阿利歐樞機主教是近親，他一直非常羨慕里阿利歐樞機主教的古董收藏，也聽過他提起佛羅倫斯神童藝術家米開朗基羅，其實里阿利歐樞機主教真的是米開朗基羅的貴人，也是他改變了米開朗基羅的人生。

來到羅馬的米開朗基羅，很快地便與教宗儒略二世達成工程的價格協議，於一五○五年三月開始建造儒略二世的墓。這兩人似乎是上帝特別為他們彼此製造的，米開朗基羅與教宗儒略二世這兩位巨人是因彼此而誕生。儒略二世與米開朗基羅的相遇，教宗馬上發現米開朗基羅不僅僅是一個有才能的藝術家，同時也發現他是個癡迷於金錢的人，也因此儒略二世從不給予讚美，正如他以輕快的舉止嚇壞整個教廷和半個歐洲，有時甚至用他的權杖、用他的拳頭讓彼此之間的爭論快點達到自己的目標。他是唯獨僅有的米開朗基羅的剋星，但愛才的儒略二世總是支付豐富的金錢給米開朗基羅，讓他去建造自己的墓，但米開朗基羅卻將資金拿去佛羅倫斯近郊的波奏拉提窣（Pozzolatico）買土地了。

一五○六年四月，兩人之間開始一場非常激烈的爭執，米開朗基羅逃回佛羅倫斯，事後他跟

194

玖利阿諾・達・桑嘎羅說：「若留在羅馬，可能我的墓比教宗的墓先完成。」確實，當時教宗認為他支付的錢足夠讓米開朗基羅買下全世界的大理石，但那些錢卻進了波奏拉提寇領主的口袋而不是卡拉拉。在與教宗儒略二世激烈的爭執之後，米開朗基羅決定在佛羅倫斯完成作品再回羅馬安置，但教宗不允許，因為在同時期教宗要米開朗基羅繪製西斯汀禮拜堂。

由於興建聖彼得大教堂的工程時破壞了西斯汀禮拜堂的穩定，尤其在一五○四年的一個大裂縫最為嚴重，因此教宗委託米開朗基羅重新裝修建築。根據阿斯卡尼奧・康迪維的傳記與瓦薩里書中指出，當時原先是預定由多納托・伯拉孟特繪製，但最後改由米開朗基羅。應該是伯拉孟特與拉斐爾遊說教宗派米開朗基羅進行他並不熟悉的濕壁畫，借以打擊米開朗基羅，想要從讚美聲中將米開朗基羅推往絕望，以突出拉斐爾的才能。而教宗的目的是為了看他出醜，然後向教宗懺悔祈求寬恕他的失敗。於是教宗在一場晚宴上侮辱他，性急的米開朗基羅決定接下此工作，也就是說他中了教宗設下的網。

一五○六年教宗再要求米開朗基羅鑄造一個青銅教宗像，根據當初的記載，這個青銅雕像右手舉起暗喻祈福，而左手米開朗基羅詢問教宗是否拿一本書，結果教宗答覆：「不！拿把劍，我不識字！」但這件作品沒有留下任何痕跡，因後來在教會革命的戰亂中被摧毀了。

一五○八年米開朗基羅買下佛羅倫斯的房子（現在米開朗基羅之家博物館，博納羅蒂之家），他一直試圖盡快恢復家族的經濟狀況，內心深處有著濃濃的家族愛與使命感。

一五〇八年米開朗基羅擔負了三項工作：教宗儒略二世墓、西斯汀禮拜堂天花板濕壁畫（圖116，見75頁）與教宗銅像，其中西斯汀的天花板的濕壁畫是最難的。首先就是鷹架，要能不打擾大廳的活動，伯拉孟特在教宗的委託下製造了一座平台，讓米開朗基羅繪製天花板，結果伯拉孟特在穹頂穿孔，掛繩索，米開朗基羅問：當畫作完工時如何修補那些洞？伯拉孟特答覆：之後再考慮。他們兩人沒有交集，於是米開朗基羅自己設計了一個天才鷹架，遠遠優於伯拉孟特的，也難怪教宗對他是如此盲目相信。

濕壁畫的打底有兩種方法，一種用類似尖物在牆上輕輕的沿著設計圖的線條敲出小洞；另一種是在草稿的圖案線上打洞然後貼在牆上用碳粉撲打，粉末會透過小洞印在牆上而成為圖形，托斯卡納的工坊在十五世紀時已用此技術，但喬托之後更加普遍了。

然而西斯汀禮拜堂這麼大面積的人物濕壁畫前所未有，在那之前只有皮爾瑪特歐·達湄利阿（Piermatteo d'Amelia）在西斯汀天花板畫了星星，如同十三、四世紀的哥德式風格的天花板。米開朗基羅應該要放棄的，因為在這之前米開朗基羅沒有過濕壁畫的經驗，且對色彩的經驗很欠缺，但因為貪婪教宗所提供的金錢實在太過龐大，實在無法拒絕。還有就是他越拒絕教宗越執意要他繪製，教宗甚至發怒了，米開朗基羅只好接受這項工程，但他一心只想早日完成教宗的墳墓，但其實他也不想輸給拉斐爾。

在繪製西斯汀禮拜堂的前幾年，在競技場附近，一個農夫在挖井時意外發現了尼祿的黃金宮

196

（Domus Aurea），裡面充滿怪異的圖案，頓時成為整個義大利豪宅的裝飾圖案，甚至連米開朗基羅當初也有意識想在天花板上融入穴怪圖（Grottesche），但後來很快就放棄了，而選擇了一個較自由且完全創新的概念。

在禮拜堂內最重要的就是宣傳耶穌精神，米開朗基羅決定將活生生的描述都集中在人類的身影，盡可能地減少建築物與風景的足跡。他用天花板本身存在的肋骨來序列故事情節，假裝是一個真正的結構，居住著那些參與慶祝的人。米開朗基羅風格的技巧是集中在人物的身影，而不是在建造一個建築物的立體感與幾何學，而是表達一種詩意，將他的藝術創造達到永恆，人物在一個空間裡都是用自身的身體去組成的。

由於對濕壁畫沒有經驗，需要有人協助，首先他召集了一些同行，當然全是佛羅倫斯出身，因為他認為羅馬人都不可靠。首先是法蘭雀斯寇·葛拉納曲（Francesco Granacci），玖立亞諾·布加爾第尼（Giuliano Bugiardini），加寇波·第·桑德羅（Jacopo di Sandro）等。

畫中他融入新舊約與異教文化，源自於耶基迪歐·達·維泰博神學家的影響很深，他用異教文化告知耶穌的來到。在儒略二世的年代，異教世界與天主教世界的研究與解釋是非常權威且盛行。整件作品描述的幾乎都是世俗，也幾乎是繪畫史啟蒙時代的先驅。但西斯汀禮拜堂（圖116）的這件作品是米開朗基羅的偉大肉體與心理的苦難。

他從一五○八年開始創作，當時是一群佛羅倫斯的藝術家團隊來到羅馬協助米開朗基羅，

但可能因為羅馬材料的不同，造成了巨大的問題，引起畫面發霉，他曾自我解嘲說牆壁開花了。

一五〇九年是米開朗基羅最困難的時期，以往從未如此沮喪低潮，這是他一生中第一次也是最後一次發生在他生命裡，感受到自己沒有才能完成工作，覺得自己太膚淺太貪婪，幾乎推翻了自己的人格。而那個時期拉斐爾在羅馬已經非常活躍，兩人之間的個性差異非常兩極，拉斐爾幾乎要取代米開朗基羅了。

拉斐爾一五〇八年帶著烏爾比諾公爵的推薦函順利前往羅馬教廷，有了推薦函再加上同鄉伯拉孟特的保證，與他俊美的外型、親切和藹的性格與卓越的天分還有善於交際，很快地拉斐爾掌握了整個教廷。

拉斐爾與米開朗基羅不同的地方是拉斐爾懂得分工合作，訓練弟子分擔工作，而所製造的成功成為他個人的成功。而米開朗基羅則不一樣，他拒絕協助，辭去所有在佛羅倫斯一起長大並前來羅馬協助他的藝術家，而自己獨自完成工作。根據學者的研究，在這個西斯汀禮拜堂作品的技巧上，米開朗基羅的團隊從開始的草稿使用到後來直接畫在牆上，再用乾壁畫方式修飾。從《原罪》（圖117）開始米開朗基羅改變了技巧，很多部分都已不再需要草稿拓印而是直接畫在牆上。

這種技術的改革使得進行速度非常快也順利，之後他已不再需要其他同行

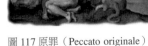

圖 117 原罪（Peccato originale）

協助，只是雇用助手，於是辭退了其他從佛羅倫斯來的同事，然而與佛羅倫斯出身的藝術家如葛拉瑪奇・布加爾迪尼（Gramacci Bugiardini）仍保有友誼。也許米開朗基羅知道所犯的錯誤，但在其他同事都去世後，他製造了一個謊言，說所有的創作過程都是他一人之手，這個謊言創造出天才的執著與英雄般的孤獨，將文藝復興時期最巨大的作品孤獨地完成的傳說。

為了製造這件作品的深度感，米開朗基羅使用了「未完成」技巧（最早出現在《聖家族》）使用在中間與較遠處的人物，只是簡單快速地勾勒出外型。在弧形牆的部分米開朗基羅應該直接是畫在牆上，沒有草稿，因為後世學者維修時沒有找到刻痕與粉末的痕跡，但其實在這件作品中他展現驚人的智慧與才能，從第四景到最後，一定程度的精湛藝術表現是無法否認的，甚至是最完美的畫家。

他的技巧是首先在表層塗上一層透明淡的色調，而厚度則是用小畫筆來描繪，陰影也是，這是一種雕刻的技術。遠方的景、人物則是用未完成風格，只是勾勒形狀。亞當的眼珠則是不上色，留著牆壁原本的灰色，製造出一種神祕的視覺。然而在穹形部分可感受出米開朗基羅用一種非常輕鬆的手法且沒有使用草圖拓印，這是一種賭注，而其人物的模特兒可能是坐在凳子上與畫家有一定距離，如此可捕捉陰影，這個操作方式可證明是未用草圖拓印的。

在這座西斯汀禮拜堂中，米開朗基羅簡化藝術與技巧的巨大複雜性達到了一個高峰。根據瓦薩里的書中記載，拉斐爾曾利用米開朗基羅前往波隆那跟教宗索錢期間，偷偷地上去鷹架預先見

識到《創世紀》的壯觀；也曾經有傳說，當米開朗基羅作畫時，教宗儒略二世曾經上去想一窺真面目，結果被掉落的木板打到。這應該只是傳說，但伊莎貝拉‧德斯特曾經上去看過。

一五一二年十月三十一日西斯汀禮拜堂對外公開，頓時使得米開朗基羅的名聲廣播四方，他的風格替代古雕像、古建築甚至古畫作而成為爭相模仿的風格。西斯汀禮拜堂的天花板成為藝術語言的關鍵文字，與拉斐爾的教宗房間成為無與倫比的比較。三十七歲的米開朗基羅繼《大衛像》至西斯汀禮拜堂的《創世記》穹頂畫，這名野心家已成為神話。

一五一二年八月二十九日西班牙軍隊攻陷普拉托（普拉托洗劫），掠奪女人、小女孩甚至小男孩、貴族女性、少女成為囚犯，甚至強暴男性，當不再新鮮則宰殺丟入井裡，當時甚至發現五千五百六十具屍體。曾經有位修道士想去勸導，只因有點肥胖就被切成小塊去熬煮取油，而這些所有作為卻是未來教宗雷歐十世，當時是樞機主教的玖萬尼‧美第奇的作為。之後儒略二世再次征服普拉托，而這次大屠殺的對象全是教徒，這就是教宗之亂（Sacco dei Papalini）。

一五一二年九月十四日，當玖萬尼‧美第奇回歸佛羅倫斯時，下通告禁止任何人提到普拉托洗劫事件，也因此思想家兼政治家的法蘭雀斯寇‧古伊洽爾迪尼（Francesco Guicciardini）在日後的《義大利史》（Storia d'Italia）中竄改事實，讓人覺得玖萬尼對普拉托來說是名保護者而不是劊子手。在此義大利有聲討的聲音，認為這是可恥的非人性犯罪，其中也包括米開朗基羅，雖然他與美第奇成員是一起成長的，有著很特殊的感情，但米開朗基羅內心已經是反美第奇了，只是他

總是迴避，他總是說他從不反對誰或反對事，如同普拉托事件，甚至希望他的家族萬一不行的時候要盡早離開佛羅倫斯，因為他認為生命比財富重要。

其實在普拉托的屠殺之前，馬基維利（Niccolò Machiavelli）以自身經驗決定割地給西班牙軍隊屈服投降，因而未傷一兵一卒，也無市民傷亡，若沒有他的決定，佛羅倫斯應該就會如普拉托一樣被殺戮。相較於普拉托的殺戮，一直以來佛羅倫斯與比薩的長期對抗，一五○九年，比薩投降，領主索德利尼統治下的佛羅倫斯共和國在獲勝後，沒有暴力、歸還了貨物和資金，也釋放了俘虜。比薩人說，我們曾是佛羅倫斯最大的敵人且更殘酷，現在相反的，我們將成為佛羅倫斯最大的朋友和最愛的朋友，領主索德利尼恢復了和平，並重新整頓財政將比薩人送回了家鄉。這些米開朗基羅應該都親眼看到了，也因如此讓他至死都念念不忘恢復共和國。

一五一三年曾是領主索德利尼的秘書尼可洛‧馬基維利因反對美第奇而被捕，當時米開朗基羅為了想讓家族搬家，在西斯汀禮拜堂日以繼夜地工作，他想在萬聖節前完成工程，但長時間仰頭站立，讓他脊背變形、視力減退，有好長一段時間他看文件需將紙張拿高去閱讀，因為他無法低下眼睛，在他寫給玖萬尼‧達‧比斯托亞（Giovanni da Pistoia）的一首圖文並茂的諷刺詩中反映了他創作時的窘境：「在工作酷刑中，我腫著脖子……鬍子指向天，頸子貼後背，顏料淋滿面，斑駁的像路面，腰縮腹底如秤桿，我視茫茫而步蹣跚。」在詩的最後，米開朗基羅強調自己是雕刻家，卻被錯置於畫家的位置上，堅持壁畫工作只是為了維護名譽。而瓦薩里則認為米開朗基羅

不僅要證明自己的創作可以超越前人所有的作品，而且要為當代人立下典範。

一五一三年儒略二世給了米開朗基羅一筆巨大金額二千金幣（約四十萬歐元）之後一個月便去世了。從儒略二世給的第一筆收入，米開朗基羅便開始一筆接一筆地購入不動產，甚至一五一三年為了在羊毛同業工會的事業，借給他兄弟一大筆錢，但他的兄弟與父親對他卻是無止境的索財。

教宗儒略二世墓最初的造型與其說是耶穌風格的墓，更像是皇帝的墓，下方有奴隸撐著，上方有賢者與智者，沒有天使也沒有聖人，只有聖母，整體構想非常明顯源自於異教思想，幾乎是在歌頌一名將軍而不是教宗。一五一三年儒略二世的墓改在聖彼得大教堂唱詩台的牆上，一五一四年米開朗基羅著手雕刻《奴隸》（Prigioni）。

《垂死的奴隸》（圖118）帶有羅馬異教風格，左臂上舉表現出一種神祕的姿勢，好似剛睡醒但整體有種倦怠的性感。手臂的上揚靈感來自於《勞孔群像》（Laocoon cum filiis），很明顯地像女性柔軟的圓潤肌肉，類似《酒神》。米開朗基羅再次放棄了《大衛》那種緊張堅硬的造型而重新輸入柔軟，這件作品已不再是古希臘或古羅馬風格，而是來自於佛羅倫斯與羅馬的在地風格，充滿了文藝復興風格的雕像。其實在同個時期米開朗基羅還有替梅特羅·瓦利（Metello Vari）雕刻了《彌涅耳瓦的耶穌》（圖119）。但很遺憾的此作品在生殖器上已被加工覆蓋住了，整體作品被破壞了。這件作品是在佛羅倫斯完成後，運到羅馬再由他的助手彼得·烏爾比諾（Pietro Urbino）做

最後修飾但修飾得很糟，再由菲德里克・夫里基（Federico Frizzi）搶救完成。

一五一三至一五一六年間除了工作上的問題之外，應是米開朗基羅一生中最平穩順心的時期。一五一五年在佛羅倫斯近郊的瑟提尼亞諾買了農場，原先所有的錢都存在聖瑪利亞醫院銀行，但在羅馬的銀行家法蘭雀・伯爾給里（Francesco Borgherini）的鼓動下，將所有的錢轉移到羅馬，除了錢，米開朗基羅在羅馬什麼都不買，衣服、食物、食材都來自佛羅倫斯，在他的心裡期待著早日結束流浪的生活回到故鄉，在他的內心深處深愛著故鄉佛羅倫斯的一切。

關於米開朗基羅的日常飲食，在米開朗基羅博物館博納羅蒂之家內收藏了一份非常珍貴的一五一八年三月十八日的購物資料。那時期米開基羅在佛羅倫斯從事聖羅倫佐教堂（Basilica di San Lorenzo）正面的建設工程，這個購物單是寫在一封信的背後，可能是給不識字的家中僕人的購物清單，用簡單的圖形讓僕人採購他需要的食物：兩個麵包、一壺葡萄酒、鯡魚、沙拉等，但沒有肉，可能是因為它是在四旬期間（Lent）寫的，整個菜單被認為是現代菜單的始祖。

圖 120 伊莉莎白・貢扎加肖像
（Ritratto di Elisabetta Gonzaga）

圖 119 彌涅耳瓦的耶穌
（Cristo Della Minerva）

圖 118 垂死的奴隸
（Schiavo Morente）

一五一六年開始了一連串的惡夢，那時期米開朗基羅的羅馬住所，是當時從佛羅倫斯來的藝術家的聚集處，如瑟巴斯提亞諾‧德爾‧比歐伯等，他們甚至想方設法反對拉斐爾，因為在七、八年間，拉斐爾在羅馬無可爭議地受到歡迎，而米開朗基羅則漸被邊緣化。然而那時候的烏爾比諾的公爵夫人伊莉莎白‧貢扎加（額頭總是帶著蠍子飾品，參考拉斐爾繪製的肖像（圖120）），她在當時是義大利最被讚許的女人，她曾發誓要讓烏爾比諾成為歐洲最精緻的宮廷。她不僅敬佩米開朗基羅，還介紹了伊莎貝拉‧德斯特以她兒子法蘭雀斯寇‧瑪麗亞‧德拉‧洛倍雷之名見米開朗基羅。

一五一五年教宗雷歐十世委託堂弟玖立歐‧美第奇重整美第奇家族在佛羅倫斯的聲勢。玖立歐委託法蘭雀斯寇‧維拓里（Francesco Vettori）說服馬基維利與美第奇家族合作，他是讓領主索德利尼倒台的最大貢獻者。同時教宗雷歐十世的大嫂阿方西娜‧奧爾西尼（Alfonsina Orsini）執意要她兒子在佛羅倫斯有個頭銜，因此教宗雷歐十世熱烈地為建立家族王朝而著力，導致埋下日後羅馬屠殺的導火線。

破壞佛羅倫斯的政治平衡是始自於雷歐十世的姪兒羅倫佐（Lorenzo di Piero de' Medici），一五一五年五月二十三日成為佛羅倫斯的將軍，這個動作打破了一個不成文的法律：美第奇家族成員絕不擔任要職，特別是軍方要職。這件事讓一些貴族感受到侮辱，之後是由思想家兼政治家的法蘭雀斯寇‧古伊洽爾迪尼圓場，之後雷歐十世更是攻擊法國，為了沒收德拉‧洛倍雷家族在

烏爾比諾的爵位而轉贈給自己的姪兒羅倫佐。而這個時候米開朗基羅趁德拉．洛倍雷家族的失勢，想要毀約不再建造儒略二世墓，但未成功。

一五一六年再次訂契約將四十座雕像減為二十座，在前往卡拉拉前，領主索德利尼介紹米開朗基羅認識卡拉拉的爵士。對於這次的大理石採選，米開朗基羅親自坐鎮，這應是期間他這一生對石材的挑剔最用心與沉重的時期，還有對工作的恐懼最特別的一刻。在那寒冷的地方露宿粗糙的小屋，食物的簡陋，沒人會認為這是一位已經在歐洲非常有名與富有的藝術家會做的事，而且度過了很多年。他對工作的專注也許是另一種自我目標的期許，他不想去認識生命的吸引力甚至拒絕世俗的儀式，一種宇宙男子概念的愛，也許是常人無法理解的。

⊙ 破產痛苦的無底深淵

一五一五年教宗雷歐十世十一月到佛羅倫斯，他的光榮造訪應說是衣錦還鄉，再次讓人們憶起了美第奇家族過去的光榮歷史，特別是在他父親偉大的羅倫佐時期。整個城市為了他的造訪而歡呼，整個城市裝飾了十座凱旋門，商店裡沒有人，鐘聲為榮耀而響彷彿永不停止，喇叭聲、槍聲在塔樓在百花的鐘樓、在任何地方響起，感覺整個城市被煙燻的天翻地覆，每晚由牛拉著的勝利標誌從美第奇花園到大路（Via Larga），高唱教宗的讚美歌……美第奇家族將銀桌布包著的整袋金幣從窗戶拋給市民，當金幣拋光了，銀桌布也一起拋出，

而市民爭相搶奪。一千多個金幣、十二條銀桌布，不包括帽子、頭巾等如此消失。在馬路中間持

續三天無數桶的紅白酒，無數籃的麵包……可以帶走所有東西，只要喜歡。夜晚燈光遊戲，到處

掛滿了燈籠，感覺整個城市似乎在濃煙和大火中燃燒，各種慶祝活動。

雷歐十世發給每個人錢，共七萬金幣，他不吝嗇，尤其是用別人的錢。這樣的輝煌感覺讓佛

羅倫斯欣喜若狂。他還大赦判刑者，大家讚美教宗雷歐十世的聖潔，因為他的善良與公義，佛羅

倫斯開始專心品嘗美第奇至高無上的甜蜜。

如果說美第奇家族在十五世紀有了布魯內雷斯基（建造聖母百花大教堂圓頂的文藝復興建築

之父），那在十六世紀美第奇家族是不惜一切代價要有米開朗基羅，但日後玖利歐（日後的教宗

克勉七世）給米開朗基羅的信中，讓他知道美第奇對家族所做的一切，也無法容

忍他的口是心非，過去是密友，但現在必須要有距離，因為過去的關係已經結束。這一封讓米開

朗基羅充滿恐懼與壓力的信，跟美第奇家族的關係由縫合而再次白熱化。

雷歐十世他考慮去美化他們家族的教堂聖羅倫佐教堂，原先打算由拉斐爾、巴丘·單紐羅

（Baccio d'Agnolo）、巴丘·比久歐（Nanni di Baccio Bigio）甚至桑索維諾（Jacopo d'Antonio

Sansovino）與米開朗基羅一起合力來完成，但米開朗基羅排除萬難獨攬工程。一五一八年簽約四

萬金幣（約八百萬歐元）預計八年完成，條件是大理石採自皮耶特拉桑塔（Pietrasanta），當卡拉

拉得知消息，米開朗基羅之前預訂的大理石被卡在阿維查（Avenza）海岸，儘管那些是為了儒略

二世墓所使用的石材。卡拉拉抵制搬運的原因是因為他們認為：教宗規定聖羅倫佐教堂與日後聖彼得教堂的建設工程的大理石，從此不會再出自卡拉拉，從此不會再有收入。

在給聖羅倫佐教堂的建材中最有價值的，也是最困難的是第一批柱子用的石材高六公尺；在過去古羅馬時代最高級的羅馬建築，柱子都是一整塊大石頭雕刻的，米開朗基羅也想要這樣做，他想讓教堂的正面成為義大利建築中最輝煌的代表。但六公尺的大理石搬運不是如此容易，這是繼他西斯汀禮拜堂的事業之後，又一項新的技術挑戰。然而石材在出發後第二天卻滑落到山谷碎成千片，造成米開朗基羅的破產。他生病了，因為過勞也因為沮喪，他的好友帶他到比薩的家中靜養。關於這件事，他的兄弟也寫信給他，告訴他生命比事業重要。

隨後米開朗基羅再次嘗試，而雷歐十世其實也想看到能光耀與歌頌家族的作品，還有可能也想起過去小時候一起生活的時光（他們兩人同齡）。他答應米開朗基羅可以從卡拉拉買二、三根柱子，這對米開朗基羅來說是非常振奮人心的事。但一五一九年四月十六日再次失敗，石頭從山上滑落下來，繩子在他眼前斷裂，壓死了工人，石頭破成千片。日後這個情景總是出現在他的夢中好幾個月，之後幾個月運到佛羅倫斯的大理石顏色太深不適用，只好轉賣給其他藝術家，其中之一就是桑索維諾，但桑索維諾是因為工作被排除在外而展開的復仇行為，他散播不實謠言給德拉・洛倍雷家族與梅特羅・瓦利，讓米開朗基羅陷於困難中。一五二〇年教宗雷歐十世決定解除與米開朗基羅的聖羅倫佐教堂正面建設合約。

在那個時期，雷歐十世的政治處境非常困難，像是與法蘭雀斯寇·瑪麗亞·德拉·洛倍雷的戰爭（對方有米蘭與曼托瓦的協助）。在這之前，教宗的姪兒羅倫佐一五一六年被任命為烏爾比諾公爵，但卻是個膽小沒有擔當的年輕公爵，一五一七年在戰場上受了小傷後就不敢再上戰場。同年在羅馬也有謀反事件，一群地方貴族加上教廷人士聯手想要毒死雷歐十世，但沒有成功。原本他應該可以藉此反攻烏爾比諾，但他的處境很弱，且為了重回烏爾比諾需付出巨大的代價。法蘭雀斯寇·瑪麗亞·德拉·洛倍雷暫時回到曼托瓦，烏爾比諾的戰役花費了教宗八十萬金幣（約一億六千萬歐元），不但摧毀了教廷經濟，且不值得讓美第奇家族再持有公爵頭銜，恰好一五一九年五月四日羅倫佐因瘰疾死亡，且戰爭也在一五二一年教宗去世後結束。

一五二○年雷歐十世想給死去的弟弟玖立安諾·內穆爾公爵（Giuliano de' Medici，duca di Nemours）與姪兒羅倫佐一個安葬的地方，還有自己的父親偉大的羅倫佐與叔父玖立安諾也未有完美的安葬地，雖然早在一個世紀前在地下室就已安葬了許多家族成員，但並非如此莊嚴與值得歌頌，因此取消米開朗基羅的教堂正面的建設，而改建造一個可以歌頌先人的墓室，也就是日後的新聖器室（Sagrestia Nuova）。那個時期米開朗基羅也完成了梅特羅·瓦利期待了十年的作品《彌涅耳瓦的耶穌》。

一五二一年米開朗基羅的父親與他鬧翻，移居佛羅倫斯近郊的瑟提尼亞諾，並告知世人被自己兒子趕出家門。對一個全心全意為家族耗盡心力的米開朗基羅來說，最後謙卑與慷慨永遠不再

出現在他的生命裡，除了對上帝的奉獻。一五二○年拉斐爾的去世也是對米開朗基羅的一種騷擾，拉斐爾未完成的教宗寓所，若米開朗基羅回羅馬一定由他接手，但他沒有意願離開佛羅倫斯。

一五二一年十二月雷歐十世去世，新教宗哈德良六世（Hadrianus PP. VI）是個對藝術無感之人，這個時期米開朗基羅繼續在佛羅倫斯完成《奴隸》與《天才勝利者》（Genio della Vittoria）（圖121）。《奴隸》的作品是用來當柱子用的，引用古羅馬風格如同皇帝的戰利品一樣的效果，由俘虜頂著，是在歌頌偉大的勝利，之後這些作品全被放置在羅馬家中。這幾座在佛羅倫斯雕刻的作品，與之前在羅馬完成的《垂死的奴隸》與《叛逆的奴隸》相比，身體較年長，較痛苦的表現比如《鬍子奴隸》（圖122），表現出一名勇敢戰士背負著不堪負荷的生命苦難，而在作品裡有所謂的未完成技巧是他的創新。

米開朗基羅的雕刻技巧與其他雕刻家不同，他是由一個面開始。其他的部分有可能都還在石頭裡，比如在《鬍子奴隸》這作品就非常清楚，他的左手與身體幾乎已經完成，但頭與背還有右手臂卻仍在石頭中才剛剛要出現。這種技巧對其他雕刻家來說是最擔憂的，因為很可能到最後發現空間不夠、石頭不夠，但對米開朗基羅來說，這種問題絕不會發生，因為他有很高超的天分，當整個作品仍鎖在石頭中便能預測空間，預測出整個作品應在那個石塊的哪個部分。然而在舊宮的《天才勝利者》描述的是一個年輕人騎在一個老人上面，一個剛成年的年輕人有點類似《大衛》，臉部沒有滿足的痕跡，但有因擊敗一名敵人解除了危機的微微驕傲。

在佛羅倫斯的期間對米開朗基羅來說應是追隨詩人路易吉・普爾曲的英雄詩篇《摩根特》，每當他一有關於普爾曲詩篇發表訊息，就會欣喜若狂飛奔前往，就好像回到了年少時期。

一五二三年教宗哈德良六世去世，美第奇的玖立歐，雷歐十世的堂弟繼位教成為克勉七世，他與雷歐十世不同，非常清醒，不像雷歐十世，將梵蒂岡充滿小丑般裝飾，且掏空教廷金庫，並留下鉅額債務。克勉七世外貌俊美，不同於美第奇成員，有氣質且高貴，有希臘雕像般標準身材且是位音樂鑑賞家，但在羅馬之劫（Sacco di Roma）時期竟然肆無忌憚地與男性性愛。

克勉七世不是名政治家，且太貪婪於私人細節，個性非常優柔寡斷且不斷憂慮。比如在決定新聖器室的墓是放中間或是兩側牆時就猶豫不決，這種個性又遇到兩位非常強而有力國王——神聖羅馬帝國查理五世（Karl V）與法王法蘭雀斯寇一世。這個時期教宗儒略二世家族繼承人總是威脅米開朗基羅，而聖母百花大教堂的牧師總是協助米開朗基羅對抗德拉・洛倍雷家族，讓米開朗基羅可擺脫威脅。

一五二三年米開朗基羅起草假文件向德拉・洛倍雷家族索賠，而不是承認自己的債務，但假文件馬上被四聖教堂樞機主教所保存的儒略二世的證據所揭發，當然對於此事法蘭雀斯寇・瑪麗

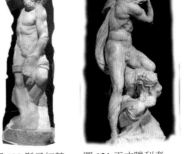

圖122 鬍子奴隸
（Schiavo barbuto）

圖121 天才勝利者
（Genio della Vittoria）

亞・德拉・洛倍雷對米開朗基羅非常反感，從此儒略二世墓的建造，交錯在義大利政治平衡的危機裡。

而在那個時候的佛羅倫斯，在佛羅倫斯共和國復興的支持勢力中，有一名安東鈕・布魯丘迪（Antonio Brucioli）將聖經翻譯成義大利文，但在一五二二年謀反失敗後被稱為異端。

這個時期米開朗基羅正在建造新聖器室。羅倫佐・烏爾比諾公爵是個眾所皆知的懦弱軍人，屈服於強勢且野心勃勃的母親壓力下只好從軍。在這裡米開朗基羅將他表現成年輕的凱撒，無與倫比的健美身體與貌美的貴族（圖123），是在暗喻這個年輕人膚淺又含糊，從未有過想成為軍人的想法；

而玖立安諾外型像個指揮官，感覺剛從戰場回來，剛下馬頭髮很亂，一臉英雄氣慨的表情（圖124），但其實他是個體弱多病，非常瘦弱的體格。在他們的腳下有象徵白天（Giorno）、夜晚（Notte）、晨輝（Aurora）與夕陽（Crepuscolo）的雕像，一切都在暗喻：一個從未出現在阿諾河畔的皇室。

因此當有人批評兩位公爵雕像與本人不相似時，米開朗基羅總是回答：「千年之後誰還記得兩位公爵長什麼樣子。」

教宗克勉七世每當談起米開朗基羅的工作便非常幸福，如同小孩一

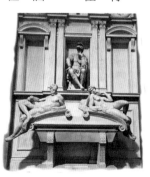

圖124 內穆爾公爵玖立安諾・美第奇肖像（Ritratto di Giuliano de' Medici duca di Nemours）

圖123 烏爾比諾公爵羅倫佐・美第奇肖像（Ritratto di Lorenzo de' Medici duca di Urbino）

般，愛好藝術的心理赤裸裸地表現在他的行為中。

那個時期教宗的軍隊由威尼斯軍隊、瑞士傭兵與法軍聯合，對抗米蘭與皇帝軍隊，在春天整個局勢對教宗軍隊較有利，但因薪水不支付與造反意圖，教宗軍隊逐漸失利，瑞士傭兵因為欠工資，還有馬丁路德的仇恨思想的影響，在首領的帶領下，開始對抗義大利，但首領在一次興奮的演說中，因心臟病發作去世了，他的去世成為一種對抗瑞士傭兵神聖的憤怒，但更可怕的是帶來羅馬的大災難。

一五二七年五月六日神聖羅馬帝國查理五世軍隊入侵羅馬，當信仰不再，士兵便開始強暴修女、凌辱神職者，接著大掠奪與大屠殺，克勉七世被囚禁在聖天使堡（Castel Sant'Angelo）。

一五二七年四月二六日威尼斯軍隊進入佛羅倫斯展開一場沒有流血的危機處理，而五月十六日佛羅倫斯得知羅馬掠奪，開始了反美第奇的共和國反亂，所有美第奇工程全部被停工，甚至粉碎。

另一群有學識的組織則是聚集在魯雀萊宮殿（Palazzo Rucellai）企畫一場共和國改革。新的政府成立，尼克咯・卡珀尼（Niccolò Capponi）成為領主，他保障美第奇家族成員的安全，沒多久換成激進派的法蘭雀斯寇・卡爾杜奇（Francesco Carducci）掌權，受到馬基維利思想影響，他組織了民兵，每個區域設有民兵，如此貴族、富人、窮人大家團結一心，整個佛羅倫斯燃起了愛國的熱忱。而防衛城牆的興建，讓米開朗基羅全心投入，他完全背離了那個曾經養育過他的美第奇家族。米開朗基羅城牆建造的特點在於聖米尼亞托（San Miniato）部分的強化，他對於這項工

程非常的謙卑，與過去他對藝術的工作態度絕然不同，他參考了費拉拉，接受了得斯特公爵的建議（曾是歐洲武裝城市最好的城市之一）。

當年佛羅倫斯也出現了鼠疫，但他留在佛羅倫斯沒有隨家人前往瑟提尼亞諾，但一五二八年他摯愛的兄弟因黑死病去世，留下兩個小孩法蘭雀斯卡與雷歐納爾多（Leonardo Buonarroti），由米開朗基羅一手扶養成人。之後米開朗基羅成為義勇軍的一員，同時也被任命為總督與城牆強化工程的總監，然而民兵主帥馬拉特斯達（Malatesta）竟然私下與克勉七世達成協議交出佛羅倫斯，因此處處為難米開朗基羅的工程措施與反對整個政治決策，因而產生激進派與談和派兩個勢力，而這兩個派系幾乎引發內戰。

一五二九年局勢已經非常不利於共和國，米開朗基羅決定逃離佛羅倫斯，九月二十一日與同伴從普拉多門逃出往北走，帶走一萬二千金幣也是他一生的積蓄，而這個出逃的選擇完全切斷他與美第奇家族之間的關係。他們的計畫是前往威尼斯，再往法國投靠法王法蘭雀斯寇一世。

在一五二七年剛剛共和國反亂時，米開朗基羅曾送給王法蘭雀斯寇一世一件大力士（Ercole）的作品（偉大的羅倫佐去世後雕刻的），很長的一段時間放在斯特羅齊家庭園（Giardino Degli Strozzi），但在路易十四（Louis XIV）時毀壞了。在威尼斯米開朗基羅曾寫信給巴提斯達‧德拉‧帕拉（Giovanni Battista Della Palla）想與他會合一起前往法國。這是一項很重要的決定，但後來他否認從佛羅倫斯逃離是一件深思熟慮的行動，而不是突然恐慌攻擊的結果。在威尼斯與安東尼

奧·布魯丘迪（於一五二二年離開佛羅倫斯）見面，當時他已快完成聖經的義大利文翻譯，米開朗基羅應該有看到這本翻譯，而影響到他的人生與他的藝術改革與新教思想。

然而在佛羅倫斯的巴提斯達·德拉·帕拉的一封信，成為阻礙米開朗基羅前往法國的原因，信中邀請他重新回到佛羅倫斯，一起光復佛羅倫斯政權，米開朗基羅甚至願意對於他的出逃賠償巨額罰金，他思念故鄉，因而再次理智被激情淹沒，但等待他的是夢想的破滅。

一五三〇年神聖羅馬帝國皇帝查理五世與教宗達成協議，教宗為神聖羅馬帝國皇帝查理五世加冕，而查理五世則幫助美第奇奪回佛羅倫斯政權，歸還佛羅倫斯。同年八月，共和國已完全沒有希望了，巴丘·瓦羅利（Baccio Valori）訂製《大衛－阿波羅像》（圖125）送給亞歷山多羅·美第奇（Alessandro de' Medici）。米開朗基羅有很長一段時間，很荒謬地被認為是美第奇敵人的象徵，甚至認為他想將美第奇宮殿夷為平地。很多人想殺害米開朗基羅，其中一位是巴丘·瓦羅利的助手亞歷山荳羅·寇悉尼（Alessandro Corsini），他吹噓米開朗基羅曾解剖屍體，而屍體是寇悉尼家族想報復。

雖然有很多人想殺害米開朗基羅，但同時他也有很多貴人，聖羅倫佐教堂的主事菲玖萬尼（Figiovanni）是美第奇家族忠誠的支持者，對美第奇的忠誠甚至可以犧牲自己，但他也珍惜米開朗基羅的才能與天賦，對米開朗基羅的愛護從未消失。他將米開朗基羅藏匿在新聖器室的地下室，都

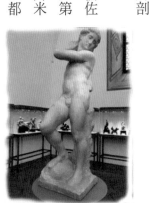

圖 125 大衛 - 阿波羅像
（David-Apollo）

沒人發現，甚至教宗克勉七世親自去尋找也沒發覺。

克勉七世知道不能將自家王朝的未來夷為平地，於是答應原諒米開朗基羅，只要米開朗基羅願意繼續光耀美第奇家族。於是主事菲玖萬尼安慰鼓勵米開朗基羅，同時也協助他重新開工。為了生存，米開朗基羅把對美第奇的仇恨化為奉獻，很多次他自己調戲美第奇，聲稱若他沒有從擔憂中淨空自己的想法，藝術家就不能好好工作，甚至全世界了解恐懼比幸福自由更具有創造力，且再次理解雕刻家工作，是比欲望更因為十足的害怕而工作。

新聖器室兩座墓都完全缺乏對基督教傳統及其象徵意義的明確表現，原本在四座時間雕像下方應該還有河流的雕像，象徵死亡，象徵滾滾不斷的時間的流逝，暗喻時間帶走一切，帶走富有如美第奇家族的成員，富有如此也無法倖免死亡，這個概念與義大利人文思想與宗教，可以追溯到自然哲學而不是天主教學說。

在米開朗基羅的創世紀草圖（現存英國大英博物館）邊緣處曾註釋著暗喻死亡固定了時間。這個新聖器室在告訴我們，死亡固定了人的時間，唯一留下的只有名聲與榮耀，但這卻要等很久直到他的肉體腐朽，就如

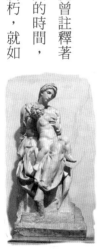

圖 128 聖母子像

圖 127 夜晚（Notte）

圖 126 無頭的盔甲雕像（trofeo）

同在新聖器室的入口處擺放的兩個無頭的盔甲雕像（圖126），頸口處毛蟲探出頭，它應該就是暗喻肉體的腐朽吧。

在這裡所有的雕像都是躺著或坐著，都是有型的物質，具有具體與強大的外觀，雕像的空間自由度被非常強大的物體所強調，製造出一種自由的效果，從未有過雕刻家嘗試過。在這個空間裡米開朗基羅在一種絕望的條件下工作，每個雕像有他強烈的生命力，往後好幾年總是不斷地重複一種思想：因擔憂而淨空內心才能創作且完美的創作。

但這個時期似乎是相反的，只有心理的壓抑與肉體的辛勞，才能產生需要的動力去打開創作的源頭。也因此在這些作品中壓抑的臉部表情，憂愁敗退與悲傷，完全缺少了凱旋的修辭。儘管克勉七世想要有值得歌頌未來的象徵，但勝利凱旋的修辭，此時無法從受人性煎熬的米開朗基羅的心中出現。解決絕望的唯一方法就是遺忘。

這些作品從時間推算應該是在一五三〇年之後的作品，因此這些作品似乎在反應他自己的人生，唯一《夜晚》（圖127）的臉是比較和平的，好比唯一能安慰，讓人從自身的夢中逃脫現實，關於這個作品年輕詩人玖萬尼・史托齊寫了首詩：「嫵媚沉睡的夜，由天使雕琢白石而生；她睡著，故而她生存著。若不信，喚醒她，她將與你對話。」但米開朗基羅的回應是：「親愛的，我睏了，不看、不聽，但請不要叫醒我，小聲說話。」

而《聖母子像》（圖128）是被悲傷與絕望吞噬，聖母的臉無任何希望可言，只有一種預知的痛苦，當傷害與羞辱持續頑固存在時，

一種沒有出口的痛苦，在這裡聖母心中的這種表現，達到米開朗基羅的古典主義風格的最高境界，同時也反應他自身的痛苦：敗北沒有救贖可能的奴隸未來。再加上他與亞歷山多羅‧美第奇不合，因此對他來說，佛羅倫斯是個無法喘息的地方，然而這項工程對美第奇家族來說變成非常瘋狂的關注。

然而那個時期米開朗基羅的健康狀況卻非常糟糕，不吃不喝、自我毀滅的憤怒，幾乎將他帶往死亡，加上儒略二世的墓的糾紛更加重他的健康狀況，當時人們擔心他活不久，在一五三二年克勉七世的竭力撫慰與協調，甚至下令禁止他創作其他額外的工作，那幾年的米開朗基羅是一名絕望且沮喪的老人，對他來說美第奇的墓的工程是一項強迫勞動，而儒略二世的墓則應是他的成功代表作，但卻捲入夢魘，一個出不來的夢魘。

◎ 逃離故鄉，精神的救贖與擁抱羅馬

在短暫的羅馬之旅他認識了美少年托馬佐‧卡瓦列里（Tommaso dei Cavalieri）一名羅馬貴族，外表俊美，人品高尚。米開朗基羅被他的外觀吸引，在他身上找到了男性的理想美，為他寫下許多熱烈的情詩，日後與米開朗基羅之間有著柏拉圖式愛情。但對於深受薩佛納羅拉的禁欲主義和新柏拉圖主義甚深影響的米開朗基羅來說，傳記作者康迪維曾說：「時常聽見米開朗基羅提起愛情，在場的人都說他的言論全然是柏拉圖式的，在他口中只聽到最可敬的語言，可以抑滅青年人

的強烈欲火的語言」。

托馬佐的出現，讓米開朗基羅決定放棄佛羅倫斯前往羅馬，離開這個沒有幸福可言的美第奇家族統治的城市，再說當時的羅馬已經非常不同以往。一五二七年羅馬之劫後，羅馬城市到處是廢墟，但羅馬人有將城市重建為歐洲政治中心的決心，欲將羅馬建造得比之前更美，整個城市充滿了再生的活力，許多逃跑的藝術家如巴爾達薩雷‧佩魯吉在羅馬被圍攻時只穿著內褲匆匆逃離羅馬前往西耶納，他也充滿信心的回到羅馬，著手修建被破壞的競技場等。當時羅馬是個充滿機會，且是米開朗基羅一直到最後都沒有放棄的城市。

米開朗基羅得到教宗克勉七世的允許回到羅馬，原因除了建造教宗儒略二世的墓之外，他也希望米開朗基羅能在羅馬這個耶穌中心的城市，興建可以歌頌他自己教宗生涯的不朽之作。

一五三二年在克勉七世的撮合下，儒略二世的墓改在聖彼得鎖鏈教堂，因為那裡是儒略二世在成為教宗前被任命的地方。克勉七世也給了米開朗基羅一個住家，位於馬雀羅‧得‧寇爾比廣場（Piazza Macel de' Corvi）。一五三三年教宗克勉七世伴隨凱薩琳‧美第奇遠嫁法國，也委託米開朗基羅完成西斯汀禮拜堂主祭壇的兩面牆，繪製《耶穌的復活》（Risen Christ Drawing）。

其實米開朗基羅離開佛羅倫斯還有另一個原因就是與亞歷山多羅‧美第奇不合，他壓抑米開朗基羅到無法呼吸，但很諷刺的是沒多久，亞歷山多羅‧美第奇被他堂兄弟割喉暗殺之後，屍體未經處理，草草被丟入傳說中的父親，軟弱的羅倫佐的石棺內安葬在新聖器室，日後屍水？血水？

損害了雕像與石棺，於二〇二〇年修復時，學者們用細菌吞噬汙跡法修復雕像與石棺。

⊙ 最高榮譽的誕生——《最後審判》

一五三四年教宗克勉七世去世，由亞歷山大·法爾內塞（Alessandro Farnese）繼任為保祿三世（Paulus PP. III），一位野心家，一心想為自身家系創造一個王國。他有一兒一女與許多孫子，他非常重視米開朗基羅，給他的報酬無人可及，關於儒略二世的墓，新教宗勒令米開朗基羅可以停止建造，因為新教宗不願讓米開朗基羅浪費時間給前教宗。他說：「我苦苦等待了三十年，現在終於當上教宗，而有人要搶走我這個權利，合約在哪裡，讓我撕掉它。」在很短的時間裡，米開朗基羅成為跟新教宗很親密的人。

保祿三世保護且重視米開朗基羅，封他為「梵蒂岡最高的建築師、畫家與雕刻家」是為了表現他教宗的德行，這也幫助米開朗基羅的地位提升。他的姪女法蘭雀斯卡（Francesca）嫁給了佛羅倫斯貴族米可耶雷·古洽第尼（Michele Guicciardini），同時也生了兒子，從此讓他們家系名望上升，讓米開朗基羅能稍微鬆口氣。

一五三五年米開朗基羅開始繪製《最後審判》，在這個巨大的牆上作畫，對他來說又是一次技術上的挑戰。比較珍貴的顏色從費拉拉購入，因為那裡有猶太人從東方帶來波斯的粉碎青金石，米開朗基羅用它來表現山丘上的天空，這次它不再有合作成員，只有一個助手烏爾比諾（Urbino

Francesco da Castelduranrte）代替過去的助手安東尼奧・米尼（Antonio Mini）。

米開朗基羅一定有看過佛羅倫斯洗禮堂的天花板與比薩奇蹟廣場的墓園（Camposanto monumentale），二者都是具有挑戰性的情感表現。在這裡米開朗基羅鍾情於男性身軀，他繪製的惡魔是較人性化的惡魔，那個時代消失在西方美術史上的惡魔。他表現的惡魔似乎是墮落的人類與天使，他們的爪子、羽毛與顏色是從鳥類偷來的，而惡魔的表現，可被認為是這個作品中最高的表現之一，他捕捉了人類靈魂中無法言語但最糟糕的感覺，而米開朗基羅所繪的惡魔，是至今為止，西方繪畫史上出現最多的人類惡魔，也許米開朗基羅當時只考慮人類靈魂最黑暗的部分。

而且聖人賢者沒有光環，天使沒有翅膀，只有巨大與絕望的人性面對審判的悲劇與壓力。畫中人體的美是由這些對話支撐，是上帝偉大的成果，不能讚美上帝卻沒有展現祂，蓋上衣服就好比想誇示山羊皮，暗喻傲慢與優越性。裸體對他來說是最能歌頌上帝的偉大表現，也表現出耶穌的偉大與寬容的同時也表現了他的可畏。他用非常簡約的線條與色彩表現，暗喻面對神的最後審判，一切將無所掩蓋。

這樣巨大的作品由一個人完成，最能融入米開朗基羅的思想，以及他對型態的渴望與想像。這幅壁畫是米開朗基羅自己完成的最大壁畫，但那巨大的牆壁也無法容納米開朗基羅的思想與他對型態的渴望，以及將同樣美妙的結構變成無限姿勢的想像力，他就是人體，人類的身體。

一五四一年神聖羅馬帝國的查理五世率領的十字軍慘敗，儘管如此也不影響全義大利對《最

後審判》的喝采，但歌頌的同時也馬上有了指責，對淫穢的批判也立即開始，其中最激烈的是切塞納（Biagio da Cesena）。他說：「在如此莊嚴的殿堂，表現那麼多裸體實在不敬，倒像是放在旅社與公共浴室裡的裝飾畫。」但這些批評連在教廷內都被嘲笑，那時甚至樞機主教們會花很多錢就為了一幅複製圖，因為那時的米開朗基羅的藝術已不再出售。

在過去名師畫作完成時，會有助手或是畫家本人去複製圖形，但這件作品完成時米開朗基羅已經六十歲了，既沒有助手也沒有合作者可以去複製，只有富有的王子們有能力去複製極少數的作品。

關於切塞納的批評，根據瓦薩里的書中記載，米開朗基羅因不滿切塞納的言語，而將他畫成陰間判官米諾斯，讓他永遠在地獄與鬼怪為伍。事後切塞納向教宗控訴，教宗開玩笑說：「如果米開朗基羅把你畫在煉獄中我還能救你，但在地獄裡我就無能為力了，下地獄就永無出頭之日。」

米開朗基羅向來視人體是創世主的神聖傑作，對於作品引發的爭議十分不解，他苦悶的說：「什麼樣的判斷可以如此野蠻地否定造物者的傑作，認為鞋子比人的腳高貴；衣服比人皮高貴？」

在這個作品米開朗基羅向人們展現了神的莊嚴偉大，審判的嚴格無情，不同眾生的心性狀態和反應：有企盼、感恩、有疑懼、茫然、更有驚恐悔恨與痛苦絕望，以至於教宗保祿三世看到這幅畫時，忍不住當場跪下，祈求上帝在審判之日能對他寬容。瓦薩里認為《最後審判》不僅超越了過去所有藝術家，甚至超越米開朗基羅自己無上榮耀的《創世紀》，它是壯麗繪

畫中最偉大的典範，他直接受到神的啟發，使人們能夠透過一個崇高藝術家的智慧，窺見人類命運的盡頭。

在繪製《最後審判》時，六十四歲的米開朗基羅曾經從鷹架摔落下來而跌斷了一條腿，在佛羅倫斯的醫生友人耐心為他治療後才好轉。

◉ 紅粉知己對思想及創作的啟發

在米開朗基羅的八十九年的歲月裡，有個女人對他的影響甚深，她就是維托利亞‧寇隆娜，一四九○年出生於瑪利諾（Marino），一座鄰近羅馬的城市。家族與神聖羅馬帝國皇帝查理五世非常親密，也是反對教宗克勉七世的成員之一，他們的信念就是要將教宗交給查理五世，而城市交給神聖羅馬帝國的傭兵。

一五○九年維托利亞‧寇隆娜嫁給貴族，丈夫去世後她從事於詩篇創作。維托利亞‧寇隆娜的思想是宗教改革與天主教徒的精神生活，非常接近新教路德派思想。她與米開朗基羅的友誼起自於一五三一年，到了一五三八年已有非常深厚的友誼，在他們的對話中主要是人文思想、藝術與文學，這些對話由一位葡萄牙畫家紀錄下來，事後曾發表，日後維多利亞的詩篇方向轉為以上帝為主，不再寫其他主題。

而瓦德斯（Valdes）這名西班牙出身的高貴、英俊、文雅的知識分子，曾跟隨查理五世踏上

義大利，在一五三六至一五四〇年間，他在拿坡里傳播的思想特別觸動維多利亞，他以一種新的方式做到了熱情討論救恩與信仰主題，將他的門徒在講壇上傳播的講道，與梅傑利納的美麗宮殿中的討論交織在一起。拿坡里人對他的想法，以令人印象深刻的熱情回應，那些聽眾與追隨者的聚會成為傳奇，其中一次會議收到的捐款就高達五千金幣，超越佛羅倫斯的薩沃納羅拉喧囂布道的成果，從此維多利亞與他相伴至生命最後。

他與其他人組織了思想群體「聖靈會」（Spirituali），其中有最強烈且原始想法的瓦德斯，他認為上帝賜予人類的神聖恩典的主題，不是因為他們的功績，而是因為耶穌犧牲的真誠信仰。耶穌誕生成人來拯救人類，使人類得到救贖，救贖只有可能透過信仰而不是使用物品。甚至主張煉獄的不存在，之後他們完成一本書《維泰博教會》（Ecclesia Viterbiensis），其實他們的神學教義的基礎幾乎與路德派的思想相重疊，主張只有通過信仰才能獲得救贖，而不是通過物質的想法，甚至質疑教宗對會議的絕對權威，以及對福音中沒有任何記載的規則和戒律的尊重，例如牧師的獨身，或是星期五禁止吃肉，所有與羅馬教廷賴以生存的教規和紀律相背離的問題，這些足夠讓激進主義者指責他們是異端。

也因此他們被宗教裁判所開始迫害且追捕，於一五四六年在特倫托（Trento）被判刑，但隔年也在特倫托大公會議（Concilium Tridentinum）時提出與路德派和解的假設，然而這個思想群體在特倫托大公會議時期，有些人喪命有些人入獄，而米開朗基羅卻是嘗到孤獨，一直到生命結束，

而維多利亞在未接受調查前就離世，很幸運的未受侮辱。

維多利亞在一五四三年曾在威尼斯訂製鏡片，威尼斯早在二個世紀前，就是製造眼鏡最先進的地方，威尼斯金匠與工匠的高雅品味，已經使它們成為不可或缺的皇家配飾。維多利亞帶給米開朗基羅靈感與靈活信仰，而米開朗基羅將它們表現在他的作品中，不管是畫作或是雕刻，表現出耶穌犧牲的偉大與新信仰的純潔。

米開朗基羅對所謂異端思想的熱愛有多深我們只能想像，但他認為罪人更值得神聖恩典，就像很多在維多利亞給他的書信中寫到：若他不懂壞，不能體會好，人類的不完美，加上他們的信仰，沒有阻礙，反而有利於救贖。這種如此仁慈但又如此尊重每個人的價值，讓米開朗基羅產生非常強烈的迷戀，造就他的奉獻精神如此神祕，同時對於所有人類如此尊重，產生非常強烈的魅力，讓大家瘋狂的研究與描述。

◉ 教宗儒略二世最終安息地

一五三三年米開朗基羅開始了聖彼得鎖鏈堂的儒略二世墓工程，下方原先有兩座奴隸雕像，上方一座賢者、一座先知與聖母母子雕像。原本一五三七年應該可以完成工程，然而教宗保祿三世有了米開朗基羅的《最後審判》之後，也想擴建一座由安東尼奧・達・桑加羅所建，可以紀念自己的新禮拜堂，位於西斯汀禮拜堂不遠處，取名為保祿小堂（Cappella Paolina），過去曾經在

祕密會議期間的重要場所，選舉新教宗時都在那裡。

因此教宗保祿三世希望米開朗基羅替他修飾保祿小堂，不僅希望米開朗基羅繪製濕壁畫，甚至想徵用那些為德拉·洛倍雷家族所雕刻的雕像。結果儒略二世墓上方三座雕像最後由拉法爾·達·蒙特魯波（Raffaello da Montelupo）完成，而米開朗基羅完成教宗儒略二世與下方三座雕像，那個時候的米開朗基羅已經遠離了務實精神主義，那個一直以來指引他的思想。將《摩西》引進下方的中央，兩座《奴隸》雕像就沒有理由再放在兩側了。若以經濟利益問題為考量就該如此完成，但他那些得自北歐的異端思想令他不安，當然那些源自於他周圍朋友的影響甚深，維多利亞還有艾蕾諾拉·貢扎加（Eleonora Gonzaga）（法蘭雀斯寇·瑪麗亞·德拉·洛倍雷之妻）讓他認為作品應該表達人們深度奉獻的形象。米開朗基羅晚年很多的作品，思想受到維多利亞的影響甚多，因此米開朗基羅放棄了經濟利益問題，他決定展現的作品可說是在表現他的「非常特別」與「極端痛苦」的信仰的果實。

一五四二年米開朗基羅開始進行兩座新雕像《拉結》（Rachele，代表冥想的生活 Vita contemplativa）（圖129）與《莉亞》（Lia，代表行動的生活 Vita attiva）（圖130）思想源自於維泰博的圖示：由耶穌的恩惠合成的宇宙神學。摩西在傳統上是歸類與耶穌一起，暗喻著在舊約裡是先驅，在耶穌犧牲之前由他帶來救贖的法律，而兩名寓言人物，則代表由耶穌與他自己的犧牲所引導出的救贖之路。

《拉結》是信仰激情的最純潔寓言人物，就像火焰燃燒著身體，眼睛朝上空，尋找自身的救贖，在米開朗基羅的眼睛裡，一般的信仰的象徵太多的迷信，他純真的信仰不需要象徵，只需要真誠的熱情。

《莉亞》象徵著慈愛，在中世紀傳統裡頭髮如同火焰燃燒，象徵慈愛的好思想，這個概念仍然與維多利亞他們的隱喻相連接，《莉亞》的雕像頭上有個桂冠象徵慈愛，因為它的常年綠色與無止境的迴旋。

而教宗儒略二世的雕像是躺著的（圖131），米開朗基羅想表現的是儒略二世在整個義大利裡，大家記得的是一個拿劍的，比皇帝還驕傲且舉世聞名的教宗，但現在是一個人，當在審問他有多少永恆時的一個敗北且充滿疑問的人，能安慰這個疑問的只有十字架。

一五四一至一五四五年《拉結》、《莉亞》與《教宗》（圖131）的作品是米開朗基羅的新造型，這種風格應該在他的雕刻生涯中占有很重要的地位，雕像變得像是有厚度的柔軟大理石，非常接近蠟，成功地渲染效果與無與倫比的對立造型，衣服的皺摺很神奇地反應出體型，已經不再是膨脹的肌肉如同新聖器室的雕像。這裡肌肉的表現只是一種感覺，米開朗基羅那幾年雕刻出來的聖經人物的頭巾、外衣總是非常簡單，沒有任何特別風格，也沒有所謂古老或是現代，有的就是純粹簡單的造型，如此可以好好專注於身體主題上。

《莉亞》髮型很複雜，是強調若想要創造好事、善行，在這個世界上需要她豐富的思想與力

量。《教宗》這個雕像的最高點應該是手，教宗的手的功能通常就是用來祈福，但這裡是投降的手，意識著自身的無用與虛榮，因為永恆的命運不會由此決定。暗喻著人類徒勞地試圖抓住一種不屬於自己的物質之後被拋棄，訴說人類苦難的手，它們是死者的人性凝結的地方，它與神的偉大有著無限的距離。在這裡，連教宗臉上的表情都寫滿了他雙手的感傷。那個時期的米開朗基羅寧可作品沒有完成也不假他人之手，免得改變作品的靈魂，比如墳墓上方由拉法爾·達蒙特魯波（Raffaello da Montelupo）使用銼刀，寬銼刀完成的三件作品，米開朗基羅從不用在雕塑上，只有用在磨光滑時，因為銼刀會給作品帶來僵硬的感覺。因此女先知與賢者衣服的皺摺表現得很沉重，而手臂像木頭一般。

《摩西》（圖132）最初在一五一七年前往佛羅倫斯之前就已有草圖了，而一五三四年返回羅馬後再次放棄將摩西放在儒略二世墓，決定放在另一處新場所，但最後仍回到原位。在一五一三至一五一六年間的雕像構想仍然接近西斯汀的風格，臉朝前方，而一五四二年米開朗基羅不再喜歡這種姿勢，原因很簡單，就是藝術特色，但也許選擇轉動先知的頭也是受到鎖鏈祭壇（圖82）的影響。

這個鎖鏈祭壇自身就是個天主教迷信的象徵，傳說有一條鎖鏈曾經囚禁過聖彼得，很奇蹟地在巴黎斯坦發現，由東羅馬帝國皇帝狄奧多西二世女兒莉曲尼亞·尤朵西亞結婚時從母親處得到這條鎖鏈，然後轉贈給教宗雷歐一世，而當時教廷已經有了在馬莫廷監獄監禁聖彼得的鎖鏈，因此當教宗將兩條鎖鏈合在一起時，奇蹟般地連成一條，為了慶祝這個奇蹟，四四二年在古羅馬貴

族的豪宅遺跡上創建了聖彼得鎖鏈堂。

因此若《摩西》的臉沒修改朝向前方，則會看著鎖鏈祭壇——一座天主教迷信的象徵，也是世俗權力的基礎——似乎在歌頌一座米開朗基羅已不再承認的學說思想的教堂。而《摩西》的左側原先有個窗戶，光線會投向他的眼睛，修改後的《摩西》在日落時照亮他眼角的光線，將是這個紀念碑所追求的精神暗喻的最精緻的表現。但很遺憾，現在窗戶已經封了。

米開朗基羅將《摩西》的臉朝左有光線的方向，在表現摩西的精神力量，眼睛勇敢地睜開朝向宣布救贖的光芒。這個作品的另一個創新就是腳的新姿勢，與頭旋轉的風格創造出空間感與戲劇性的表現，在這之前從未有雕刻家表現過。

這個雕像後來米開朗基羅試圖改變其姿勢，這種非凡且充滿賭注的技術在雕像中留下很多痕跡，儘管在資料中被忽視，但學者安東尼奧·佛爾雀立諾修復這座雕像時注意到，在作品中很明顯可發現：因為作品的左側缺少足夠大理石，左側的腿不得不往後彎曲，做成要站起來的姿勢，同時左側膝蓋與右側相比較，也比較小，而上方左側因缺大理石的原因，鬍子也只是簡單表現，沒有厚度，因為左側缺大理石，因此整個雕像的姿勢一

圖 131 教宗儒略二世雕像
（Giulio II disteso）

圖 130 莉亞（Lia）

圖 129 拉結（Rachele）

直向左移動，而左耳也是，其實這並不完美，原本是不太看得見的，因為當初米開朗基羅將此雕像安置在壁龕較內部，如此便能完全掩飾缺陷。但不幸的在十九世紀由雕刻家安東尼奧・卡諾瓦（Antonio Canova）為首的一群藝術家的錯誤認知，他們認為這是米開朗基羅年邁與犬儒主義思想的成果而將原來的位置移動了。

◉ ## 權威管家的出現

一五四〇年左右出現新助手烏爾比諾代替安東尼奧・米尼，烏爾比諾不管是在繪畫或是雕刻上沒有任何天分，若沒有米開朗基羅的協助他什麼都不是，但卻得到很多米開朗基羅的仁慈與寬容。在一五五六他去世前累積相當多的財富與土地，他有非常大的權力處理米開朗基羅的事，任何人想與米開朗基羅接洽首先必需經過他，但他態度是傲慢的，雕刻家切利尼（Cellini）曾經領教過，他傲慢地說：「我從未想從我師父米開朗基羅處脫穎而出，不想我扭曲他或他扭曲我。」就如同切利尼說的，與其說他是學徒更像名僕人，因為可以看得出來在藝術方面什麼都沒學到。

後來米開朗基羅曾再找了一位雕刻家玖萬尼來制衡，但烏爾比諾甚至把米開朗基羅在馬雀羅・得・寇爾比的住家擴大，一部分用來當成自己的寓所。烏爾比諾與玖萬尼不合，但他卻能得到米開朗基羅的信任，甚至勸米開朗基羅接手保祿小堂，將儒略二世墓交給拉法爾・達・蒙特魯波

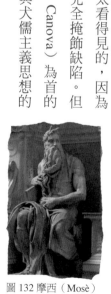

圖 132 摩西（Mosè）

（Raffaello da Montelupo）完成，但當年圭多巴爾多公爵堅持要米開朗基羅完成，因此在同一個時期，同時進行兩個工程，對一個幾乎七十歲的老人來說，實在太困難了。

他最忠誠且設想周到的朋友瑟巴斯提亞諾·德爾·比歐伯，一位真正有藝術與政治天分的人，對米開朗基羅在西斯汀禮拜堂的工程時，也建議用油畫或乾壁畫，因為不會成為濕壁畫的奴隸，但米開朗基羅回絕了，他說油畫是女性的藝術與富裕而無氣力的藝術，對米開朗基羅來說藝術若沒有透過具體的材料的美，就沒有藝術的價值。

◉ 保祿小堂的精神含義

一五四二～四九米開朗基羅心不甘情不願地開始繪製保祿小堂(圖133)。那時他曾寫信給教廷人員，告知「我會抱一肚子怨氣畫出失敗作品」，也許真是如此，此作品常被認為是失敗之作。

這座禮拜堂教宗保祿三世想當作祕密會議的場地，在這裡米開朗基羅繪製的聖彼得目光朝向樞機主教，同時當新教宗當選後立即也會看到。聖彼得在這裡提醒新教宗：「教會不是由武裝和強大的人組成，而是由虔誠的信仰所感動的人組成。」

在《聖保祿的皈依》(圖134)畫裡，耶穌非常有力，翻轉朝下，這種姿勢前所未有，之後也未再見，特別是在官方風格的作品上，事後最反對米開朗基羅的裸體畫的安德烈·紀里歐（教會監督總管）曾說，這個耶穌是屬於空中的王與地上的王，是上帝的兒子。

他就拉斐爾與米開朗基羅的作品作了比較：拉斐爾的西斯汀壁毯的耶穌位置不是很正規，但充滿戲劇與權力。；而米開朗基羅的耶穌卻是充滿強烈生命的一個馬達。而逃亡的馬匹首先映入我們的視覺，預告我們一個戲劇的畫面。

在一般的作品中，通常馬匹都是表現得非常不自然且戲劇性，好比在戰場上從未有過，米開

朗基羅是第一個將馬匹放在如此重要的位置上，而顏色金、紅、黃三種顏色強化了視覺衝突。

米開朗基羅後期的作品以傳統信仰為基礎，再注入新的感想，在他的作品出現的庶民百姓都有相同的肢體特點，就是純潔與簡單的生活信仰，這些都可在他的所有作品中找到，如《莉亞》與《拉結》等，與在那些年包含送給維多利亞、波肋（Pole）等的畫作，甚至最後的兩個聖殤雕刻作品。

在這幅壁畫畫面中，聖彼得的頭頂是剃空的（圖135）。有些傳說剃度應該源自於聖彼得，那時剃空頭頂是為了藐視迷信的教徒，後來成為神職者的榮譽。剃度意味著生命的純潔，因為頭髮是聚集頭部不潔的地方。剃度的形狀有一說是模仿耶穌的荊棘的冠的形狀，最早是用在奴隸上，在這裡對傳統的嚴謹是尊重。然而畫中的訊息在暗喻米開朗基羅特別的奉獻。而剃度是圓形的，因為這個形象沒有開始也沒有結束，正如神一樣，神沒有開始也沒有結束。

在米開朗基羅繪製禮拜堂那時期，由於其具有很高的象徵價值，剃度問題在改革者中引起許多爭論，因此在祕密會議中任何樞機主教都無法迴

圖134 聖保祿的皈依（Conversione di Saulo）

圖133 保祿小堂（Cappella Paolina）

避這個有爭議的問題，而在這座禮拜堂中教宗保祿三世給了米開朗基羅絕對的言論自由。

這座禮拜堂的壁畫完全可以解釋米開朗基羅的神學思想，在這裡米開朗基羅想傳遞的訊息是那些看過這幅畫的人，從在祕密會議的樞機主教到新當選的教宗，不得不感受到有必要更新他們對耶穌的信仰行為，並記住正是信仰拯救真正的天主教徒，並將其與迷信的信徒區分開來。

在《聖彼得受釘刑》（圖135）中聖彼得的身體比其他人都大，這創造了第一主人公的證據，而米開朗基羅對人物比例的差異是謹慎的，因此製造聖人的權威並沒有使場景失衡。而通過這種方式，觀眾的注意力全被吸引到一些敘述性的部分上，而不會破壞整體的真實性與可信度，也不會使規模的差異太明顯。而傾斜的十字架創造了一個單一的光面，一個令人窒息的停頓與沉默的力量，在上面展示了聖人的巨大努力。

米開朗基羅在敘事層面上仍然相當忠於傳統事實，但毫無疑問的，他的目標是將敘事轉向一個新的感覺，也就是他自己的宗教感覺，在這種情況下被表達出來，迫使樞機主教們聚集在祕密會議時去思考殉教的含義與教會的意義。在《黃金傳說》（Legenda aurea）一書中記載聖彼得殉教時有人怒罵，幾乎暗示叛亂，但聖彼得命令他們冷靜下來，因為他作為殉教者的命運不得不應

圖 135 聖彼得受釘刑（Crocifissione di san Pietro）

驗，因為那是他的使命，這件作品忠實地表現出這個故事。

在這個禮拜堂的工程應該只剩下最後的紙板複製修飾便可完成，但一五四九年教宗保祿三世促死，工程停頓。由於之後的教宗保祿四世若望‧伯多祿‧卡拉法（Paulus PP. IV, Gian Pietro Carafa）一直對米開朗基羅的那個團體有敵意，因此勒令停工。這件事造就了教廷與米開朗基羅之間關係的結束。而在《最後審判》作品完成時，意味著米開朗基羅達到社會與文化地位的最高點，在他之前無人達到。

在與維多利亞‧寇隆娜等這群友人相處時光，那幾年米開朗基羅的作品設計風格都專注於信仰的面對與冥想的探索，教化與聖靈文學作品。在倫敦與波士頓的《十字架》（圖136）與《聖殤》（圖137）都是他送給維多利亞的，造型非常簡單，但思想與知性的熱情卻是集中在主題裡。

他的藝術往往屈服於信仰，最後成為真正的終點，對他來說藝術的終點就是信仰。在米開朗基羅的自傳中詳細地記載，米開朗基羅與他的朋友們在那些年裡，為了救世主的救贖犧牲所奉獻的所有思想和激情，在畫中米開朗基羅設法將其濃縮成一個非常簡單的形象，但同時表達了以該主題為中心的所有思想和激情。

而送給維多利亞的十字架，融入了維泰博學說思想：對於耶穌的犧牲的主題，都是在表現耶穌的犧牲是人類救贖的基礎和起源。這個《十字架》，「美」是米開朗基羅所追求的關鍵，讓觀眾坐下來，讓他們在感情上參與殉難，並感受到他是一個「美麗的人」，可以放棄十字架擁抱整

個世界。而古典是米開朗基羅一生都在尋找的東西，那些三年當他傾心於維泰博學說的深刻且精緻的奉獻時，他終於達到了。維多利亞·寇隆娜曾讚歎十字架左邊天使的美感，並戲言：「這足以讓天使聖米歇爾（暗喻米開朗基羅）保證在審判之日留一個神右邊的位子給他。」

一五三五年保祿三世贈予米開朗基羅一個頭銜就是「天主教會最偉大的藝術家」，給了他豐厚的薪資收入，以確保在他的餘生受到保障。這是個重要的條款，因為它而奠定米開朗基羅的地位，其實每年給予六百金幣的目的，是為了讓他專注於自己的藝術創作，但米開朗基羅不需要奢華的生活也無大開銷，所有的錢一心注入佛羅倫斯的家族，特別是給他的侄兒。他一心期待家族的救贖，其實他可以享受家族愛，但他都拒絕了，要他盡可能遠離羅馬，彷彿他的姪兒對他的羅馬生活是一種麻煩與打擾，雖說一心傾向家族，但又不完全信任佛羅倫斯的家人，他對佛羅倫斯的偏好，反應了長年流亡異鄉的心情。

一五四四年米開朗基羅生病時幾乎被認為將是生命的終點，他的侄兒趕到羅馬探望他，竟然被認為是貪戀他的財產，當然之間一定有人煽火，如烏爾比諾或其他惡意的人，因此事後米開朗基羅曾寫家書給他的侄兒，內容非常殘酷無情且絕望。當時應該是他的摯友玖萬·法蘭雀斯寇·法涂齊（Giovan Francesco Fattucci）唆使他侄兒到羅馬去確認烏爾比諾有沒有竊取財產。

而米開朗基羅對故鄉共和國的愛非常深，他與一群佛羅倫斯的貴族，對佛羅倫斯共和國的復興總是抱有一絲希望，儘管當時科西莫一世地位已經穩固。米開朗基羅曾經跟法王法蘭雀斯寇一

世承諾幫佛羅倫斯再度回到共和國時代，他將贈送一座青銅雕，立在領主廣場。他對共和國的信仰已經超越對家族的愛，完全無視於佛羅倫斯家人的安全。一五四六年再次生病，這次不猶豫地找他侄兒來羅馬，要求羅倫

佐・里都爾菲（Lorenzo Ridolfi）萬一他死了要幫忙他侄兒。

科西莫一世一直希望米開朗基羅回佛羅倫斯，要讓他光榮凱旋，甚至請藝術家切利尼遊說，但都被拒絕了，米開朗基羅是科西莫一世至死都無法征服的藝術家。他們那群共和國復興黨裡，多納托・嘉諾提（Donato Giannotti）就是其中之一，他是一五二七年共和國反亂之時的重要智囊之一，從那時候開始就與米開朗基羅不再分開，之後成為了里都爾菲樞機主教（Niccolò Ridolfi）的秘書，而介紹米開朗基羅給里都爾菲認識，因此有了《布魯圖斯胸像》（圖138）作品的誕生，以慶祝亞歷山多羅・美第奇的遇害。

在那個時期從他給維多利亞的十四行詩與信件中，可見證米開朗基羅當時是個滿足的人，愛他的朋友。那個時期與博學者的對話後來被出版，從中證實了許多疑點。在對話中他說：他不能沉迷於感情和激情的干擾，因為這會分散他的注意力。對米開朗基羅來說，藝術的偉大源自於對生活

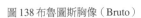

圖138 布魯圖斯胸像（Bruto）

圖137 聖殤（Pietà per Vittoria Colonna）

圖136 十字架（Crocifissione per Vittoria Colonna）

幸福的放棄，米開朗基羅本能地以一種無意識的方式到達那裡。對米開朗基羅來說，藝術是生命的敵人，而生命也是藝術的敵人，只有自身生命的奉獻犧牲，才能使人達到藝術的最高峰。這個離拉斐爾的思想和他的生命的豐富很遠，米開朗基羅的生命傾向於創造性的努力，他堅持不向任何樂趣讓步，他一直堅持著死亡的思想，就是為了不屈服，因為參與愛而造成損失。

教宗保祿三世對米開朗基羅非常賞識，儘管教宗自己的兒子皮耶‧路易吉（Pier Luigi Farnese）處處刁難，甚至遊說教宗，但保祿三世從未改變對米開朗基羅的賞識。

◎ 選妻選賢德與家世

那個時期已經到了他姪兒適婚期，他希望自己的姪兒早日成家，這樣才能延續家族的命脈，如此也能讓他這些年的犧牲變得有意義。在這情況下終生培養出極度厭女症，在這個時期爆發了，米開朗基羅甚至覺得自己必須結婚，目標是利用一名女人獲得社會上的優勢，這種思想當年拉斐爾也有。

對於選妻的事，如同米開朗基羅自己要娶妻，凡事都要先由他過目才給姪兒看，他認為女人是為了提高社會地位最好的東西。他對女人的看法反應在給他姪兒的建議中：他認為女人非常低賤，這是他遠離女人的原因（那些年他所歌頌的愛情總是為了男人），他認為女人不要漂亮也不要有錢，但貴族身分很重要，有助於家族的社會地位的提升。就如同他的姪女法蘭雀斯卡就嫁給

古伊洽爾迪尼家族，讓他非常滿意。

而對於侄兒雷歐納爾多的婚事就更複雜了，因為關係到家族的未來。米開朗基羅認為漂亮與富有的女人往往占上風，丈夫會沒有地位，女人即使有身體上的缺陷是可容忍，只要順從且專注於家族與家人且懂得掌管好家族的經濟財源，也就是一個懂得持家的女人，這些反應出他基本上對女性的美是漠不關心。

一五四〇年之後，為了侄兒選妻的過程幾乎與其他痛苦事件交叉出現，讓米開朗基羅越來越絕望。

一五四六年，他的摯友路易吉‧德爾‧利秋（Luigi del Riccio）去世，他是好友更應該說是保護者與聯絡牽線者，如同現今的經紀人。路易吉‧德爾‧利秋的去世讓教宗保祿三世陷於絕望，不知該如何與暴躁的米開朗基羅溝通。一五四六年年輕的安東尼奧‧達‧桑加羅去世後，聖彼得教堂的建築只有米開朗基羅能接手，但教宗的私生子比耶路易吉處處阻撓，一五四七年比耶路易吉被暗殺之後保祿三世給了米開朗基羅一些補償。但一五四七年還有一件更令米開朗基羅心碎的事，二月二十五日粉紅知己也是心靈支柱，維多利亞‧寇隆娜去世了，維多利亞的死亡，剝奪了米開朗基羅堅定的情感支持與重要的對話者。那個時期也開始了他生命中最後一個偉大作品的創作：聖彼得教堂的建設工程，那時他承認聖彼得教堂工程的延續是一項艱難的挑戰。

聖彼得大教堂的建設工程的使命

一五四六年聖彼得的第四任建築師，年輕的安東尼奧‧達‧桑加羅去世後，米開朗基羅在保祿三世的指示下接手工程，但與原工程的桑加羅風格有衝突，但教宗保祿三世深信，唯有米開朗基羅能把教堂從沿澤中拯救出來，且有尊嚴地完成。

聖彼得教堂建設經手的建築師由儒略二世教宗開始的多納托‧伯拉孟特，到了雷歐十世換成拉斐爾，羅馬浩劫之後由巴達薩雷‧佩魯吉接手，一五三四年保祿三世教宗委任年輕的安東尼奧‧達‧桑加羅一直到一五四六年換成米開朗基羅接手。

聖彼得教堂的建設工程，周圍凝聚了巨大的利益，材料採購與工人招聘，米開朗基羅的接任意味著諸多利益的改變，有可能使商會破產，因而引發國際醜聞，路德會也對此大力抨擊，證明教會的貪婪與腐敗。而在利益衝突下，反對派攻擊米開朗基羅在建築方面的經驗不足，這對米開朗基羅來說是非常大的打擊。但米開朗基羅以虔誠的價值觀來承擔他對聖彼得教堂的承諾，與當年的宗教熱情完全契合，並在更大的困難中全力以赴，完成這項事業。

最初聖彼得這座教堂的誕生是為了模仿古人建築，因為它是宏偉的中央平面（圖139），一座老式的神殿，被認為是紀念使徒聖彼得最適合的方式，但到了拉斐爾接手時，應教宗雷歐十世意願將其擴大。而保祿三世一直希望有一座天主教最大的建築。在年輕的安東尼奧‧達‧桑加羅去世時，

其實局勢非常困難，聖彼得教堂的建設工程像是個大破洞的磚瓦堆，幾近廢墟，而在一五四五年教宗又要面對路德派聯軍的戰爭，消耗巨大的資金，米開朗基羅向教廷保證將會替教廷省下一百萬金幣完成教堂，他一直參考伯拉孟特與年輕的安東尼奧·達·桑加羅的設計圖，無從抉擇。

最後米開朗基羅選擇讓教堂內充滿光線，他開了比之前多兩倍的窗戶，減少牆壁，使得光線清晰，直接進入教堂，這些就是米開朗基羅的奉獻：清楚明亮的光線直接閱讀神聖聖靈的公布，召喚信徒對耶穌的忠誠的表現。除了對亮度的需求，米開朗基羅濃縮了他的宗教暗示，表達對古代建築象徵價值的認知，見證整個文藝復興時期古典主義力量，而不再是伯拉孟特的古神殿原型。

接任聖彼得教堂的建設工程，捲入奸商的鬥爭中，米開朗基羅以無窮盡的頑強精神進行，而教宗保祿三世的去世，對米開朗基羅來說是個新的且非常沉重的打擊。

新教宗儒略三世（Iulius PP. III）是一個非常肉體且傾向異教文化的人，那個在世紀初曾經統治過人類的異教文化，與米開朗基羅有著共同的對美的熱愛，他們的友誼比起保祿三世的友誼更加牢固。他曾委託瓦薩里等人在米開朗基羅的指揮下，在金山聖伯多祿堂（San Pietro in Monto-rio）建了兩座輝煌的家墓，同時也建造了儒略別墅（Villa Giulia），可媲美拉斐爾為教宗雷歐十世建的瑪達瑪別墅。那個時期米開朗基羅已經七十五歲但仍然非常愛錢，那時每個月有五十金幣由梵蒂岡支付，但仍希望能增加薪資但未成功。在那個時期米開朗基羅幾乎專屬於聖彼得教堂的建設，應該可以說是宗教精神的參與，這個專業參與如同對自身信仰的評價。

一五五〇年瓦薩里發表《藝苑名人傳》，裡面記述著米開朗基羅有非常強烈的暴躁性格與強烈的聖徒式性格。但這部傳記給米開朗基羅留下非常多的困惑，於是他口述了自己的一生，給一個沒有才幹的弟子阿斯卡尼奧·康迪維，這部自傳非常真實地紀錄米開朗基羅自身的想法，在一五五三年出版，他的目的是為了糾正瓦薩里書中的錯誤。

根據瓦薩里的一封信得知，米開朗基羅在儒略三世在位那些年，固執地檢查工程，從小偷手中拯救聖彼得教堂，他的完美主義和智慧，是對一些懶散的羅馬建築師和參與的人所能想像最嚴重的懲罰，也因此人們多次嘗試挑戰他也就不足為奇了。雖然當時米開朗基羅的年事已高，卻絲毫沒有放鬆對聖彼得教堂的建設工程的執著控制的意圖，相反地他感到越來越與這個事業融為一體。

他的侄兒雷歐納爾多是個玩世不恭之人，那時他曾與石匠妻子生出孩子，是梵蒂岡的一樁八卦醜聞，使得米開朗基羅非常擔心，若將來他死了也許侄兒會沉溺於妓女之間，他曾威脅侄兒將來所有財產將會捐給孤兒院與醫院。

而烏爾比諾對米開朗基羅來說是如同義子一樣，從一五三〇年至一五五六年服侍米開朗基羅，當烏爾比諾去世時，米開朗基羅還替他收養兩個孩子，對米開朗基羅來說烏爾比諾是僕人、助手，更是兒子。

烏爾比諾是拜見米開朗基羅的一個門檻，凡是想與米開朗基羅接洽的人都需先經他之手，可

見米開朗基羅對烏爾比諾的愛有多深，然而對自己的侄兒卻是又愛又煩。

⊙ 異端思想的追殺

一五五五年米開朗基羅的天敵若望・伯多祿・卡拉法成為教宗保祿四世後，發生了大風暴，開始對異端思想的調查，他一直認為，米開朗基羅他們的團體是義大利異端傳播的中心，他將反對異端邪說作為他活著的理由，並且毫不懷疑他的鎮壓意圖，即使對米開朗基羅也沒有保留寬恕。

教宗保祿四世太熟悉米開朗基羅的弱點，於是上任後馬上封鎖他的經濟利益，封鎖了大量的金錢收入，在保祿四世期間，教廷帳簿上對米開朗基羅的支付金額是零，這是第一次米開朗基羅工作卻未收到報酬，儘管他地位已經達到頂點，但對於這個八十多歲的老人來說是可怕的日子。

新教宗同時捕捉了異端思想的共犯樞機主教玖萬尼・莫羅內（Giovanni Morone），指派米開朗基羅的死對頭皮洛・里勾利歐（Pirro Ligorio）為聖彼得大教堂建設工程的監督，開始著手迫害米開朗基羅的工作。這個時候科西莫一世因此派人邀請米開朗基羅回佛羅倫斯，但米開朗基羅回絕了，他回給瓦薩里的信中指出：他將跟隨聖彼得教堂的建設工程，直到完工，他不能讓它被改變成另一種形式，若中途離開他將蒙受極大的恥辱和極大的罪惡。

米開朗基羅的動機由他自己有效地總結出來：「聖彼得教堂的建設工程已成為一名男人、一名藝術家所渴望的所有一切，超越任何突發的可怕事件與悲慘的日常。」留在羅馬是需要非常大

242

的勇氣選擇，因為有可能會喪失性命，但他想完成聖彼得教堂的工程，至少將其發展到沒人可以修改的地步，而成為藝術生涯的終結，一種如他所願的感覺，一件真正偉大的作品，對米開基羅來說，這項工程是通往心靈救贖的路，這個已被折磨數十年的心靈。

一五五五年他的弟弟吉斯蒙多（Gismondo Buonarroti Simoni）去世，這是把米開朗基羅重要的東西帶到墳墓，因為從此那些曾與他共度一生的家人已消失了。但這種悲傷仍微不足道。

一五五六年一月三日烏爾比諾去世，給他帶來的痛苦簡直讓他失去理智。關於此事米開朗基羅寫了一封信給瓦薩里反應他的痛苦，應該是在他的所有信件中最高心靈表現。信中述說：「烏爾比諾的死亡對我造成嚴重的傷害和無限的痛苦，烏爾比諾教我不要帶著悲傷而死，而是帶著對死亡的渴望，死亡並不遺憾而令我痛苦的是期待死亡，我曾期待烏爾比諾可伴隨我一起倚著拐杖終老，而今他已消失，沒有了，除了在天堂再次相見之外，沒有其他希望，儘管大多數的人都跟他在一起，然而除了無限痛苦之外，我什麼也沒有……」

烏爾比諾的死亡讓米開朗基羅失去了生活的希望，對於烏爾比諾的死，米開朗基羅心碎勝於對於手足或是父親的去世。他沒有對他兄弟，也沒為他父親說過如此清晰而令人心碎絕望的話，這些打擊再加上教宗保祿四世的殘酷打擊，更加劇他的痛苦。照顧他的一個朋友堅信，如果當時教宗歸還他的退休金，也許米開朗基羅會在短時間內康復。但保祿四世沒有，甚至阻礙聖彼得教堂建設工程的進展，最後以西班牙戰爭圍攻羅馬為藉口暫停工程，這些種種挫折是米開朗基羅生

涯中最黑暗的時期，因此開始破壞他著手多年的《聖殤》（圖140）。

⊙ 絕望崩潰佛羅倫斯聖殤

一五四八年根據瓦薩里的證詞，米開朗基羅在羅馬家中為自己的預設墳墓雕刻《聖殤》（佛羅倫斯聖殤）。

四十年後這位雕刻家再次以讓他出名的主題來衡量自己。從十字架上卸下來，在聖母的懷抱中展示的耶穌身體。那些年這個主題一直是米開朗基羅對耶穌犧牲的新反思，是發展自於維泰博的特別纖細思想。

聖殤這個主題通常都是涉及耶穌的死亡，從十字架卸下來，或是聖母將他放置於墳墓，應該是在福音中最激動人心的時刻，因為親近耶穌的人都看到了死亡。

這座《聖殤》是對於耶穌的犧牲的新思想，是根據維多利亞·寇隆娜最重要與值得歌頌的文章，與米開朗基羅分享的哀悼耶穌的去世的所有情感表現。左側的聖母用非常戲劇性的姿勢，以膝蓋支撐著耶穌，阻止耶穌身體滑落，感覺想要自己的身體進入耶穌的身體，去分擔兒子的肉體的折磨。作品中的尼哥底母（Nicodemo）是米開朗基羅的臉，表現出非常深刻地參與耶穌的崇拜，就如同瓦薩里所說的，這件作品是米開朗基羅作品中最經典之作，如此龐大的構圖帶來最高程度的技術難度，雕刻的順序應該是耶穌→抹大拉的瑪麗亞→尼哥底母→聖母。

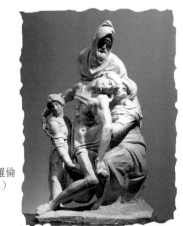

圖140 聖殤，又名佛羅倫斯聖殤（Pietà Bandini）

244

那個時期的米開朗基羅開始感受到死亡重量已經開始接近自己，壓力越來越影響他的心理，進而表現在他的作品。根據瓦薩里書中記載：「一五五三年當瓦薩里去探望米開朗基羅想看這件作品，米開朗基羅提到在雕刻的過程中不小心打翻了油燈而火熄了，他抱怨說自己已經太老了，已在死亡邊緣，有天也會像這打翻的油燈而熄滅了。」這種心理在米開朗基羅晚年成為一種常態且越來越嚴重，因而在一五五六年毀損了這座雕像。

一五五五至一五五六年，米開朗基羅毀滅性的憤怒源至於他的摯友樞機主教玖萬尼·莫羅內入獄。烏爾比諾的去世、教宗保祿四世凍結他的經濟還有他的弟弟的去世，讓這個已是八十多歲的老人每天過得心驚膽戰。他想要更改雕像中的耶穌左腿的位置，但因為有道天然的裂痕，不得不放棄。這些種種不順心，加速米開朗基羅的崩潰，他抓起了一把槌子朝那奇妙的屍體猛烈捶打，在任何人來拯救他之前，尤其在救出雕像之前，已經來不及了，他打斷了耶穌的左腿、左臂鎖骨也打碎了。他的追隨者試圖去修復，但已無法恢復原貌，而造成永久的毀損，象徵一種折磨源自於無法控制的憤怒。

關於這種無止境的苦難，米開朗基羅曾寫信給瓦薩里，感受到一個孤老的藝術家面對著自己最美、也最有靈魂的作品的殘廢遺骸時悲痛欲絕。

關於米開朗基羅的這種自我毀滅性的憤怒，瓦薩里試圖歸罪於米開朗基羅的可怕性格和他的衰老，但應該不是這樣，一名藝術家毀滅自己的作品就

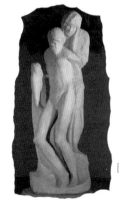

圖 141 隆旦尼尼聖殤
（Pietà Rondanini）

如同殺了自己的孩子，因為曾經有人提議米開朗基羅應該要結婚，要有屬於自己的後代自己的孩子，米開朗基羅回答說：他的孩子就是他留下的作品。因此破壞自己作品這件事應該可以解釋米開朗基羅當時正處於一種自我毀滅的危機，烏爾比諾的去世、天敵繼位為教宗、好友的入獄與自身的安危，在那個時期每天活在等待被清算的恐懼裡。

教宗保祿四世加於米開朗基羅的清算，凍結他的經濟收入，甚至威脅銷毀他一生最重要的畫作《最後審判》，因為保祿四世認為裡面的人物都裸露下體，太不誠實、太不雅觀，不僅《最後審判》，連保祿小堂也是，後來均由他的徒弟達尼耶列‧達‧沃泰拉（Daniele da Volterra）於一五六四至一五六五年覆蓋下體，結果失去了畫中人物的身分與他們背後代表的意義，只有恢復畫作的原始狀態，才能充分說明米開朗基羅的神學思想。

一五五七年西班牙軍隊的圍攻，聖彼得教堂工程暫停，教宗想藉機催佪米開朗基羅，轉而委託最奸詐的敵對建築師納尼‧迪‧巴裘‧比玖（Nanni di Baccio Bigio）。一五五九年教宗保祿四世去世，新教宗庇護四世（Pius PP. IV）心向米開朗基羅，但一五六三年聖彼得教堂建設工程成員反對米開朗基羅，想以納尼‧迪‧巴裘‧比玖替代，但近九十歲的米開朗基羅沒有讓步。在那幾個月，他仍然拿著鑿子和木槌雕刻他留給我們的最後一件作品，仍然是《隆日尼尼聖殤》（圖41），應該也是儒略二世墓剩下的石頭，耶穌的身體擺脫任何無用的障礙，最後成為一種純粹的感覺，甚至解剖結構也消失了。

一五六三年十月一天早晨米開朗基羅騎著他的黑馬，與從未離開過他的兩位助手安東尼奧·德爾·法蘭雀則（Antonio del Francese）、皮耶·路易吉·達·嘎耶大（Pier Luigi da Gaeta）到神廟遺址聖母堂，年老使他疲憊不堪，但他的頭腦仍然清晰，即使那種憂鬱的清晰，迫使頻臨死亡的老人記住他生命中最遙遠的部分，他仍然記得巴吉陰謀的可怕日子。

隔年二月十八日，一個寒冷多雨的日子，他以自己的方式離開那個他工作了半個世紀，沒有真正愛過它的情況下變得更加偉大的羅馬，享年八十九歲。

去世的五天前謝肉祭（Carnevale）的週一，在嚴寒的大雨中，有人看到一名小小的老人，穿著破舊的黑色衣服，沒有帽子，走在路上，大家都認識他，但沒人有勇氣去接近他。有人聯絡他的追隨者，如同兒子般的提倍理歐·卡爾卡尼（Tiberio Calcagni），也很難帶老人回家，不想停止也不想休息，身體的疼痛讓他無法休息。試圖騎他的小黑馬，但並未成功。一直以來等待的死亡，現在與冰冷的雨水一起來到，他和其他人一樣，他不準備死且害怕死亡，即使已經活了很長時間的人。

在他最虔誠的追隨者達尼耶列·達·沃泰拉為他朗讀福音與耶穌受難故事的安慰下，他開始緩慢地向死亡投降。兩天一直坐在靠近火爐的扶手椅，躺在床上等了三天。二月十八日星期五，他在那間非常簡陋的房子裡去世了，周圍只有托馬佐·卡瓦列里（Tommaso Cavaliere）、迪奧美德·雷翁內（Diomede Leone）與達尼耶列·達·沃泰拉，沒有半個親人，那個他花了一生心血支

撐繁榮的家族，就連他的侄兒也在佛羅倫斯。

隔日二月十九日，公證人到他家中看到的是很少的衣物，一塊廢鐵、兩條羊毛被，一塊羊皮，破舊的衣物仍小心翼翼地放在衣櫥，他侄兒寄給他的內衣完好如初地收藏著，看似沒有任何貴重的東西，但卻發現很多小袋子、手帕、瓶瓶罐罐裡裝滿寶物金幣，藏在家裡每個地方，滿滿的黃金多到足夠買下佛羅倫斯的碧提宮，沒有寄放在銀行，全藏在床底下。他的家不像一個羅馬有身分的人，沒有任何家具、貴重物品，所有的東西應該都是八十年前從他父親的故居帶來的。

在他去世前幾天他燒掉了所有的設計圖，除了二、三張草圖，一張是他辛苦費力設計，即將完成的草圖，為了獻給樞機主教玖萬尼・莫羅內的，唯一還活著的朋友，也是唯一被教宗保祿四世抓進聖天使堡關的人。

二月十八日去世後，他的遺體被移到附近的十二宗徒聖殿（Santi Apostoli）後，被他的侄兒偷運回佛羅倫斯。人山人海的群眾迎接他回家，棺木停留在聖皮耶・馬玖爾教堂（San Pier Maggiore）（已不存在），教堂用金線縫製的天鵝絨毯子覆蓋在他胸前，棺木上有耶穌受難像……年輕人，那個有福之人，能夠接近他，並將他背在背上的人，相信隨著時間的推移，他能夠吹噓自己背了他們藝術中最偉大的人的遺體。之後棺木移到聖羅倫佐教堂，再移往聖十字教堂，儀式結束後，在聖器收藏室瓦薩里寫道：「人們想看米開朗基羅的最後一面，打開棺木，因為已經過了二十五天了，本想應該已經腐爛了，但遺體是完整的，沒有任何難聞的氣味，我堅信他會

248

在甜蜜而安靜的睡眠中得到真正的休息，他的五官和他活著的時候一樣，除了顏色有點暗沉之外，他沒有任何損壞或顯示出任何汙穢的肢體……」

從那天開始所有一切米開朗基羅所留下的就是：他的身體、回憶、藝術、所有一切都屬於權力，如他自己悲慘的生活也是如此。

瓦薩里書中寫道：

他來到世上，是上帝賜予人類的藝術楷模，為了讓人們從他那裡學到高尚的天性，從他的作品裡明白真正的和出類拔萃的匠人應該是什麼樣子。能與他生活在同一個時代是上帝賜予的最大恩典。

勤奮而令人震驚的精神帶著非常著名的先人光芒下，努力為世界提供價值的智慧，並渴望以卓越藝術模仿大自然的偉大，為了盡可能多地獲得許多稱之為智慧的至高無上的知識。

他在每一種藝術和每一種職業中普遍熟練，為自己、為自己的工作，只是為了表明在線條科學中、在繪畫中、在雕刻的判斷中的困難是什麼與真正優雅建築的發明，除此之外，他還想用真正的道德哲學和甜美的詩篇來陪伴他，以便世界可以選擇他並欽佩他，將他視為在生活中、習俗中的神聖性與所有人類中最獨特的鏡子與行動。

對我們來說他的名字是天上的，而不是地上的，因為他看到在這些練習的動作中、在這些最

獨特的藝術中、在繪畫、在雕刻和建築中。

托斯卡尼的天才們一直都非常崇高和偉大，因為他們非常注意勞動和研究，他想把在城市中最有尊嚴的佛羅倫斯作為一個家園、祖國，最終成為它的公民。

小小的乳母孕育的偉大的雕刻家，家道中落的受害者，為了家族的繁榮與名望，在不屬於自身階級的世界裡奮不顧身，甚至不擇手段力爭上游，有太多的愛與太多的執著，對故鄉、對工作、對藝術、對人、對所有一切他認可的事物，虔誠的宗教信仰與奉獻精神，伴隨晚年作品的誕生，用堅毅的精神與天賦讓頑石成為曠世巨作，一生為復興故鄉的共和國夢，至死不渝，忍受飄泊異鄉的孤獨煎熬。

雕刻家、畫家、奸商、野心家、守財奴、思想家、宗教家、哲學家、愛鄉人、孤獨遊子，一四七五至一五六四年長眠於佛羅倫斯聖十字聖殿（Basilica di Santa Croce）。

我心目中的巨人──米開朗基羅。

大師之旅──米開朗基羅

米蘭

斯佛爾扎城堡（Castello Sforzesco）

佛羅倫斯

博納羅蒂之家（Casa Buonarroti）→巴傑羅美術館（Museo Nazionale del Barg-
ello）→聖神大殿→舊宮→烏菲茲美術館→學院美術館→米開朗基羅廣場→
聖羅倫佐教堂新聖器室→聖母百花大教堂博物館→聖皮耶・馬玖爾教堂遺址
（San Pier Maggiore）→聖十字聖殿

■一日遊

學院美術館→聖羅倫佐教堂新聖器室→聖母百花大教堂博物館 -

■二日遊

巴傑羅美術館→聖神大殿→舊宮→米開朗基羅廣場

■三日遊

博納羅蒂之家→聖馬可廣場（Giardino di San Marco 聖馬可庭院）→聖皮耶・
馬玖爾教堂遺址→聖十字聖殿

■四日遊

卡森蒂諾（Casentino）

羅馬

■一日遊

聖彼得大教堂→梵蒂岡博物館

■二日遊

聖彼得鎖鏈堂（Basilica di San Pietro in Vincoli）→聖母大殿（Basilica di Santa
Maria Maggiore）→聖天使城堡（Castel Sant'Angelo）→卡比托利歐廣場
（Piazza del Campidoglio）→威尼斯廣場（Piazza Venezia）

■三日遊

法爾內塞宮（Palazzo Farnese）→羅馬神廟遺址聖母堂（Basilica di Santa Maria
sopra Minerva）→宗座宮（Palazzo Apostolico）→天使與殉教者聖母大殿
（Santa Maria degli Angeli e dei Martiri）→國立羅馬博物館（戴克里先浴場）
（Museo Nazionale Romano - Terme di Diocleziano）

■四日遊

雀奇諾・得・布拉奇墓（tomba di Cecchino （Francesco de' Bracci）→庇亞門
（Porta Pia）→卡比托利歐台階（Cordonata Capitolina）→十二宗徒聖殿→羅
馬米開朗基羅之家（La casa di Michelangelo）

感謝

在決定寫這本書之前，我曾經非常的猶豫，對於學問的小氣，曾經多次想放棄，還有要完成一本書所需要的精力與時間都不是我預期的，因為修稿改稿與圖片的收集等等瑣事，使得自己正在探索的課題不得不停頓，曾經壓力大到無法入眠，真心想放棄。

但中途而廢又不是自己的風格。哪裡來的啟示？不知道，當我決定將全部收益捐給我摯愛故鄉的弱勢群族時，有股力量從背後一直支撐著我，讓懦弱的我鼓起勇氣完成它，因為唯獨自己更努力，才會有更多需要幫助的人得到溫暖。經過多次思考，我決定將收益的全額捐給弱勢的孤獨老人。有人問我理由，其實很簡單，就是將心比心，因為我們有天都將會老去，因為年輕的弱勢，他們都還有時間、還有機會改變人生，只要努力，都還有未來；但孤獨弱勢老人，他們的未來所剩不多，他們曾經努力過了，應該安享晚年了。

而在整理史料時，擔心自身的義大利文能力不足，非常擔心史料的理解錯誤。感謝我的老師——史學家 Fabrizio Trallori 與遠在澳洲的老師 Raffaello Bocciolni，不厭其煩地為我解答。由於多年未涉及中文，用詞文法甚為生澀，感謝王緯華與林芷蕙不辭辛勞的為我校正和修飾文字。另外還要感謝林耕新醫師與林嘉澍的精神鼓勵與奔走，許乃文小胖哥的寶貴訊息與楊仁慈的臨門一腳，讓完全沒有信心的我，一步一步完成這本書。而最要感謝是藍萍總編、沛然與曉玲編輯不嫌

棄我這個沒沒無聞且科技大白癡的遊子，不辭辛勞一次又一次地教我操作電腦並願意冒險出版我的書。

而我步入中文旅遊界，成為佛羅倫斯的官方中文導遊，首先要感謝一些人的激勵與鞭策，讓我更戰戰兢兢，更加努力不懈的充實自己，而中間最感謝我先生的一路陪伴，這個過程當中有很多困境和障礙，但我先生總是默默地支持且放任我從事我喜歡的史學研究。當然最重要的還是要感謝 Grace 總、彩雲、淑芬、育吟、佳柔、Marc、小胖哥、查理、Vivi、銓哲、Rio 芳溶、Trini 佩喻、Benjamin、正德大哥、Ben、Russell 呂、Michelle 秀蘭與仁榮等諸多貴人們的知遇之恩，由衷感謝大家多年的厚愛，才能讓我在疫情嚴峻的日子裡，能安心讀書，還有餘力整理完成一本書。一路走來，我還要感謝所有領隊們的照顧，讓我這個初入中文旅遊界的菜鳥不至於跌跌撞撞，當然最重要的是遊客們滿滿的愛，讓我這個被遺忘的遊子重新再回到台灣人的懷抱。

這本書是在這個疫情期間交出的成績單，總算是沒讓時間留白，願將這本雜記獻給所有一路相挺的人，也希望可以在我摯愛的遙遠故鄉——台灣——成為有用的書籍。

願疫情趕快結束，願早日與大家再相逢。

二〇二三年 於佛羅倫斯

【附錄】畫家及畫作一覽

⊙ 達文西作品

巴黎博納博物館（Musée Bonnat-Helleu）
達文西素描被吊死貝爾納多　Disegno del cadavere di Bernardo Bandini（圖 12）

巴黎羅浮宮（Musée du Louvre）
岩間聖母　Vergine delle Rocce（圖 17）
無名女士的肖像，又名美麗的費隆妮葉夫人　Ritratto di Donna；La belle fer-ronnière（圖 21）
聖母子與聖安娜　Vergine con il bambino e Sant'Anna（圖 24）
小施洗約翰　San Giovanni Battista（圖 36）
蒙娜麗莎　La Gioconda（圖 39）
伊莎貝拉・德斯特肖像　Ritratto di Isabella d'Este（圖 46）

米蘭恩寵聖母教堂食堂（Santa Maria delle Grazie）
最後的晚餐　Cenacolo（圖 23）

米蘭盎博羅削圖書館（Biblioteca Ambrosiana）
音樂家肖像　Ritratto di Musico（圖 20）

佛羅倫斯烏菲茲美術館（Galleria degli Uffizi）
鄉村風景　Paesaggio（圖 3）
耶穌受洗　Battesimo di Cristo（圖 9）
天使報喜　Annunciazione（圖 10）
東方三博士朝聖　L'Adorazione dei Magi（圖 11）

佛羅倫斯學院美術館（La Galleria dell'Accademia a Firenze）
安吉里戰役草稿　studio per la Battaglia di Anghiari（圖 33）

波蘭克拉科夫恰爾托雷斯基博物館（Muzeum Czartoryskich）
抱銀貂的女子　Dama con l'ermellino（圖 19）

威尼斯學院美術館（Gallerie dell'Accademia）
維特魯威人　Uomo vitruviano（圖 22）

洛杉磯漢默博物館（Hammer Museum）
　　聖母子與聖安娜（複製品）　Vergine con il bambino e Sant'Anna（圖 37）

倫敦國家美術館（National Gallery）
　　岩間聖母　Vergine delle Rocce（圖 18）
　　聖母子與聖安妮、施洗者聖約翰　Cartone di sant'Anna（圖 26）

梵蒂岡博物館（Musei Vaticani）
　　聖葉理諾在野外　San Girolamo nel deserto（圖 13）

普拉多博物館（Museo Nacional del Prado）
　　普拉多蒙娜麗莎　La Gioconda del Prado（圖 40）

華盛頓國家美術館（National Gallery of Art）
　　吉內薇菈．貝恩奇肖像　Ritratto di Ginevra de' Benci（圖 14）

溫莎城堡皇家圖書館（Royal Library, Castello di Windsor）
　　人體與器官圖　Disegni anatomici（圖 34）
　　貓、龍和其他動物的素描　Studi di gatti, draghi e altri animali（圖 45）

羅馬博爾蓋塞美術館（Museo e Galleria Borghese）
　　施洗約翰　San Giovanni Battista（圖 31）

蘇格蘭國家畫廊（Scottish National Gallery）
　　聖母像，又名紡車邊的聖母　Madonna dei Fusi（圖 30）

其他
　　薩萊伊的肖像　l'Angelo incarnato（圖 35）私人收藏
　　艾爾沃斯蒙娜麗莎　Monna Lisa di Isleworth（圖 41）瑞士私人收藏
　　特里屋吉阿諾手稿　Codice Trivulziano
　　達文西製作的馬　Cavallo di Leonardo（圖 16）

⊙ 拉斐爾作品

正義　Giustizia
詩篇　Poesia
博爾塞納的彌撒　Messa di Bolsena（圖 83）
耶穌顯聖容　Trasfigurazione（圖 102）
虔誠的牧羊人　Pastore di Fedeli
學說的導師　Maestro di Dottrina

華盛頓國家美術館（National Gallery of Art）
黎明聖母　Madonna d'Alba（圖 84）

愛丁堡蘇格蘭國家美術館（Scottish National Gallery, Edinburgh）
布里奇沃特的聖母　Madonna Bridgewater（圖 69）

維也納藝術史博物館（Kunsthistorisches Museum）
草地上的聖母　Madonna del Prato

德國德勒斯登歷代大師畫廊（Gemäldegalerie Alte Meister）
西斯汀聖母　Madonna Sistina（圖 86）

慕尼黑老繪畫陳列館（Alte Pinakothek）
卡尼加尼聖家族　Sacra Famiglia Canigiani

羅馬巴貝里尼宮古代藝術美術館（Palazzo Barberini）
年輕女子肖像　La Fornarina（圖 43）

羅馬和平之后堂（Santa Maria della Pace）
女先知與天使　Sibille e angeli

羅馬法爾內西納別墅（Villa Farnesina, Rome）
伽拉忒亞的勝利　The nymph Galatea（圖 85）

羅馬博爾蓋塞美術館（Museo e Galleria Borghese）
巴紐尼祭壇畫　Pala Baglioni（圖 64）

羅馬（Roma）
普賽克涼廊　Loggia di Psiche（圖 103）

其他
色情作品（圖 89）

⊙ 米開朗基羅作品

巴黎羅浮宮（Musée du Louvre）
聖母與聖安娜　la Vergine con il bambino e Sant'Anna（圖 25）
垂死的奴隸　Schiavo Morente（圖 118）
叛逆的奴隸　Schiavo ribelle

比利時布魯日聖母教堂（Onze Lieve Vrouwekerk）
布魯日聖母　Madonna di Bruges（圖 114）

托斯卡尼錫耶納主教座堂（Duomo di Siena）
聖彼得　Saint Peter
聖保羅　Saint Paul
聖庇護　Saint Pius
聖葛利果　Saint Gregory
家族祭壇　Altare Piccolomini（圖 111）

米蘭斯佛爾扎城堡（Castello Sforzesco）
隆旦尼尼聖殤　Pietà Rondanini（圖 141）

西斯汀禮拜堂（Cappella Sistina）
原罪　Peccato originale（圖 117）

佛羅倫斯巴傑羅美術館（Museo Nazionale del Bargello）
酒神　Bacco（圖 28）
聖母與聖嬰　Taddei Tondo（圖 68）
大衛－阿波羅像　David-Apollo（圖 125）
布魯圖斯胸像　Bruto（圖 138）

佛羅倫斯主教座堂博物館（Museo dell'Opera del Duomo）
聖殤，又名佛羅倫斯聖殤　Pietà Bandini（圖 140）

佛羅倫斯烏菲茲美術館（Galleria degli Uffizi）
聖家族　Tondo Doni（圖 27）

其他

卡西納戰役　Battaglia di Cascina（圖 33）

聖安東尼的誘惑　Tentazione di Sant'Antonio

聖方濟各　San Francesco

睡夢中的愛神　Cupido Dormiente

大力士 Ercole（Giardino Degli Strozzi）原藏於斯特羅齊家族庭園

⊙ 其他

巴黎羅浮宮（Musée du Louvre）
魯本斯的安吉里戰役仿作　Battaglia di Anghiari ／魯本斯（Sir Peter Paul Rubens）作品（圖32）

佛羅倫斯巴傑羅美術館（Museo Nazionale del Bargello）
青銅大衛像　Davide ／安得略·德拉·維若喬（Andrea del Verrocchio）作品（圖4）
捧花的女士　Dama col mazzolino ／安得略·德拉·維若喬（Andrea del Verrocchio）作品（圖7）
聖托瑪斯的雕像　San Tommaso ／安得略·德拉·維若喬（Andrea del Verrocchio）作品（圖15）

佛羅倫斯烏菲茲美術館（Galleria degli Uffizi）
菲德里寇·達·莫鐵菲爾特羅公爵與芭緹絲姐·斯佛爾扎雙聯畫　Doppio ritratto dei duchi di Urbino ／皮耶羅·德拉·佛蘭切斯卡（Piero della Francesca）作品（圖49）
第一幅來到佛羅倫斯的北歐畫作——《波提納里三聯畫》　Trittico Portinari ／雨果·凡·德·古斯（Hugo van der Goes）作品（圖1）

佛羅倫斯新聖器室（Sagrestia Nuova）
無頭的盔甲雕像　trofeo ／希維歐·科西尼（Silvio Cosini）作品（圖126）

佛羅倫斯碧提宮（Palazzo Pitti）
洛索·菲歐廉提諾替代《寶座的聖母》的作品《神聖祭壇》　Pala Dei ／洛索·菲歐廉提諾（RossoFiorentino）作品（圖70）

佛羅倫斯舊宮（Palazzo Vecchio）
友蒂姐　Giuditta e Oloferne ／多納泰羅（Donatello）作品（圖113）

法國卡昂美術博物館（Musée des Beaux-Arts de Caen）
聖母的婚禮　Sposalizio della Vergine ／佩魯吉諾（Pietro Perugino）作品（圖55）

柏林畫廊（Gemäldegalerie）

柏林的聖母子　Madonna con bambino ／安得略・德拉・維若喬（Andrea del Verrocchio）作品（圖6）

倫敦大英博物館（British Museum）

女性圖　Testa femminile ／安得略・德拉・維若喬（Andrea del Verrocchio）作品（圖2）

倫敦國家美術館（National Gallery）

拓比亞與天使　Tobia e l'angelo ／安得略・德拉・維若喬（Andrea del Verroc-chio）作品（圖5）

聖母子與兩天使　La Madonna col Bambino e due angeli ／安得略・德拉・維若喬（Andrea del Verrocchio）作品（圖8）

梵蒂岡博物館（Musei Vaticani）

勞孔群像　Laocoon cum filiis ／ Agesander、Athenodoros 及 Polydorus 作品

聖彼得鎖鏈堂（Basilica di San Pietro in Vincoli）

教宗儒略二世雕像　Giulio II disteso ／托馬索・博斯科利（Tommaso Bosco-li）作品（圖131）

羅馬人民聖母殿（Santa Maria del Popolo）

聖母升天　Assunzione della Vergine ／品圖利喬歐（Pinturicchio）作品（圖57）

文藝復興大師帶路
達文西、拉斐爾、米開朗基羅在想什麼？畫裡玄機全公開

作　　　　者	沈易澄
企 劃 選 書	賴曉玲
責 任 編 輯	張沛然

版　　　　權	吳亭儀、江欣瑜
行 銷 業 務	黃崇華、賴正祐、郭盈均、華華
總 　 編 　 輯	徐藍萍
總 　 經 　 理	彭之琬
事業群總經理	黃淑貞
發 　 行 　 人	何飛鵬
法 律 顧 問	元禾法律事務所王子文律師
出　　　　版	商周出版　台北市 104 民生東路二段 141 號 9 樓
	電話：(02) 25007008　傳真：(02)25007759
	E-mail：ct-bwp@cite.com.tw　Blog：http://bwp25007008.pixnet.net/blog
發　　　　行	英屬蓋曼群島商家庭傳媒股份有限公司城邦分公司
	台北市中山區民生東路二段 141 號 2 樓
	書蟲客服服務專線：02-25007718　02-25007719
	24 小時傳真服務：02-25001990　02-25001991
	服務時間：週一至週五 9:30-12:00　13:30-17:00
	劃撥帳號：19863813　戶名：書蟲股份有限公司
	讀者服務信箱 E-mail：service@readingclub.com.tw
香 港 發 行 所	城邦（香港）出版集團有限公司　香港灣仔駱克道 193 號東超商業中心 1 樓
	E-mail: hkcite@biznetvigator.com　電話：(852)25086231　傳真：(852)25789337
馬 新 發 行 所	城邦（馬新）出版集團 Cite (M) Sdn Bhd
	41, Jalan Radin Anum, Bandar Baru Sri Petaling, 57000 Kuala Lumpur, Malaysia.
	Tel：(603)90563833　Fax：(603)90576622　Email：services@cite.my

封 面 設 計	李東記
印　　　　刷	卡樂彩色製版印刷有限公司
總 　 經 　 銷	聯合發行股份有限公司　新北市 231 新店區寶橋路 235 巷 6 弄 6 號 2 樓
	電話：(02) 2917-8022　傳真：(02) 2911-0053

■ 2023年4月11日初版　　　　　　　　　　　　　　　Printed in Taiwan

定價450元

線上版回函卡

城邦讀書花園
www.cite.com.tw

國家圖書館出版品預行編目(CIP)資料

文藝復興大師帶路：達文西、拉斐爾、米開朗基羅在
想什麼？畫裡玄機全公開 / 沈易澄著. -- 初版. -- 臺
北市：商周出版：英屬蓋曼群島商家庭傳媒股份有
限公司城邦分公司發行, 2023.04
面；　公分
ISBN 978-626-318-642-2（平裝）

1.CST: 達文西 (Leonardo, da Vinci, 1452-1519) 2.CST:
拉 斐 爾 (Raphel, 1483-1520) 3.CST: 米 開 朗 基 羅
(Michelangelo Buonarroti, 1475-1564) 4.CST: 藝術家
5.CST: 傳記 6.CST: 義大利

909.945　　　　　　　　　　　　　　　　112003806